KB020781

시네마
클래식

32편 영화 속에서 만나는 클래식 선율

시네마
클래식

김성현 지음

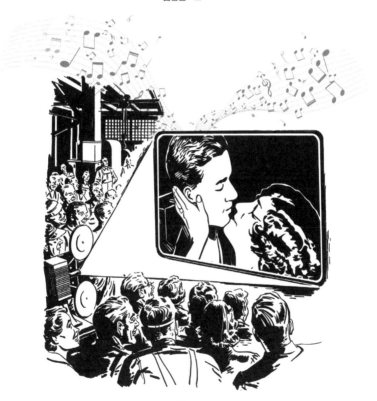

아트북스

책을 내며

대학 4학년 1학기 때 '올 F'를 받았다. 이전 학기부터 하던 일이 잘 풀리지 않으면서 학기 초부터 극심한 무기력증에 빠졌다. 강의실에 들어가지 않는 건 물론이고, 학교에도 나가지 않는 날이 계속됐다. 나중엔 등록한 강의와 담당 교수님 성함, 강의실 위치마저 까맣게 잊을 지경이 됐다.

'칩거'보다는 '폐인 생활'이라고 부르는 편이 솔직했던 그 시절에 벗이 되어준 것이 영화였다. 인터넷 동영상도, DVD도 없었던 시절에 낡은 비디오 두 대를 연결해놓고 동네 비디오 대여점에서 빌려온 영화들을 무작정 불법복제하기 시작했다. 언제 다시 보겠다는 기약을 해둔 건 아니었지만, 재미를 들인 작품은 서너 번씩 다시 보았다. 하루에 세 편 이상 보면 영화의 등장인물이나 사건, 장르가 온통 뒤섞인다는 것도 그때 처음 깨달았다. '멜로+호러+재난 영화'처럼 말이다.

마지막 140편째 영화의 복제를 마쳤을 때 그 학기 성적표에는 6개의 'F' 표시가 선명하게 찍혀 나왔다. 미련 없이 머리 깎고 군대에 갔다. 당시 F학점을 받았던 과목들은 제대한 뒤에 고스란히 재수강했다. 이 때문에 꼬박 10학기를 다녔다. 4학년 1학기 성적표는 아무런 과목도, 학점도 찍히지 않은 채 덩그러니 비어 있다. 흔히 한국 성인 남성들은 군대에 가는 악몽을 꾼다지만, 나는 지금도 졸업하지 못하는 꿈을 더 자주 꾼다.

이 책은 필자의 전력前歷을 익히 알고 있는 편집장의 권유로 시작됐다. 군에서 휴가를 나왔을 때, 시내 영화관에서 함께 보았던 영화가 스탠리 큐브릭의 「풀 메탈 재킷」이었다. 공교롭게도 영화 전반부에서 신참 병사가 군대 훈련소에서 상관을 죽이고 자살하는 장면이 나왔다. 왜 하필이면 그 영화를 골랐을까. 지금도 우리는 그때 일을 이야기하면서 웃는다.

책을 쓰기 위해 영화를 고르던 내내, 20년 전의 풍경들이 떠올랐다. 세어 보진 않았지만 책에 실린 영화 중에도 당시 보았던 감독들의 작품이 적지 않다. 이 때문에 삶의 어느 순간에 만났던 영화 속의 클래식 선율을 다시 찾아 나서는 기분이었다. 오랜 시간이 흐르면, 방황도 자산資産이 될 수 있다고 생각하니 쓴웃음이 나왔다.

클래식 음악이 흐르는 수많은 영화들 가운데 서른두 편을 추려 내는 일은 쉽지 않았다. 명문화된 규정이나 원칙이 있었던 건 아니지만, 난해한 예술영화나 음악영화는 되도록이면 피하고 싶었다. 지나치게 추상적인 예술영화는 당장 나 자신부터 소화가 잘 안 됐다.

내가 진심으로 즐기지 않는 것을 남에게 권하는 일이 언젠가부터 무척 번거롭고 힘겨워졌다.

반대로 작곡가가 주인공으로 등장하는 영화에서 클래식 음악을 사용하는 건 지극히 당연하게 보였다. 사실 당연한 일에는 별반 설명이 필요 없는 법이다. 영화 「아마데우스」의 주옥같은 장면들이 계속 어른거렸지만, 이번에는 꾹 참고 넘어가기로 했다. 영화나 음악을 고를 때는 최대한 중복을 피하고자 했다. 하지만 마틴 스코세이지와 프랜시스 포드 코폴라, 스티븐 달드리 감독의 영화나 차이콥스키의 발레 음악만큼은 도무지 피해갈 도리가 없었다. 그만큼 좋아하기 때문이라고 굳게 믿기로 했다.

지금까지 책을 쓰는 작업은 조금이라도 앞으로 나가기 위한 몸부림에 가까웠다. 하지만 이번만큼은 과거로 돌아가는 여행과도 같았다. 그만큼 편안하고 즐거웠다. 나는 그저 나일 뿐, 무언가 꾸미거나 보태야만 나 자신이 되는 건 아니다. 그저 그런 맘으로 쓰고자 했다.

올해로 허준석 박사와 손희경 편집장 부부를 만난 지 20년이다. 때로는 마주치고 때로는 엇갈리면서 걸어왔던 삶의 중간 결산서 같은 책을 이들 부부에게 드린다. 예전에 입버릇처럼 자주 중얼거렸던 말이지만, 진실로 이념은 짧고 취향은 길었다. 세종문화회관 월간지에 일부 원고를 받아준 김아림씨에게도 뒤늦게 고마움을 전한다.

김성현

C　I　N　E　M　A

책을 내며 _005

I. 주인공의 심경을 들려주는 클래식

- 보편적인 음악의 힘 「귀여운 여인」ㅣ〈라 트라비아타〉 _012
- 비극적 주인공들의 행복한 해후 「슬럼독 밀리어네어」ㅣ〈오르페오와 에우리디체〉 _019
- 책으로 지은 집에 흐르는 음악 「책 읽어주는 여자」ㅣ「템페스트」 _026
- 인간이 지닌 불굴의 의지에 대한 믿음 「킹스 스피치」ㅣ베토벤 교향곡 7번 _033
- 죽음에 이르러서야 깨달은 삶의 소중함 「밀크」ㅣ〈토스카〉 _040
- 나만 존재하는 세상 「존 말코비치 되기」ㅣ「현악기, 타악기와 첼레스타를 위한 음악」 _047
- 복잡함 속의 단순함 「디 아워스」ㅣ필립 글래스의 『디 아워스』 사운드트랙 _054
- 오페라와 영화 주인공이 공유한 비극적 운명 「순수의 시대」ㅣ〈파우스트〉 _061
- 현실과 악몽의 경계를 허무는 현대음악 「셔터 아일랜드」ㅣ「파사칼리아」 _068
- 살아남은 자를 위로하는 추모곡 「플래툰」ㅣ「현을 위한 아다지오」 _075

II. 영화의 주제를 암시하는 클래식

- 뉴욕, 뉴욕, 뉴욕 「맨해튼」ㅣ「랩소디 인 블루」 _084
- 모든 인간은 평등하다는 메시지 「필라델피아」ㅣ〈안드레아 셰니에〉 _091
- 음악이 선사한 자유 「쇼생크 탈출」ㅣ〈피가로의 결혼〉 중 「편지의 이중창」 _098
- '백조'로 변신한 '미운오리' 소년 「빌리 엘리어트」ㅣ〈백조의 호수〉 _105
- 친구를 죽인 자의 눈물 「리플리」ㅣ〈예브게니 오네긴〉 _112
- 삶을 상징하는 베토벤의 실내악 「마지막 4중주」ㅣ베토벤 현악 4중주 14번 _119
- 음악도 인간의 미래도 '미완성' 「마이너리티 리포트」ㅣ「미완성」 교향곡 _126
- 주인공은 '운명' 「주홍글씨」ㅣ〈운명의 힘〉 _133
- 매혹적이지만 치명적인 멜랑콜리의 세계 「멜랑콜리아」ㅣ〈트리스탄과 이졸데〉 _140
- 비극적인 결말을 강조하는 서정적인 선율 「대부 3」ㅣ〈카발레리아 루스티카나〉 _147

III. 결정적 장면에 흐르던 클래식

· 음악이 묘사한 지배층과 피지배층의 세계 「설국열차」 | 〈골드베르크 변주곡〉 _156

· 클래식 음악의 종합선물세트 「시계태엽 오렌지」 | 〈윌리엄 텔〉 서곡 _163

· 처절한 현실을 견디는 상상의 힘 「인생은 아름다워」 | 〈호프만의 이야기〉 _170

· 소녀들이 사랑한 '오페라의 엘비스 프레슬리'
「천상의 피조물」 | 「내 사랑이 되어주오」 _177

· 이념보다 기나긴 것은 우리의 삶 「허공에의 질주」 | 모차르트 환상곡 K.475 _184

· 고통스런 삶의 진실을 온전히 전달하는 예술
「아무르」 | 슈베르트 '4개의 즉흥곡' D.899 _191

· 치정극을 연주하는 피아노 3중주 「해피엔드」 | 슈베르트 피아노 3중주 2번 _198

· 차가운 겨울 선율에 담아낸 폭력의 장면 「올드 보이」 | 「사계」 _205

· 바그너의 음악으로 들여다보는 어둠의 심연 「지옥의 묵시록」 | 「발퀴레의 비행」 _212

· 내면의 악령을 직시하라 「배트맨 비긴스」 | 〈메피스토펠레〉 _219

· 성聖과 속俗이 공존하는 세계 「세븐」 | 「G선상의 아리아」 _226

· 우아한 선율에 감춰진 잔인함 「블랙 스완」 | 〈백조의 호수〉 _233

I.
주인공의 심경을 들려주는 클래식

- 보편적인 음악의 힘 「귀여운 여인」 〈라 트라비아타〉
- 비극적 주인공들의 행복한 해후 「슬럼독 밀리어네어」 〈오르페오와 에우리디체〉
- 책으로 지은 집에 흐르는 음악 「책 읽어주는 여자」 「템페스트」
- 인간이 지닌 불굴의 의지에 대한 믿음 「킹스 스피치」 베토벤 교향곡 7번
- 죽음에 이르러서야 깨달은 삶의 소중함 「밀크」 〈토스카〉
- 나만 존재하는 세상 「존 말코비치 되기」 「현악기, 타악기와 첼레스타를 위한 음악」
- 복잡함 속의 단순함 「디 아워스」 「디 아워스」 사운드트랙
- 오페라와 영화 주인공이 공유한 비극적 운명 「순수의 시대」 〈파우스트〉
- 현실과 악몽의 경계를 허무는 현대음악 「셔터 아일랜드」 「파사칼리아」
- 살아남은 자를 위로하는 추모곡 「플래툰」 「현을 위한 아다지오」

보편적인 음악의 힘

◯◄ Movie

귀여운 여인(1990년 | 게리 마셜 감독 |
리처드 기어, 줄리아 로버츠 출연)

♪ Classic

라 트라비아타(주세페 베르디 작곡)

기업 인수 합병 전문가인 에드워드 루이스(리처드 기어 분)는 사업 앞에서는 피도 눈물도 없는 냉철한 현실주의자다. 그와 데이트하는 여성들은 그보다 비서와 더 자주 통화해서 비서와 친구가 될 지경이라고 푸념하기 바쁘다. 반면 비비안 워드(줄리아 로버츠 분)는 밤 9시면 일어나 금색 가발과 짙은 화장, 치렁치렁한 장신구와 검은 부츠로 치장하고 출근하는 '거리의 여인'이다. "돈에 대해서는 농담 안 한다"라는 점을 제외하면 둘 사이에는 언어 습관이나 복장, 예의범절까지 별다른 공통점이 없다. 하지만 로스앤젤레스의 할리우드 거리에서 운전 도중 길을 잃고 헤매는 에드워드를 비비안이 도와주자, 에드워드는 일주일간의 동거를 제안한다.

리처드 기어와 줄리아 로버츠 주연의 로맨틱 코미디 「귀여운 여인」은 할리우드로 날아가 꽃피운 그리스 신화 속의 피그말리온 이야기다. 그리스 신화 속 키프로스의 조각가 피그말리온은 여성들에게 환멸을 느껴 독신으로 살았다. 대신 자신이 상아로 깎은 처녀 조각상을 사랑해서, 틈만 나면 말을 걸거나 끌어안으며 애지중지했다. 때로는 실제 사람처럼 조각상에 옷을 입혀주거나 장신구를 걸어주기도 했다. 피그말리온은 그가 사랑의 여신 아프로디테에게 간절히 기도를 올리자, 이 조각상이 사람으로 변해서 결혼했다는 해피엔드 신화의 주인공이기도 하다. 호수에 비친 자신의 모습에 반해서 물에 뛰어들어 숨졌던 나르키소스가 숨 막힐 듯한 자기애自己愛의 소유자라면, 피그말리온은 자신의 창조물과 사랑에 빠진다는 점에서 자기만족적인 성취감과 이타적 속성을 함께 지니고 있다. 심리학에서도 타인이 나를 존중하면 기대에 부응하려는 방향으로 노력해서 결과도 더불어 좋아지는 현상을 '피그말리온 효과'라고 부른다.

남성 우위 시대의 판타지인 피그말리온 신화를 통해서 남성들이 충족했던 환상이 '조물주 콤플렉스'였다. 사회적 신분이든, 재력이든 자신보다 낮은 상대를 돕고 구원하면서 얻는 정신적인 충족감이다. 영국의 문인 버나드 쇼의 1912년 작 희곡 『피그말리온』은 그리스 신화를 사실상 당대 영국 사회에 맞게 번안한 것이다. 이 희곡은 훗날 오드리 헵번 주연의 뮤지컬 영화 「마이 페어 레이디」의 원작이 된다. 계급 중심 사회에 대한 비판과 여성의 정신적 독립이라

는 의미 전달에 치중한 원작 희곡은 무지갯빛 로맨스에 충실한 영화의 결말과는 다소 차이가 있다. 하지만 '시장 바닥에서 꽃을 파는 여인도 적절한 교육을 받으면 귀부인으로 환골탈태할 수 있는가'라는 희곡의 질문 자체는 그대로 영화를 관통하고 있었다. 지금 시점에서 보면 이 질문은 지극히 남성 중심적이면서 엘리트주의적이다. 요컨대 왕자님에게 구원받는 신데렐라의 이야기는 남성 우월주의만큼이나 연원이 길다.

그리스 신화의 피그말리온과 조각상, 「마이 페어 레이디」의 언어학 교수 헨리 히긴스(렉스 해리슨 분)와 꽃 파는 처녀 일라이자 둘리틀(오드리 헵번 분)처럼 극단적인 신분의 대비는 역설적으로 로맨스가 싹트기 위한 최적의 조건이다. 사업가와 '거리의 여인'을 등장시킨 영화 「귀여운 여인」도 이런 공식을 충실하게 따른다. "콘돔을 착용하고 매달 정기 검사도 받기 때문에 안전하다"라는 비비안의 말에 에드워드는 "명함에도 그 문구를 박아 넣지"라고 비아냥거린다. 화장실에서 비비안이 치실로 이를 닦는 모습에 에드워드는 마약을 숨긴 건 아닌지 덮어놓고 의심부터 한다.

'거리의 여인'에 불과했던 비비안이 에드워드의 '마음속 여인'으로 자리 잡는 공간이 바로 오페라극장이다. 에드워드는 비비안에게 행선지를 알리지 않은 채 리무진과 전용 비행기를 대절해서 로스앤젤레스에서 샌프란시스코로 날아간다. 에드워드가 비비안을 위해 미리 표를 끊어둔 작품이 샌프란시스코 오페라극장에서 상연하는

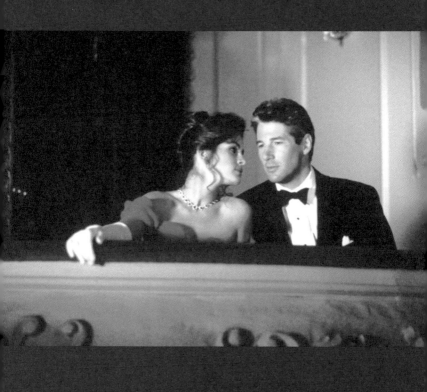

비비안은 〈라 트라비아타〉의 주인공 비올레타의
비극을 통해 자신의 삶을
되돌아보며 눈물을 흘린다.

베르디의 〈라 트라비아타〉다.

난생 처음 오페라를 관람하는 비비안은 이탈리아어 노랫말을 도무지 이해할 자신이 없다며 난감해한다. 클래식 오케스트라를 팝이나 재즈 밴드와 착각하고, 오페라글라스의 사용법도 제대로 모른다. 하지만 에드워드는 "음악은 강력한 힘을 지니고 있다"라며 따뜻하게 비비안을 다독여준다. "처음이 좋으면 끝도 좋지만, 처음이 좋지 않으면 비록 이해는 하더라도 영혼으로는 느낄 수 없다"라는 것이 에드워드의 지론이다. 이후 오페라 1~3막의 주요 장면을 점프하면서 비추는 영화 장면들은 음악의 보편적인 힘을 보여주는 동시에, 비비안의 현실적 처지에 대한 비유가 된다. 오페라에서 파리 사교계의 여인 비올레타의 초상은 밤마다 할리우드 거리에 서 있는 비비안의 모습인 것이다. 비비안이 우는 것은 베르디의 아름다운 선율 때문만이 아니라, 실은 비올레타의 비극을 통해 자신의 삶을 되돌아보기 때문이기도 하다.

여기서 영화는 냉혈한 사업가와 직업여성 사이에 순수한 사랑이 가능한지 질문을 던진다. 물론 비극으로 치닫는 베르디의 오페라와는 달리 4억6,000만 달러의 수익을 벌어들인 할리우드 로맨틱 코미디는 백색 리무진과 장미꽃 한 다발이라는 달콤한 결말을 준비해놓고 있다. 심지어 에드워드는 기업을 사들여 조각낸 뒤 거침없이 팔아치우던 기존 사업 방식마저 반성하고, 장기 투자와 협력으로 전략을 바꾼다.

일주일 만에 냉혈한이 따뜻한 사업가가 되고, '거리의 여인'이 승

마와 오페라를 즐기는 숙녀로 변하는 모습은 흡사 피그말리온이 간절히 사랑했던 조각상이 인간으로 탈바꿈하는 것과도 같다. 백마 탄 왕자님을 리무진을 탄 사업가로 치환시킨 영화의 동화적 상상력은 뻔뻔할 정도로 뻔하고 노골적이어서 도리어 밉지 않고 사랑스럽다.

로맨스는 판타지를 먹고 자란다. 하지만 그 환상이 끝나는 순간에 다시 우리를 기다리는 건 독신과 만혼, 출산율 저하와 만연한 이혼 같은 차디찬 현실이다. 과거의 왕자님들은 어느새 바보 온달이 되었고, 신데렐라들은 평강공주로 달라져야 한다. 여성의 사회적 지위가 높아진 만큼, 오히려 그들의 사랑은 팍팍해졌다는 점은 남녀평등 시대의 슬픈 아이러니다. 그런 현실 속에서 살고 있기에 우리는 남루한 현실을 잠시라도 잊을 수 있는 로맨스를 찾아 헤매는 것인지도 모른다. 삶이 갈증의 사막이라면, 로맨스는 환상의 오아시스다.

베르디 〈라 트라비아타〉

지휘 게오르그 솔티
연주 영국 로열 오페라하우스 오케스트라와
　　　합창단
연출 리처드 이어
출연 안젤라 게오르규(소프라노)
　　　프랭크 로파도(테너)
　　　레오 누치(바리톤)
출시 형태 DVD(데카)

오페라의 원작인 뒤마 피스의 소설 『춘희(椿姬)』의 제목은 자칫 '봄 여인'으로 오해하기 쉽지만, 실은 '동백꽃 여인'을 뜻한다. 소설의 여주인공 마르그리트가 공연장에 갈 때마다 오페라글라스와 봉봉 한 상자, 동백꽃 한 다발을 빼놓지 않았던 데서 유래한 별명이다.

1994년 영국 로열 오페라하우스 공연 실황으로 당시 29세의 루마니아 출신 소프라노 안젤라 게오르규를 일약 스타덤에 올려놓은 공연 영상이다. 바그너의 〈니벨룽의 반지〉 전곡 최초 녹음을 비롯해 오페라 전곡 음반만 40여 편을 남겼던 헝가리 출신의 명장 솔티가 82세가 되어서야 처음 지휘한 〈라 트라비아타〉 공연이다. 구슬픈 1막 첫 전주곡부터 오케스트라의 강약과 뉘앙스를 섬세하게 다잡는 노장의 지휘봉은 매섭기 그지없다. 당시 영국 국립극장의 예술감독이었던 연출가 리처드 이어의 첫 오페라 연출작이기도 하다. 군더더기 없이 간결한 무대는 오페라 연출의 정석을 보여준다.

비극적 주인공들의 행복한 해후

Movie

슬럼독 밀리어네어(2008년 | 대니 보일 감독 |
데브 파텔, 프리다 핀토 출연)

Classic

오르페오와 에우리디체(크리스토프 빌리발트 글루크 작곡)

인도 뭄바이의 빈민가에서 태어나 변변한 정규교육도 받지 못한 자말 말리크(데브 파텔 분)는 콜센터에서 차 심부름을 하는 보조 사원이다. 하지만 난생 처음 참가한 백만장자 퀴즈 쇼 프로그램에서 정답을 모두 맞히고 2,000만 루피(약 3억 6,000만 원)를 거머쥔다. 방송 녹화 도중에 속임수를 썼는지 경찰의 혹독한 취조를 받는 가운데, 그의 숨겨진 사연이 하나씩 드러난다.

　인도의 외교관이자 소설가 비카스 스와루프의 장편 데뷔작을 원작으로 한 영화 「슬럼독 밀리어네어」는 이 첫 장면부터 '진실 게임'의 외피外皮를 두르고 있다. 학교에 다닌 적이 없고, 책이나 신문도 읽지 않는 그가 퀴즈 쇼에서 우승할 수 있었던 비결을 알아내는 영

화 구조가 또 하나의 '퀴즈'가 된다. 소년은 억세게도 운 좋은 우승자이거나 타고난 사기꾼, 둘 중의 하나다. 천문학적 상금을 타거나 아니면 철창행인 것이다. 그래서 소설의 원제도 『Q&A』다. 심문에 주어진 시간은 단 하루. 둘 사이에 어중간한 타협은 없다.

영화에서 자말은 무굴제국의 가장 빼어난 건축물인 타지마할에서 무허가 관광 가이드와 소매치기로 생계를 연명한다. 타지마할은 무굴제국의 황제 샤자한이 먼저 세상을 떠난 아내 뭄타즈 마할을 그리워하며 건축한 궁전 형식의 묘지로 완공까지 18년이 걸린 유네스코 세계 문화유산이다. 인도의 시인 타고르는 이 건축물을 "시간이라는 뺨에 내린 눈물방울"에 비유했다.

자말은 달빛 가득한 한밤의 타지마할에서 열린 야외 공연에서 우연히 오페라를 본다. 글루크의 오페라 〈오르페오와 에우리디체〉 가운데 아리아 「에우리디체 없이 어떻게 살아야 하나」다. 오르페오가 세상을 떠난 아내 에우리디체를 부둥켜안고 "사무치는 고독이여, 헛된 희망이여, 갈가리 찢어진 내 영혼이여"라고 탄식하는 대목에서 소년은 도무지 눈을 뗄 줄 모른다. 고아로 함께 자라다가 헤어진 소녀 라티카(프리다 핀토 분)를 그리워하는 것이다.

그리스 신화에서 혼례식을 치른 신부 에우리디체는 들판을 거닐다가 뱀의 독니에 물려 숨을 거뒀다. 오르페오는 수금竪琴을 타며 애절하게 상처喪妻의 슬픔을 노래한다. 들짐승과 날짐승, 산천초목은 물론이고 핏기 없는 저승의 망령도 그의 노래에 눈물을 흘린다.

소년 소녀의 완결된 사랑은 더 이상 현실이 아니라
해피엔드의 동화이자 신화가 된다.

지극히 과장 섞인 수사는 눈에 보이지 않는 마음까지 움직이는 음악의 감동을 의미한다. 결국 저승을 다스리는 신神 하데스도 아내를 되돌려달라는 오르페오의 청을 거절하지 못한다. 오르페오는 노래만으로 자신의 숙명과 겨룬 것이다.

신화 속의 모든 금기는 깨어지기 위해 존재한다. 오르페오는 '저승의 입구를 벗어날 때까지 아내를 돌아보아서는 안 된다'라는 하데스의 조건을 어기고 만다. 저승의 입구에 먼저 다다른 오르페오는 아내에 대한 근심과 궁금증을 이기지 못하고 그만 뒤돌아본다. 아내는 다시 저승으로 떨어진다. 홀로 이승에 남은 오르페오는 구슬프게 울다가 바쿠스를 섬기는 여사제들의 분노를 사서 처참하게 죽었다고 한다.

이승과 저승을 넘나드는 지고지순한 사랑 이야기는 시대를 가로지르며 숱한 작곡가들을 사로잡았다. 현존하는 최고最古의 오페라는 작곡가 자코포 페리의 1600년 작품 〈에우리디체〉다. 당시 이탈리아 피렌체를 다스렸던 메디치 가문의 딸 마리아와 프랑스 국왕 앙리 4세의 결혼을 축하하기 위한 작품이었다. 오페라의 제목이 남자 주인공 '오르페오'가 아니라 여주인공 '에우리디체'였던 것은, 피렌체의 예술가들을 후원했던 메디치 가문에 대한 경하敬賀의 의미가 담겼기 때문이었다.

오페라 역사에서 최초의 중요한 걸작으로 평가받는 클라우디오 몬테베르디의 1607년 작품도 〈오르페오〉였다. 이 오페라는 1643년 작곡가가 타계한 뒤 300년 가까이 사실상 잊혔다가, 20세기 후반

바로크 음악의 부흥과 더불어 재조명된 '바로크 리바이벌'의 상징적 작품이다.

18세기 작곡가 크리스토프 빌리발트 글루크도 자신의 지론인 '오페라의 개혁'을 실천할 작품으로 〈오르페오와 에우리디체〉를 택했다. 그는 '언어와 음악의 통일'이라는 원칙하에 과도한 성악적 기교를 남발하는 낡은 관행에서 벗어나고자 했다. 이 같은 지론은 모차르트와 바그너의 음악극에도 지대한 영향을 미쳤다.

반대로 19세기 유쾌한 희가극喜歌劇의 대가였던 자크 오펜바흐는 오페레타 〈지옥의 오르페〉에서 오르페오와 에우리디체를 권태기에 접어든 부부로 설정했다. 당초 '죽고 못 사는' 신화 속의 애절한 사랑은 '차라리 상대가 죽었으면 바라는' 코미디로 뒤집혔다. 이전까지 소규모 단막극을 주로 썼던 오펜바흐에게 이 작품은 본격적인 첫 장편 희가극이었다. 긴 치마를 입은 여성들이 다리를 번쩍 들어올리는 '캉캉cancan'이 바로 이 오페레타의 2막 말미에 등장하는 춤이다.

이처럼 작곡가들은 자신의 경력에서 이정표가 되는 작품을 쓰고자 할 때마다 어김없이 오르페오의 신화로 되돌아왔다. 어쩌면 저승의 신마저 감동시키는 음악의 힘에 기대고 싶은 무의식의 소산인지도 몰랐다.

영화에서 자말이 타지마할에서 글루크의 오페라 아리아를 듣는 장면은 당초 원작 소설에는 없었다. 하지만 세상을 떠난 아내를 향

한 그리움으로 빚어낸 타지마할에서 저승으로 떠난 아내를 그리워하는 글루크의 아리아를 듣는 이 장면을 통해, 영화의 사랑은 현실에서 신화의 층위로 격상됐다. 세상 끝까지 가더라도 소녀를 만나고야 말겠다는 소년의 결연한 의지를 보여준 것이다.

영화 말미에서 모든 난관을 이겨내고 소년과 소녀가 행복하게 조우하는 철도역이 발리우드 영화풍 춤과 노래의 무대로 변하는 것도 우연이 아니다. 소년과 소녀의 완결된 사랑은 더 이상 현실이 아니라 해피엔드의 동화이자 신화라는 걸 보여주는 것이다. 마지막 장면에서 춤추는 자말과 라티카는 뒤늦게 해후한 오르페오와 에우리디체이자, 무굴제국의 황제와 황비일 것이다.

글루크 〈오르페오와 에우리디체〉

지휘 존 엘리엇 가디너

연주 혁명과 낭만 오케스트라와
몬테베르디 합창단

연출 로버트 윌슨

출연 막달레나 코체나(메조소프라노)
파트리샤 프티봉(소프라노)

출시 형태 DVD(스펙트럼)

오르페오와 에우리디체의 사랑은 오페라 연출가들에게도 끊임없는 도전의 대상이
었다. '반전(反轉)의 명수'인 연출가 하리 쿠퍼는 영국 로열 오페라하우스 공연에서
오르페오를 청바지와 가죽 재킷 차림으로 전자 기타를 들고 있는 록 가수로 설정
했다. 오페라 결말에서도 아내를 잃은 오르페오는 공중전화 박스에서 자살을 택한
다. 바로크 오페라의 '억지 춘향'식 해피엔드를 비극으로 원상 복귀시킨 것이다.

쿠퍼가 오페라에 구체적인 살을 덧붙여서 생동감을 살렸다면, '미니멀리즘 미학의
대가'인 연출가 로버트 윌슨은 정반대로 작품에서 불필요한 대목을 모두 덜어내는
극소주의 전략을 택했다. 프랑스 파리 샤틀레 극장 공연에서 그는 그리스풍의 고전
적 의상과 푸른빛이 주조를 이룬 조명, 극도로 절제된 동작을 통해 오페라 본연의
비극성을 강조했다.

이처럼 오페라 연출에서는 현대적인 재해석을 통해 작품의 동시대적 의미를 묻거
나, 반대로 추상 수준을 끌어올려 예술의 보편성을 확인하는 방법론이 모두 가능
하다. 그리스 신화에서 유래한 이 오페라의 경우에는 작품에 내재한 고전적인 결을
온전하게 되살렸다는 점에서 윌슨의 선택이 효과적인 것으로 보인다.

책으로 지은 집에 흐르는 음악

Ⓒ◄ Movie

책 읽어주는 여자(1988년 | 미셸 드빌 감독 |
미우미우, 마리아 카사레 출연)

♪ Classic

템페스트(루트비히 판 베토벤 작곡)

"가정을 찾아가 책을 읽어드립니다. 소설, 시, 문헌, 기타 서적."

애인은 있지만 직업은 없는 서른네 살의 여성 마리(미우미우 분)
는 친구에게 '가정 방문 독서'라는 다소 엉뚱한 아이디어를 듣고 지
역 신문에 광고를 낸다. 처음엔 주인공도 "카세트에 책을 녹음해서
듣는 세상인데, 지금이 무슨 공작부인이나 귀부인들의 시대라고 집
으로 찾아가서 책 읽어주는 여자 노릇을 한다는 말이야"라며 시큰
둥하게 여겼지만 환자와 장애인, 노인과 정년퇴직자, 독신자 등 잠
재 수요가 적지 않다는 것을 깨닫고 마음을 고쳐먹는다. 레몽 장의
1986년 소설을 원작으로 한 프랑스 영화 「책 읽어주는 여자」의 첫
장면이다.

관능적인 여성의 신체와 이성적인 행위인 독서를 맞물려 놓는데서 이 영화의 묘한 매력과 긴장이 발생한다. 그렇기에 여주인공 마리가 대학을 중도에 그만뒀는지, 애인이 어떤 분야의 연구원인지 같은 구체적 상황은 그다지 중요하지 않다. 영화 내내, 여주인공 내면의 자의식이나 갈등은 별반 표출되지 않는다. 중년 남성의 잠자리 요구에도 마리는 '책 읽어주기를 도중에 멈추지 않는다'라는 단서만 붙일 뿐이다. 이 영화에서 마리는 '텅 빈 기호'이며, 책이라는 '이상한 나라'에 빠진 '앨리스'다.

서재를 보면 그 사람의 독서 패턴뿐 아니라 취향이나 성격까지 짐작할 수 있다. 마찬가지로 책을 읽어주는 행위는 다른 사람의 욕망과 삶의 내력까지 고스란히 드러내는 계기가 된다. 마리는 사고로 휠체어를 타고 있는 열네 살 남자아이 에릭에게 모파상의 단편 「목걸이」와 보들레르의 시를 읽어준다. '도취'와 '황홀','깨어나는 욕망'과 같은 말에 강렬한 자극을 받은 아이는 마리의 허벅지를 흘낏 훔쳐보면서 "다음번에는 속옷을 입지 않고 오시면 안 될까요"라고 넌지시 부탁한다.

하루 종일 침대에서 누워 지내는 여든 살의 헝가리 출신 장군 미망인은 마르크스와 레닌의 저작을 읽어달라고 주문한다. 마리는 "의식적으로든 무의식적으로든 인간은 궁극적으로 자기 계급 상황이 바탕으로 삼고 있는 물질적 조건 속에서, 그들의 생산 및 교환의 경제적 조건 속에서 그들의 윤리적 생각을 이끌어낸다" 같은 구절을 끔찍하고 지루하게만 여긴다. 반면 이미 책 구절을 속속들이 외

베토벤의 선율들은 영화에서
사람과 사람, 책과 책을 이어주는 실타래가 된다.

우고 있는 미망인은 "아무리 들어도 싫증이 나지 않는 대목"이라며 반긴다.

사업에 필요한 교양을 쌓기 위해 속성으로 독서를 해치우려는 중년의 사장 미셸은 마르그리트 뒤라스의 『연인』을 읽어주는 마리의 육체를 갈구한다. 부동산 개발업을 하는 젊은 부인의 여덟 살 먹은 딸은 『이상한 나라의 앨리스』를 듣다가 갑자기 놀이공원에 가자고 조른다. 은퇴한 노법관은 사드의 문제작 『소돔의 120일』을 읽어달라며 음흉한 눈길을 보낸다.

이처럼 여주인공은 책을 매개로 다양한 인물 군상과 만난다. 거꾸로 책의 입장에서 보면 인쇄된 출판물이 인간들로 '의인화'하는 것도 같다. 하지만 책을 읽어준다는 애초의 목적은 조금씩 엇나가고, 이들의 관계도 기대를 배반한다. 마리는 레닌의 서거일을 맞아 테라스에 붉은 깃발을 내거는 장군 미망인을 엉겁결에 따라 나갔다가 경찰의 감시망에 오른다. 그런가 하면 놀이공원에 간 딸이 납치됐다고 오해한 어머니의 신고 때문에 마리는 또다시 경찰의 조사를 받는다.

영화는 인물들의 관계가 묘하게 어긋나고 뒤틀리는 과정을 통해서, 독서라는 '열쇠'로 표지라는 '방문'을 열고 들어가면 책이라는 마법의 세계가 열린다는 걸 보여준다. 영화는 책으로 만든 '만화경'이며, 책으로 끝없이 이어진 '뫼비우스의 띠'와도 같다. 그렇기에 영화는 사실적이라기보다는 환상적이고, 리얼리즘에 충실하다기보다는 포스트모더니즘에 가깝다. 전통적 소설 형식의 해체와 새로운

양식의 실험, 언어와 기호에 대한 관심을 공유한다는 점에서 원작의 작가는 넓게 보아 '누보로망' 계열로 분류된다.

이 영화가 '책으로 지은 집'이라면, 이 집을 지탱하는 벽과 기둥이 베토벤의 음악들이다. 마리가 잠자리에 들기 전에 흥얼거리는 베토벤의 피아노 소나타 17번 「템페스트」 3악장은 피아노 독주와 첼로 선율, 주인공의 노래로 다양하게 변주되면서 여주인공의 주제 음악이 된다. 등장인물이나 사물, 배경과 분위기를 상징하는 '유도동기leitmotif'들이 얽히고설킨 바그너의 오페라처럼, 이 영화도 등장인물들에게 베토벤의 선율을 하나씩 짝지어준다. 마리가 신체장애를 지닌 소년 에릭의 집으로 향하거나 돌아올 때면 베토벤의 바이올린 소나타 8번 3악장이 좁은 골목길을 따라서 흐른다. 장군 미망인을 만나기 전에는 피아노 소나타 21번 「발트슈타인」의 박력 있는 첫 악장이 튀어나온다. 중년 사장은 역설적이게도 바이올린 소나타 5번 「봄」의 3악장으로 표상된다. 베토벤의 음악이 흐를 즈음이면, 마리가 다음번엔 누구의 집으로 향할지도 미리 짐작할 수 있는 것이다. 교향곡 6번 「전원」 정도를 제외하면 사실 베토벤의 기악곡에서 표제는 서술이나 묘사적 기능을 하지 않는다는 점을 떠올리면, 무척 개성적이면서도 대담한 발상이라 할 수 있다.

이 영화 속의 베토벤은 우리가 상상하듯 엄숙하고 심각한 표정을 짓고 있지 않다. 레닌의 서거를 추모하기 위해 장군의 미망인이 붉은 깃발을 걸어놓는 장면에서 흐르는 베토벤의 교향곡 3번 「영웅」의 2악장 '장송 행진곡'은 슬프거나 장중하기보다는 차라리 희

극적이다. 나비의 가벼운 나풀거림처럼 이 선율들은 영화에서 사람과 사람, 책과 책을 이어주는 실타래가 된다.

　마지막 장면에서 마리는 우리에게 말을 건네듯 똑바로 정면을 응시한다. 그러고선 천천히 미소 지으며 "나는 아직 끝난 게 아니야"라고 말한다. 베토벤이라면 상투적으로 불멸의 예술혼이나 자유를 향한 갈구를 등치시키는 영화들의 홍수 속에서, 이 영화는 아마도 베토벤을 가장 가볍고 경쾌하게 인용한 사례로 남을 것 같다.

베토벤 중기(中期) 피아노 소나타

연주 백건우(피아노)
출시 형태 CD(데카)

BEETHOVEN
PIANO SONATAS 16-26
KUN - WOO PAIK

"이제 그 희망을 전적으로 포기해야 한다. 가을의 나뭇잎이 떨어지고 시들어버리듯이 나의 희망도 시들어버렸다."

「템페스트」를 작곡할 즈음인 1802년 10월, 베토벤은 동생들에게 '하일리겐슈타트의 유서'를 남겼다. 작곡가는 이 유서에서 청력 악화로 인한 고통과 세상과 쉽사리 화해하지 못하는 자신의 처지에 대한 절망을 놀라울 만큼 감정적이고 자기 고백적으로 토로했다. 하지만 이 위기를 넘긴 뒤에 작곡가의 창작열은 다시 폭발했다. 작곡가는 그 즈음 친구에게 "나는 지금까지 쓴 작품에 만족하지 않는다. 지금부터 새로운 길을 찾고자 한다"라고 털어놓았다. 이 담대한 선언에 어울리는 작품이 바로 피아노 소나타 17번 「템페스트」다.

베토벤의 제자를 자처한 안톤 쉰들러가 작품에 대해 묻자, 작곡가가 "셰익스피어의 희곡 『템페스트』를 읽어보라"라고 대답했다는 일화에서 작품의 제목은 비롯했다. 하지만 작곡가가 더 이상 상세한 설명을 남기지 않았기 때문에 어둡고 긴박한 작품의 성격에서 태풍과도 같은 작곡가 내면의 고뇌를 헤아려보는 수밖에 없다. 피아니스트 백건우가 2005년부터 3년에 걸쳐 완성한 베토벤 피아노 소나타 전곡(32곡) 음반 가운데 중기 소나타 녹음이다. 작곡가에 대해 간직하고 있는 초상을 건반으로 구현하기 위해 물러서거나 우회하는 법 없이 고군분투한다는 점에서, 백건우의 베토벤은 인간적이고 실존적인 면모를 지니고 있다.

인간이 지닌
불굴의 의지에 대한 믿음

ⓒ Movie

킹스 스피치(2010년 | 톰 후퍼 감독 |
콜린 퍼스, 제프리 러시, 헬레나 본햄 카터 출연)

♪ Classic

베토벤 교향곡 7번(루트비히 판 베토벤 작곡)

"죽느냐 사느냐 그것이 문제로다. 가혹한 운명의 화살을 맞을 것인
가. 아니면 무기를 들고 고통과 맞서 싸우다가 죽는 것이 옳은가."

호주 출신의 언어 치료사 라이오넬 로그(제프리 러시 분)는 말더
듬증으로 고생하는 영국 왕실의 앨버트 왕자(콜린 퍼스 분)를 처음
대면한 자리에서 셰익스피어의 희곡 『햄릿』을 읽으라고 주문한다.
너덧 살 즈음부터 언어 장애로 고생해온 왕자는 이 증상이 선천적
인 것이라고 굳게 믿고 치료를 거부하고 있었다.

왕자에게는 엄연히 요크 공작이라는 직책과 '앨버트 프레더릭
아서 조지'라는 세례명이 있다. 하지만 로그는 첫 진료부터 왕실 내
부에서만 통용되는 '버티'라는 애칭으로 왕자를 부른다. 필시 왕자

와 평민이라는 신분의 차이를 무너뜨리려는 전략임에 틀림없다. 훗날 조지 6세가 되는 왕자는 "왕자에게 말하는 본새하고는"이라고 투덜거리면서도 마지못해 손에 받아든 희곡을 읽는다.

이때 로그는 『햄릿』을 읽으려는 왕자의 귀에 축음기의 헤드폰을 씌워준다. 크게 틀어주는 음악은 모차르트의 오페라 〈피가로의 결혼〉 가운데 경쾌한 서곡이다. 왕자는 "듣지도 못하는데 어떻게 읽으란 말이냐"라고 의아해한다. 하지만 나중에 집으로 돌아와 로그가 녹음해준 자신의 목소리를 듣고선 깜짝 놀란다. 모차르트의 서곡을 들으며 셰익스피어의 희곡을 읽는 자신의 목소리에는 머뭇거림이나 떨림이 없었던 것이다. 음악이라는 커튼으로 자신의 말을 가렸으니, 장애 덕분에 거꾸로 장애가 사라진 셈이었다.

영국 영화 「킹스 스피치」의 이 초반 장면은 조지 6세에 대해 많은 사실을 일러준다. 숙부에 의해 생부를 잃고 복수심에 불타면서도 행동에 나서지 못한 채 괴로워하는 햄릿처럼, 이 왕자가 짓눌려 있는 건 다름 아니라 아버지와 왕실의 권위다.

당초 왕위를 물려받은 쪽은 형 에드워드 8세였다. 하지만 형은 미국 출신의 이혼녀인 심슨 부인과 '세기의 로맨스'를 벌인 끝에 자발적으로 퇴위를 결심했다. '왕위 대신 사랑'을 택한 형 때문에, 동생 앨버트 왕자는 졸지에 왕위를 승계해야 하는 처지가 된 것이다. 실제 왕자는 자신의 일기에 "무슨 일이 일어났는지 어머님께 말씀드릴 때, 나는 주저앉아 아이처럼 울고 말았다"라고 적었다.

라디오의 도래로 연설이 중요해진 시대에 왕자의 말더듬증은 남

들에게 말할 수 없는 고통이었다. 엄격한 왕실 교육을 신봉했던 아버지 조지 5세는 마이크 앞으로 아들을 불러내 "말을 내뱉으라"라고 윽박지르기 일쑤였다. 체통과 권위를 중시하는 왕실은 억압의 공간이기도 했던 것이다. 조지 6세가 된 왕자는 영화에서 자신의 취임 연설문을 읽으면서도 끝내 말을 더듬고 만다. 카메라는 영국 역대 국왕의 초상화를 번갈아 비추면서 주인공의 심리적 중압감을 보여준다.

물리적 교정에 그쳤던 다른 치료사들과 달리, 로그는 왕자의 증상이 내면적이고 심리적 억압과 연관 있다는 것을 눈치 챈다. 왕자는 분노를 폭발하거나 욕설을 퍼부을 때는 전혀 머뭇거리지 않았던 것이다. 왕자는 왼손잡이였지만 어릴 적부터 오른손을 사용하도록 강요받았고, 안짱다리를 고치기 위해 철제 부목을 대고 살았다. 이 사실을 알게 된 로그는 왕자가 "자신의 그림자에 짓눌려 겁을 먹었다"라고 간파한다.

실은 로그 자신도 비슷한 고통을 지니고 있었다. 셰익스피어의 희곡을 외우다시피하는 그는 지역 극단을 찾아가 오디션을 받지만, "국왕 역할을 식민지 출신에게 맡길 수는 없다"라는 이유로 번번이 낙방하고 말았다. 강한 호주식 억양이 그에게는 질곡이자 장애였던 것이다. 이렇듯 치료받는 자와 치료해야 하는 자 사이에는 신분을 뛰어넘을 수 있는 공감대가 존재하고 있었다.

로그 역할을 맡은 제프리 러시는 정신장애로 무너졌던 호주 피아니스트 데이비드 헬프갓의 비극적인 삶을 극화한 영화 「샤인」으

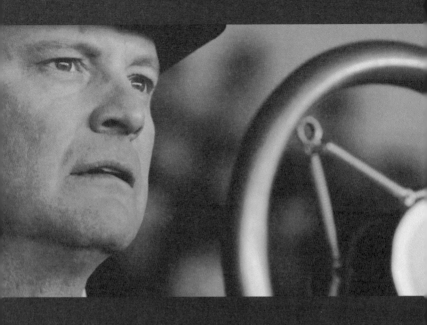

베토벤의 음악과 이 영화를 묶어주는 끈이 있다면,
그것은 아마도 인간이 지니고 있는
불굴의 의지에 대한 믿음일 것이다.

로 유명해진 호주 배우다. 조지 6세 역의 콜린 퍼스는 제인 오스틴 원작의 「오만과 편견」이나 영화 「브리짓 존스의 일기」에서 여성에 대한 배려심을 잃지 않는 영국 신사 역할로 사랑받았다. 이처럼 영화는 캐스팅부터 각국을 대표할 수 있는 배우들을 뽑았다.

조지 6세가 취임했던 1936년은 영국 왕실의 존재에 대한 의심과 회의로 가득한 시기였다. 아버지 조지 5세는 세상을 떠났고 형 에드워드 8세는 왕위를 버렸으며, 유럽에서는 러시아와 독일 왕정이 잇따라 무너진 직후였다. 히틀러와 스탈린의 전제정치는 좌우에서 유럽의 질서를 위협하고 있었고, 이 긴장은 불과 3년 뒤에 제2차 세계대전 발발로 최고조에 이를 참이었다. 반면 '해가 지지 않는 나라' 였던 대영제국은 해체 일로에 접어들고 있었다.

격랑의 시대에 처한 '말더듬이 왕'을 주인공으로 내세우면서 영화는 더디고 불편하게만 보이는 영국식 민주주의의 미덕을 역설한다. 낡은 전통과 권위로만 보이는 영국 왕실이 위기의 순간에는 영국 국민을 하나로 묶어주는 구심점 역할을 한다고 말하는 것이다. 무엇보다 영화는 현재 영국 여왕 엘리자베스 2세의 아버지에 대한 이야기였다.

1937년생인 시나리오 작가 데이비드 세이들러도 제2차 세계대전 때 생긴 정신적 외상으로 유년 시절 말더듬증을 겪었다. 장애 극복 과정에서 조지 6세의 일화를 접하고 감명받았던 작가는 1980년대 들어서 이 이야기를 쓰기 시작했다. 하지만 "생전에는 일화를 공

I. 주인공의 심경을 들려주는 클래식

개하지 말아달라"라는 조지 6세 미망인의 간곡한 청에 따라 집필을 미뤘고, 2002년 미망인이 타계한 뒤에야 비로소 시나리오를 완성했다.

제2차 세계대전이 발발한 직후 조지 6세가 첫 전시 라디오 연설을 하는 영화의 마지막 장면에서 비장하게 흐르는 음악이 베토벤 교향곡 7번 2악장이다. 영화에서 이 음악은 이중으로 역설적이다. 베토벤은 평생 왕정보다는 공화주의에 경도됐던 작곡가였고, 제2차 세계대전 당시에는 영국의 적이었던 독일의 음악적 상징이었기 때문이다. 하지만 언뜻 다르게만 보이는 베토벤의 음악과 이 영화를 묶어주는 끈이 있다면, 아마도 인간이 지니고 있는 불굴의 의지에 대한 믿음일 것이다. 영화는 보수적이지만, 동시에 고결한 낙관주의로 가득했다. 2011년 미국 아카데미 시상식은 작품상, 감독상, 남우주연상, 각본상 등 네 개 상으로 영국식 민주주의에 대한 찬가인 이 작품을 기렸다.

베토벤 교향곡 7번

지휘 **클라우디오 아바도**
연주 **베를린 필하모닉 오케스트라**
출시 형태 **DVD(유로아츠), CD(도이치그라모폰)**

남부러울 것 없는 클래식 음악계의 '엄친아'가 지휘자 클라우디오 아바도였다. 아버지 미켈란젤로는 1941년 이탈리아 최초의 바로크 전문 악단을 창단한 바이올리니스트이자 음악학자였고, 형 마르첼로는 밀라노 음악원장을 지낸 피아니스트 겸 작곡가였다. 오죽했으면 고향 밀라노에서 '아바도 집안에게 밉보이면 음악으로 먹고살기 힘들다'라는 농담이 나왔을까.

아바도 역시 35세 때 이탈리아 오페라의 본산인 밀라노 라 스칼라 극장 음악감독으로 취임하며 탄탄대로를 달렸다. 런던 심포니와 빈 국립 오페라극장까지 요직을 섭렵한 그가 1989년 카라얀 사후(死後)의 베를린 필하모닉을 이끌어갈 후임자로 지명된 건 당연한 수순처럼 보였다.

시련은 그가 정상에 등극했을 때 찾아왔다. 황제 카라얀의 '독재'에 35년간 길들여진 베를린 필 단원들은 아바도의 민주적 리더십을 낯설게 여겼다. 현대음악에 문호를 개방해야 한다는 그의 음악관에도 쉽게 공감하지 못했다. 결국 2000년 위암 진단을 받은 지휘자는 베를린 필과 연장 계약을 하지 않겠다고 밝혔다.

이듬해인 2001년 이탈리아 로마에서 가졌던 베토벤 교향곡 전곡 연주 실황이다. 이별을 앞둔 지휘자와 악단은 실내악처럼 오밀조밀한 편성과 속사포 같은 빠른 템포로 눈부시게 빛나는 앙상블을 선사했다. 2014년 1월 타계할 때까지 아바도는 13년을 더 건재했다.

죽음에 이르러서야 깨달은 삶의 소중함

ⓒ Movie

밀크(2008년 | 구스 반 산트 감독 |
숀 펜, 조시 브롤린, 에밀 허시 출연)

♪ Classic

토스카(자코모 푸치니 작곡)

피부색이 직접적인 낙인과 차별의 대상이라면, 성적性的 정체성은
아마도 가장 은밀하고 내면적인 영역에 속할 것이다. 우리는 눈길만
으로도 상대의 피부색과 인종을 알아차릴 수 있다. 하지만 성적 취
향이나 정체성은 상대가 직접 고백하기 전까지는 도무지 가늠할 방
법이 없다. 작용하는 힘이 클수록 반작용의 파괴력도 커진다. 피부
색을 판단의 잣대로 삼는 인종차별은 저항운동의 힘이나 속도도
크고 빠를 수밖에 없다. 하지만 성적 취향에 따른 차별은 저항이나
반발의 속도 역시 그만큼 늦다. 상대가 말하는 순간에야 사투리와
억양으로 분간할 수 있는 지역성은 그 중간쯤에 해당할 것이다.

영화 「밀크」는 식탁에 앉은 한 남자가 마이크를 잡고 녹음에 열

중하는 장면으로 시작한다. "내가 암살될 경우에만 공개될 것"이라는 말로 미루어 보아 분명 유언이다. 캘리포니아에서 처음으로 시의원에 당선된 공개 동성애자인 하비 밀크(숀 펜 분)가 그 주인공이다. 곧이어 1978년 11월 27일 그가 암살됐다는 소식을 알리는 흑백 영상이 병치된다. 다큐멘터리와 픽션을 넘나드는 듯한 도입부의 편집 방식은 이 이야기가 실화에 바탕을 둔 영화라는 점을 일러준다.

지금은 정치인이나 연예인만이 아니라 일반인도 스스럼없이 성적 정체성을 밝히는 시대다. 하지만 불과 반세기 전만 해도 동성애는 취향과 선택의 문제가 아니라 탄압과 증오 범죄의 대상이었다. 하비 밀크는 동성애자들이 숨길 수밖에 없었던 성적 정체성의 문제를 정치의 공간으로 들고 나온 첫 번째 미국 정치인이었다.

뉴욕의 평범한 보험회사 직원이었던 하비 밀크는 1970년 마흔 번째 생일을 보낸 뒤 서부의 샌프란시스코로 건너가 동성애 운동에 뛰어들었다. 히피 운동의 중심지였던 샌프란시스코에서도 그는 신의 섭리와 인륜을 부르짖는 대중의 공공연한 적의와 경찰의 무자비한 단속에 맞닥뜨린다. 하지만 "저는 하비 밀크입니다. 여러분을 동지로 모십니다"라는 연설 인사말이 보여주듯, 그는 정치인에게 필수적 미덕인 탁월한 언변과 조직력, 미디어 감각을 갖추고 있었다.

적대적인 이성애자들이 많은 장소에서 그는 "여러분의 기대와 달리 하이힐은 신고 있지 않습니다"라는 농담으로 분위기를 누그러뜨릴 줄 알았다. 동성애 차별 반대 법안을 둘러싼 치열한 토론회에

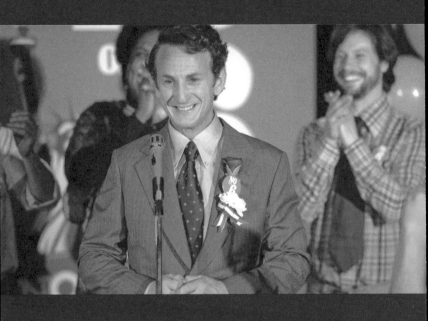

하비 밀크의 당선과 함께 골방에 갇혀 있던 동성애 문제는
당당하게 공개장소로 걸어 나왔다.

서도 "교사가 모방의 대상이었다면 세상은 수녀로 넘쳐나야죠" 같은 유머를 적절하게 구사했다. 시의원만 두 차례, 주의원에 한 차례 떨어지는 '3전 4기' 끝에 그는 1977년 샌프란시스코 시의원에 당선됐다.

이전 선거에서도 동성애자에게 호의적인 이성애자나 비공개 동성애자 후보가 당선된 사례는 적지 않았다. 하지만 하비 밀크는 자신이 동성애자라는 사실을 공개적으로 밝히는 '커밍아웃'을 선거 전략으로 구사했다는 점에서 남달랐다. 보편적 인권이나 사생활 보호 같은 애매모호한 말들의 뒤편에 숨어 있기보다는 가족과 친구, 직장 동료에게 성적 정체성을 당당하게 밝히기를 원했던 것이다. 동성애자에 대한 고용과 주거 차별을 금지한 인권보호법의 철폐가 미국 전역에서 쟁점으로 떠오르자 하비 밀크도 전국적인 주목을 받는다.

배우 숀 펜이 주인공의 역할을 맡지 않았더라면, 영화는 자칫 평범한 전기 영화에 머물 뻔했다. 이 영화에서 그는 대사 이전에 표정과 손짓으로 하비 밀크를 연기한다. 동성애 교사를 추방해야 한다고 주장하는 상대 토론자를 향해서 그는 "아동 추행은 이성애 교사에게 더욱 많다"라고 반박한 뒤 한 손을 턱 밑으로 가져간다. 이때 관객의 시선도 자연스럽게 그의 손끝을 따라가게 된다.

공개 동성애자인 감독 구스 반 산트는 하비 밀크와 동성애자 운동을 함께했던 동료들을 영화에 단역으로 등장시켰다. 드라마적 성

격보다는 진실성에 더욱 무게를 둔 것이었다. 말총머리의 '히피' 스타일이었던 하비 밀크가 선거 운동을 위해 말끔한 양복 차림의 '여피'로 변신하는 대목에서는 감독의 1991년 영화 「아이다호」가 떠오른다. 격렬한 총성 대신에 침묵으로 살인 장면을 표현해서 거꾸로 강렬한 충격을 던지는 결말에서는 2003년 칸 영화제 황금종려상 수상작인 「엘리펀트」가 연상된다. 영화는 전반적으로 다큐멘터리적 성격이 강하지만, 감독은 이렇듯 자신의 지문을 영화 곳곳에 남겨 놓았다.

당시 샌프란시스코 히피들 사이에서 강력한 지지를 받았던 음악은 사이키델릭 록이었다. 하지만 하비 밀크가 사랑했던 장르는 오페라였다. "쉰내 나는 음악"이라는 동료들의 타박에도 그는 "오페라는 감동의 파노라마"라고 응수한다. 살해당하기 전날, 그가 유언 녹음을 마친 뒤 향하는 곳도 푸치니의 〈토스카〉를 공연하는 샌프란시스코 오페라극장이다. 남자 주인공 카바라도시의 죽음을 확인한 연인 토스카가 성벽 바깥으로 몸을 던지는 결말 장면을 하비 밀크는 객석에서 지켜본다.

나폴레옹의 지지자이자 열렬한 공화주의자인 카바라도시와 공포정치를 표상하는 경찰청장 스카르피아 사이의 대립은 영화에서 동성애 운동에 대한 찬반 논쟁과 대결을 상징한다. 샌프란시스코 시청에서 보수적인 동료 시의원의 총탄을 맞는 하비 밀크의 운명은 공화주의적 신념 때문에 처형당하는 카바라도시와 같다. 카바라도

시가 자신의 처형을 앞두고 노래하는 "절망 속에서 나는 죽게 되었네. 아, 죽게 되어서야 이렇게 삶의 소중함을 깨닫네"라는 아리아의 가사는 그대로 하비 밀크의 심경이 된다. 하비 밀크가 쓰러지면서 바라보는 유리창 건너편의 샌프란시스코 오페라극장에도 〈토스카〉의 포스터가 걸려 있다.

공화주의든, 동성애 운동이든 어떠한 정치적 소신도 투명한 진공상태에서 작동하지는 않는다. 차라리 정치는 순수한 개혁 의지와 현실적 역학 관계의 복잡한 함수라고 보는 편이 솔직할 것이다. 1978년 동료 시의원에게 살해될 때까지 하비 밀크가 시의원으로 활동했던 기간은 11개월 남짓에 불과했다. 하지만 당선 자체만으로도 역사에 큰 변화를 가져오는 경우가 있다. 하비 밀크가 그랬다. 골방에 갇혀 있던 동성애 문제는 그의 등장과 더불어, 당당하게 공개장소로 걸어 나왔다.

푸치니 〈토스카〉

지휘 리카르도 샤이
연주 로열 콘세르트허바우 오케스트라
연출 니콜라우스 렌호프
출연 캐서린 말피타노(소프라노)
　　　리처드 마기슨(테너)
　　　브린 터펠(바리톤)
출시 형태 DVD(데카)

오페라 〈토스카〉 1막 말미, 성당에서는 웅장하고 엄숙한 종교 음악인 「테데움」이
울려 퍼진다. 이때 무대 한복판에 등장한 스카르피아는 "가라, 토스카여, 너는 내
것이다. 나는 내 품에 안긴 너를 보고 싶다"라며 거침없이 자신의 욕망을 드러낸다.
1막 후반에서 종교의 성스러운 분위기와 속세의 음흉한 계략이 뚜렷한 대비를 이
루는 가운데, 무대에 가득 늘어선 대형 촛대에서는 하나씩 불꽃이 켜진다. 이때 활
활 타오르는 불꽃은 종교적 성화(聖火)라기보다는 차라리 지옥 불에 가깝다.
니콜라우스 렌호프가 연출한 〈토스카〉는 악당 스카르피아의 시선에서 드라마를
재구성했다는 점이 특징적이다. 현대적인 집무실 소파에 비스듬히 누워서 고양이
를 쓰다듬는 2막의 스카르피아는 가련한 연인의 운명을 손아귀에 쥔 독재자이자
악마의 형상이다.
연출 의도에 걸맞게 스카르피아 역을 맡은 브린 터펠이 강렬한 카리스마를 발산한
다. 토스카 역의 캐서린 말피타노는 음정이나 호흡에서 조금씩 아쉬움을 남긴다.
리카르도 샤이가 지휘한 로열 콘세르트허바우 오케스트라는 예의 부드럽고 풍성
한 질감의 사운드로 이탈리아 비극 오페라에 품격을 더한다.

나만 존재하는 세상

▶ **Movie**

존 말코비치 되기(1999년 | 스파이크 존즈 감독 |
존 큐잭, 캐머런 디아즈, 캐서린 키너, 존 말코비치 출연)

♪ **Classic**

현악기, 타악기와 첼레스타를 위한 음악(벨러 버르토크 작곡)

로보트 태권V와 마징가Z가 싸우면 누가 이길까. 지금 보면 유치하기 짝이 없는 질문이지만, 유년 시절에는 민족적 자존심이 걸려 있는 중차대한 문제였다. 우선 로켓 펀치 같은 무기에만 의존하는 마징가Z와는 달리, 로보트 태권V는 정권 지르기와 상단 막기 같은 태권도 응용 동작이 가능했다. 로켓포 발사와 돌려차기 공격이 모두 가능하다는 사실은 태권V의 편에 섰던 우리 '꼬마 민족주의자'들에게는 중요한 과학적 논거였다.

또 기계적 조종으로만 작동하는 마징가Z와는 달리, 로보트 태권V는 위기의 순간에 3번 버튼을 누르면 조종사와 일체가 됐다. 주인공 훈이의 태권도 동작에 따라서 태권V의 움직임도 실시간으로

연동됐던 것이다. IT 시대의 화두인 '싱크로나이제이션(동기화)'이나 '뇌파 조종'을 일찌감치 구현한 첨단 기술이었지만, 아쉽게도 당시에는 그런 개념조차 존재하지 않았다. 반면 로보트 태권V가 마징가Z의 직접적 영향을 받은 아류작이나 모방작일 가능성이 크다는 사실은 아주 가볍게 무시됐다.

영화 「존 말코비치 되기」에서 뉴욕 초고층 빌딩 안에 배우 존 말코비치의 두뇌 안으로 들어갈 수 있는 통로가 존재한다는 장면을 보다가 로보트 태권V가 떠올라서 한참 웃었다. 한쪽이 궁색하고 지저분하다면 다른 한쪽은 멋지고 우아하다는 점이 다를 뿐, 타인이 되기 위해 통로 안으로 기어간다는 영화의 설정은 태권V의 조종실에 내려가는 훈이와 별반 다르지 않았다. 요컨대 뉴욕 마천루의 7층과 8층 사이에 성인이 허리를 굽혀야 지나갈 수 있는 중간층이 존재하고, 이 중간층에 말코비치의 머릿속으로 들어가는 통로가 있다는 영화의 설정부터가 지극히 만화적이었다.

거리에서 인형극을 공연하는 무명 예술가인 크레이그 슈워츠(존 큐잭 분)는 일자리를 구하기 위해 신문광고를 뒤적인다. '손놀림이 빠르고 양손을 모두 쓸 수 있어서 서류 정리에 적합한 사람을 찾는다'라는 구인 광고의 조건은 인형 조종사puppeteer인 슈워츠를 위한 것이나 다름없다. 이 회사의 캐비닛 뒤편에서 슈워츠는 우연히 말코비치의 머릿속으로 들어가는 통로를 발견한다. 15분의 한정된 시간이지만 영화배우의 삶을 누려볼 수 있고, 광고를 해서 체험 상

품으로 팔면 돈벌이도 될 수 있으니 일석이조라고 그는 기뻐한다. 하지만 말코비치의 내면에 들어간 슈워츠의 아내 라티(캐머런 디아즈 분)가 직장 동료인 맥신(캐서린 키너 분)과 사랑에 빠지고, 슈워츠가 질투를 하면서 사태는 걷잡을 수 없이 복잡해진다.

이 영화에서 가장 빛나는 장면은 배우 존 말코비치(영화 배역) 자신으로 출연한 말코비치(실제 배우)가 자신의 뇌 속으로 들어가보는 대목이다. 말코비치 자신의 머릿속으로 들어간 말코비치의 눈앞에는 오로지 말코비치만이 존재하는 세상이 펼쳐진다. 말코비치의 얼굴을 한 남녀노소가 '말코비치'라고 적힌 메뉴를 읽으며 '말코비치'라는 대사만 늘어놓는 이 장면은, 「인셉션」 이전의 할리우드 영화에서 잠재의식의 심연을 가장 유쾌하고 참신하게 드러낸 경우에 해당할 것이다. 자아와 무의식, 뒤바뀐 운명 같은 주제에 천착하는 시나리오 작가 찰리 카우프먼은 이 영화에서도 '말코비치의 무한 복제'라는 기상천외한 상상력을 실험한다.

턱없게만 보였던 이 구상이 실현된 건, 감독 스파이크 존즈의 당시 장인이 말코비치와 연락 가능한 위치에 있었던 영화감독 프랜시스 포드 코폴라였던 덕분이다. 코폴라를 통해서 대본을 건네받은 말코비치는 처음 대본을 읽은 뒤 "절반은 매혹됐지만, 나머지 절반은 두려웠다"라고 말했다. 이 영화가 개봉한 뒤인 2003년 존즈는 코폴라의 딸인 소피아 코폴라와 성격 차이를 이유로 갈라섰다. 결과적으로 코폴라는 옛 사위 좋은 일만 시킨 셈이 되고 말았다.

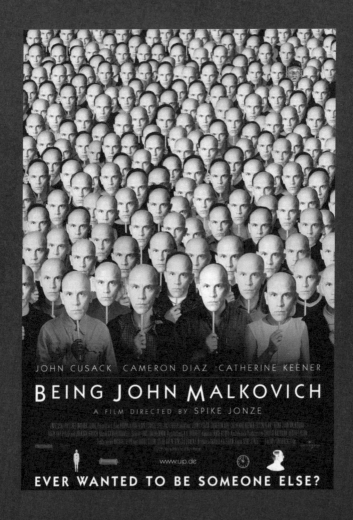

말코비치 자신의 머릿속으로 들어간 말코비치의 눈앞에는
오로지 말코비치만 존재한다.

마천루의 통로처럼 '타인의 운명을 조종할 수 있다'라는 영화 주제를 담고 있는, 또 하나의 상징이 인형극이다. 커튼이 드리운 인형극 무대를 비추는 영화 첫 장면에서는 연주회가 시작되기 전의 오케스트라 조율 소리가 흐른다. 인형극과 연주회가 동시에 시작할 것만 같은 공감각적 설정이다. 이 장면에서 슈워츠의 분신인 남자 인형은 자신을 비추던 거울을 깨고 탁자와 화분을 넘어뜨린 뒤 음악에 맞춰 춤추기 시작한다.

　　이 장면에서 흘렀던 음악이 버르토크의 「현악기, 타악기와 첼레스타를 위한 음악」의 2악장 알레그로다. 급박하게 휘몰아치는 오케스트라 연주에 맞춰 격렬하게 춤을 추던 인형은 급기야 무대 한구석에 쓰러진다. 버르토크의 음악이 끝나면 음반 속의 청중은 악단의 연주에 환호를 보낸다. 하지만 새벽에 인형극 연습을 마친 슈워츠는 여전히 혼자라는 점만이 다를 뿐이다.

　　영화 초반에 등장했던 이 상황은 말코비치의 몸속으로 들어간 슈워츠가 버르토크의 같은 음악에 맞춰 온몸으로 춤추는 장면에서 재현된다. 앞서 슈워츠가 나무 인형으로 보여줬던 춤을, 이번에는 말코비치라는 '인형'으로 들어가 직접 구현하는 것이다. 말코비치의 몸을 장악하는 데 성공한 슈워츠는 배우 생활을 은퇴하는 대신 인형 조종사가 되어, 차이콥스키의 발레 〈백조의 호수〉를 인형극으로 무대에 올리기에 이른다.

　　말코비치가 된 슈워츠가 조종하는 지크프리트 왕자의 대형 인형은 여자 무용수들이 연기하는 백조들 사이에서 함께 춤춘다. 발레

와 인형극이 뒤섞인 이 장면에서 슈워츠의 꿈은 모두 실현된 것처럼 보인다. 슈워츠는 오랜 무명 생활을 청산했고, 인형극은 발레와 동등한 예술로 대접받는다. 남몰래 연모했던 맥신과도 가정을 이뤘다. 하지만 이 성공은 모두 타인의 몸을 빌려서 이룬 것이다. 그렇기에 언젠가는 되돌려주고 내려와야만 한다.

이 영화가 보여준 예술적 성취의 상당 부분은 자신의 몸속에 들어온 다른 배우의 특성까지 고스란히 흉내 낸 말코비치의 연기에 빚지고 있다. 작가 카우프먼은 "존 말코비치가 대본을 읽어줄 것이라고 기대하기 전부터 말코비치를 염두에 두고 작품을 썼다"라고 말했다. 영화를 보고 나면 그저 인사치레로 하는 상찬賞讚이 아니라는 걸 깨닫게 된다. 「존 말코비치 되기」에서 바꿀 수 없는 단어가 있다면, 그건 '존 말코비치'일 것이다.

버르토크 「현악기, 타악기와 첼레스타를 위한 음악」

지휘 프리츠 라이너
연주 시카고 심포니 오케스트라
출시 형태 CD(RCA)

이 작품은 본래 스테레오로 태어난 음악이다. 버르토크는 1936년 현대음악 지휘자 파울 자허의 위촉으로 이 곡을 쓰면서 현악기군(群)을 둘로 분리시켰다. 지휘자의 좌우로 마주 보듯이 나눠 앉은 두 현악기 군은 빠른 2악장과 4악장에서 서로 조응하면서 거센 음향의 소용돌이를 일으킨다. 또 하나의 음악적 특징은 피아노를 선율 악기이자 타악기로 사용하고 있다는 점이다. 빼어난 피아니스트였던 버르토크의 작품에는 피아노가 지닌 리듬악기적인 성격을 극한까지 밀어붙인 경우가 적지 않았다.

작곡가보다 7세 연하인 지휘자 프리츠 라이너는 헝가리 리스트 음악원 재학 시절에 버르토크의 제자였다. 라이너가 1909년 음악원을 졸업했을 때 그의 학위에 서명해준 이도 스승 버르토크였다. 제2차 세계대전 와중에 버르토크가 미국으로 건너왔을 때, 제자 라이너는 가난과 백혈병에 시달렸던 작곡가의 작품을 앞장서서 연주하면서 지극 정성으로 스승을 모셨다. 주관적 감상을 일절 배제하고 흐트러짐 없는 템포로 작품의 역동성을 활화산처럼 분출시킨 이 음반도 버르토크 관현악의 대표적 명반으로 꼽힌다. 자고로 '제자 잘 뒀다'는 말은 이럴 때 쓰는 것이다.

복잡함 속의 단순함

ⓒ Movie

디 아워스(2002년 | 스티븐 달드리 감독 |
니콜 키드먼, 메릴 스트립, 줄리앤 무어 출연)

♪ Classic

필립 글래스의 디 아워스 사운드 트랙

우리의 삶에 화상처럼 강렬한 흔적을 남기는 작품이 있다. 미국의
소설가 마이클 커닝햄에게는 버지니아 울프의 소설『댈러웨이 부인』
이 그랬다. 로스앤젤레스에 살던 작가가 트레일러에 책들을 싣고 다
니는 이동식 도서관에서 이 소설을 집어든 건 15세 때의 일이었다.

그때까지도 커닝햄은 독서나 글쓰기를 그다지 좋아했던 학생은
아니었다. 하지만 이 소설을 빌려 읽은 그는 "열다섯 살 고교 시절
에 읽은『댈러웨이 부인』은 내게 첫 키스보다 강렬하게 다가왔다"라
고 고백했다. 그에게는 이 작품이 "지미 헨드릭스가 기타로 해낸 일
을 언어로 해낸 것"과도 같았던 것이다. '의식의 흐름'으로 불리는 울
프의 서술 기법이나 문학사적 의의까지는 제대로 이해하기 힘든 나

이였겠지만, 커닝햄은 "문장의 중량감과 음악성, 아름다움은 알아차릴 수 있었다"라고 했다. 또한 울프의 소설은 커닝햄에게 평생 잊을 수 없는 메시지를 전해주었다. "인간의 삶에서 이해해야 할 모든 건, 하루하루의 일상 속에 깃들어 있다"라는 것이었다.

1998년 46세가 된 커닝햄이 발표한 장편소설 『세월』은 자신의 문학적 첫사랑에 대한 뒤늦은 고백이자 헌사와도 같다. 퓰리처상 수상작인 이 소설에서 작가는 자신을 문학에 대한 열병에 빠뜨렸던 버지니아 울프의 원작을 세 겹의 층위로 다시 풀어냈다. 이 소설을 원작으로 「빌리 엘리어트」의 감독 스티븐 달드리가 메가폰을 잡은 영화가 「디 아워스」다.

여기 서로 다른 시공간을 사는 세 여인이 있다. 1941년 영국 서식스의 소설가 버지니아 울프, 1951년 미국 로스앤젤레스의 로라, 2001년 뉴욕의 클래리사. 모두 행복을 가장하면서 살지만, 실은 원인 모를 슬픔에 빠져 있다. 작가의 고독한 숙명이든, 아내라는 역할을 하느라 가정이라는 새장 속에 스스로 유폐된 삶이든, 에이즈로 죽어가는 옛 연인을 바라보면서도 해줄 것이 없다는 무기력함이든 이 여성들은 하나같이 어머니와 아내, 여성이라는 자신의 짐을 버거워한다.

이들을 감싸는 우울함은 때로 모성을 위협하거나 생명을 내던지고 싶은 유혹으로 이어질 만큼 지독하고도 위험하다. 가슴속으로 가득 차오르는 슬픔을 억누르고, 실패한 사랑을 근근이 가린 채,

행복을 가장하며 사는 것이다. 우울증과 대인 공포증, 환청에 시달렸던 울프와 마찬가지로, 등장인물들은 죽음의 유혹에 이끌린다.

세 여인의 삶이 끊임없이 교차되는 영화를 따라가다 보면, 이 셋이 『댈러웨이 부인』의 작가(버지니아)와 독자(로라), 원작 소설을 현대적으로 재창조한 주인공(클래리사)이라는 사실이 드러난다. 소설가인 버지니아가 펜을 잡으면, 독자인 로라는 그 구절을 소리 내어 낭독하고, 클래리사는 그 장면을 직접 연기하는 것이다. 버지니아 울프의 원작이 독주 악기의 단선율이었다면, 커닝햄의 작품은 세 개의 악기로 펼쳐내는 3중주의 화음과도 같다. "여자의 일생을 단 하루를 통해 보여준다"라는 울프의 영화 속 독백은 이 작품에 걸려 있는 마법의 주문이다. '세월'은 당초 버지니아 울프가 『댈러웨이 부인』을 쓰면서 염두에 두었던 제목이었다.

작가 버지니아 울프와 남편 레너드 울프의 관계는, 커닝햄의 소설에서 작가 리처드와 평생의 조력자인 클래리사로 남녀 성별이 뒤집혀 있다. 버지니아의 실제 남편 레너드 울프는 가까이서 아내를 돌보기 위해 1917년 집 안에 출판사를 차리고 아내의 소설을 출간했다. T. S. 엘리엇의 시집 『황무지』와 지그문트 프로이트의 영어판 전집을 영국 최초로 발간했던 호가스 출판사의 출발점이었다. 마찬가지로 클래리사도 "놓쳐버린 연인이자 가장 진솔한 친구"인 리처드의 곁을 떠나지 못하고 간호한다. 따라서 영화 속 리처드의 우울함은 작가 버지니아 울프의 것이고, 클래리사의 무기력감은 울프의 남편 레너드가 아내에게 느꼈음직한 감정이다.

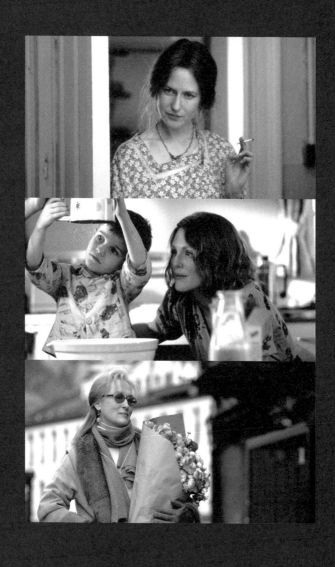

『세월』은 세 개의 악기로 펼쳐내는 3중주의 화음과도 같다.

울프의 책을 손에서 놓지 못하는 주부 로라의 어린 아들 리처드가 훗날 에이즈로 투병하는 작가 리처드와 동일 인물이라는 사실이 영화 후반부에서 드러난다. 리처드는 시공간적 배경이 다른 여인들을 이어주는, 또 하나의 숨겨진 끈이 되는 것이다. 등장인물들의 삶을 끝말잇기처럼 이어놓은 영화는 세 여성의 삶이 맞물리는 간극이 점점 짧아지는 후반부에서 더욱 격렬한 삼중의 소용돌이를 일으킨다.

이 영화가 매혹적인 건 단지 여성들의 삶을 소재로 삼았기 때문만은 아니다. 커닝햄의 소설이나 달드리의 영화는 글쓰기와 책의 운명에 대한 이야기이기도 하다. "우리는 재능과 무제한의 노력과 사치스러운 희망에도 결코 이 세상을 바꿔놓지는 못할 책들을 쓰려고 안간힘을 쏟는다"라는 소설 『세월』의 마지막 구절은 작가 커닝햄 자신의 진솔한 독백으로 들린다. 버지니아 울프의 원작을 모태로 커닝햄의 소설이 태어나고, 커닝햄의 책이 다시 달드리의 영화로 변모하는 과정은 그 자체로 무척 포스트모던하다.

버니지아 울프가 주머니에 돌을 가득 채우고 서식스의 차가운 강물에 몸을 던지는 첫 장면부터 영화는 대사를 지극히 절제하고 있다. 등장인물들의 삶이 교차하는 인상적인 초반 장면을 이어주는 끈이 미국 현대음악 작곡가 필립 글래스의 영화음악이다. 거울과 침대, 꽃병과 같은 여성의 일상 속 다양한 오브제를 통해 자유롭게 시공간을 넘나들면서 등장인물 세 명의 삶을 보여주는 이 작품에

서 글래스의 음악은 안정감과 통일성을 부여하는 역할을 한다.

일정한 선율과 화음, 리듬을 끊임없이 반복하거나 변주하는 글래스의 미니멀리즘 음악은 역설적으로 복잡하고 다채로운 구조의 영화와 잘 어울리는 속성을 지니고 있다. 이러한 '복잡함 속의 단순함'은 이후 수많은 영화에서 되풀이되면서 또 하나의 스타일로 자리잡기에 이른다. 피아노와 현악의 실내악 편성으로 연주한 글래스의 영화음악은 대중이나 평단에서 모두 상찬을 받았다. 만약 성공의 비결이 있었다면, 세 여인의 속내를 대신 토로하듯이 우수를 가득 머금은 단조풍의 선율 덕분일 것이다. 영화 곳곳에서 반복해서 등장하는 피아노는 잔잔한 수면을 할퀴고 지나가는 물수제비처럼 한없는 슬픔의 파장을 불러일으킨다. 버지니아 울프가 몸을 던졌던 서식스 우즈 강의 물결만큼이나 차갑고도 격렬한 파장을.

필립 글래스 『디 아워스』

연주 마이클 리스먼(피아노)
　　　리릭 4중주단
출시 형태 CD(넌서치)

스탠퍼드 대학에서 영문학을 전공했던 작가 마이클 커닝햄은 대학 시절 기숙사에서 작곡가 필립 글래스의 음악을 즐겨 틀었다. 그의 친구들은 10분만 지나면 꼼지락거렸고, 룸메이트는 "당장 음악 끄라"라고 고함치기 일쑤였다. 결국 헤드폰을 쓰는 것으로 타협을 보았지만, 커닝햄은 "그들의 당혹감이 거꾸로 내게는 당혹스러웠다"라고 회상했다. 작가는 "만약 외계인이 지구인들의 예술 가운데 정수를 묻는다면 나는 주저 없이 톨스토이보다는 바흐를 떠올릴 것"이라며 음악에 대한 외경의 마음을 감추지 않았다.

커닝햄은 『세월』을 완성하는 데 지대한 영향을 끼쳤던 버지니아 울프와 영화 「디 아워스」의 음악을 맡았던 필립 글래스 사이에서도 공통점을 찾아낸다. 둘 다 작품의 시작과 절정, 결말이라는 전통적 기승전결 구조보다는 연속성에 관심을 쏟았던 예술가들이라는 것이다. 실제 글래스의 음악은 세 여인의 삶을 이어주는 실과 같은 역할을 하면서 영화 전편을 관통한다. 울프의 소설에서 커닝햄의 작품이 태어나고, 스티븐 달드리의 영화를 통해 글래스의 음악이 빛을 보는 과정을 통해 장르의 벽을 뛰어넘는 문화의 강한 전파력을 느낄 수 있다.

오페라와 영화 주인공이 공유한 비극적 운명

◎◀ Movie

순수의 시대(1993년 | 마틴 스코세이지 감독 |
대니얼 데이루이스, 미셸 파이퍼, 위노나 라이더 출연)

♪ Classic

파우스트(샤를 구노 작곡)

어릴 적부터 영화의 줄거리나 흐름과는 별 관계없는 장면들에 정신이 팔리는 '고질병'이 있었다. 영화 「타이타닉」을 보았을 때 첫 자각 증상이 나타났다. 대개는 리어나도 디캐프리오가 뱃머리에서 두 팔을 활짝 벌린 케이트 윈슬릿을 뒤에서 감싸 안거나, 여주인공을 위해 자신을 희생하는 마지막 장면에서 눈물을 흘리는 것이 정상이었다. 하지만 내게 이 영화에서 가장 매혹적인 장면은 갓 출항한 타이타닉이 속력을 올리는 대목이었다. "배의 능력을 보도록 하지"라는 선장의 말 한마디에 기관실 선원들이 석탄을 털어 넣고, 그 열기는 그대로 증기 터빈의 동력이 되어 선박에 가속이 붙는다. 이 장면은 영화 테크놀로지를 통해 구현한 기술 문명 찬가와도 같았다. 기

술 발전과 과학에 대한 20세기 초의 낙관적 믿음이 스크린을 통해서 체현된 것이었다. 타이타닉호가 빙산과 충돌하는 순간, 그 낙관은 암울한 디스토피아의 나락으로 추락할 운명이지만 말이다.

마틴 스코세이지 감독의 영화 「순수의 시대」에서 처음 매료됐던 것도 남녀 주인공의 지고지순한 순정이 아니었다. 오히려 1870년대 뉴욕의 화려한 사교계를 보여주는 연회 장면이 가장 먼저 눈길을 빼앗아갔다. 참석자들을 기다리는 연회장 입구의 순백색 장갑에서 출발한 카메라는 주인공 뉴랜드 아처(대니얼 데이루이스 분)를 따라서 별다른 장면 전환 없이 파티장까지 들어간다. 아처의 눈길이 보포트 가문의 소장품인 진귀한 그림에 머물면 카메라도 그림을 쫓아가고, 약혼녀 메이 웰런드(위노나 라이더 분)가 아처를 맞이하면 약혼녀의 환한 미소도 화면에 가득 담긴다. 카메라는 1분여간 고스란히 아처의 시선이 되는 것이다.

19세기 미국 자본주의 발전과 함께 눈부시게 꽃피어난 뉴욕 사교계의 모습을 스코세이지는 영화 시작 10분 안에 모두 재현한다. 영화에 등장하는 건축과 의상, 그림과 식기는 스코세이지가 그린 정물화 속의 오브제와도 같았다. 고백하건대 식기나 은수저에 그토록 마음을 빼앗겼던 영화도 없었던 것 같다. 주인공의 동선을 카메라가 부지런히 쫓아가면서 화려한 겉모습 속에 감춰진 이면까지 드러내는 솜씨는 스코세이지의 전매특허 가운데 하나다. 전작인 「좋은 친구들」에서 갱스터가 여자 친구에게 허세를 부리기 위해 줄서

지 않고 레스토랑의 뒷문으로 들어가 주방을 통해 가장 좋은 좌석까지 데리고 갈 때에도, 카메라는 아무런 편집 없이 등장인물을 따라서 식당 내부로 직행한다.

뉴욕의 사교계든 마피아든, 이런 롱테이크 기법은 에두르지 않고 관객들을 상황의 한복판에 던져 넣는 효과가 있다. 그 이면에는 가문과 가족의 명망을 유지하는 데 온 힘을 쏟고, 스캔들과 가십을 입에 담기 바쁜 인간들의 속물성이 숨어 있다. 표정만으로도 등장인물들이 무언의 메시지를 주고받고, 보이지 않는 위계질서를 위반하면 어김없이 제재와 처벌이 뒤따른다는 점에서 19세기 사교계와 20세기 마피아에는 묘한 공통점이 있다.

영화 「순수의 시대」는 미국의 여성 작가 이디스 워튼(1862~1937)의 동명 소설을 각색한 작품이다. 워튼은 이 소설로 1921년 여성 최초의 퓰리처상 수상자가 됐다. 이 소설에 묘사된 뉴욕 사교계는 유럽 귀족 사회의 전통이 부재不在하지만, 오히려 그 부재가 규범으로 작용하는 이중적인 세계다. 불행한 결혼생활을 못 견디고 유럽에서 돌아온 엘렌 올렌스카 백작 부인(미셸 파이퍼 분)의 자유분방한 행실에 대해 뉴욕 사교계는 입방아를 찧기에 바쁘다. 하지만 정작 유럽에만 백작 부인의 초상화가 아홉 점에 이른다는 사실에는 질시 섞인 경탄을 보낸다.

뉴욕 사교계가 엘렌에게 싸늘하게 등 돌릴수록, 아처는 오히려 엘렌에게 이끌린다. 영화에서 약혼녀 메이를 상징하는 꽃은 순결과 행복의 도래를 뜻하는 순백색 은방울꽃이다. 하지만 아처가 엘렌에

게 선물로 보내는 꽃은 오래가지 않을 사랑을 의미하는 노란 장미다. 결혼식을 앞두고 아처는 엘렌과의 도피를 꿈꾸지만, 그럴수록 보이지 않는 관습의 굴레가 이들을 강하게 옭아맨다.

엘렌의 이혼에 대해 자문을 받은 아처는 "결혼의 존엄성을 지키고 추문으로 가문의 이름에 먹칠하는 일이 없도록 자신을 희생해야 한다"라고 조언한다. 이 말은 아처 자신에게 화살처럼 되돌아와 박힌다. 결국 아처는 "아내와 습관, 명예, 주변 사람들이 한결같이 믿어온 오래된 예의범절이 전부"인 그의 집으로 되돌아온다. 엘렌과의 사랑은 그저 아련한 회한으로 남고 만다.

영화 도입부에 등장하는 공간이 뉴욕의 오페라극장이다. 뉴욕 사교계를 압축해놓은 듯한 이 극장은 객석에서 오페라글라스를 치켜들고 서로가 서로를 감시하는 '시선의 감옥'이다. 이 첫 장면에서 상연되는 작품이 독일 문호 괴테의 원작을 바탕으로 프랑스 작곡가 구노가 작곡한 오페라 〈파우스트〉다. 1859년 파리에서 초연된 작품이니, 1870년 미국 뉴욕을 배경으로 한 영화상 설정으로는 유럽에서 인기를 얻기 시작한 최신작을 직수입했다는 의미가 숨어 있다. 영화에 흐르는 노래는 파우스트와 마르그리트가 처음으로 사랑을 확인하는 3막의 이중창 「사랑의 밤」이다.

구노의 오페라에서도 가장 감미롭고 아름답게 빛나는 장면이지만, 마르그리트는 이 장면 이후에 혹독한 사랑의 대가를 치른다. 마르그리트는 파우스트의 아이를 가졌지만 그를 기다리다 절망 끝에

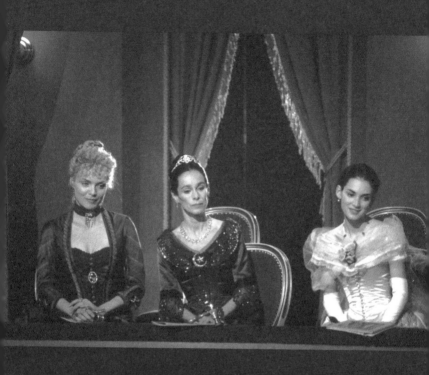

「순수의 시대」에 묘사된 뉴욕 사교계는
유럽 귀족 사회의 전통이 부재하지만,
오히려 그 부재가 규범으로 작동하는 이중적인 세계다.

미쳐서 아이를 죽이고 숨을 거둔다. 남성인 파우스트의 시각에서는 지독한 회의와 번민 끝에 빠져든 사랑이겠지만, 여성 마르그리트의 시점에서는 모든 것을 빼앗기는 파멸일 뿐이다.

영화 속 등장인물의 운명도 오페라와 크게 다르지 않다. 아내 메이가 세상을 떠나고 노년에 접어든 아처는 파리에서 엘렌과 조우할 기회를 얻는다. 하지만 엘렌의 아파트 앞에서 서성거리던 아처는 끝내 계단을 올라가지 않은 채 발길을 돌린다. "세 번째는 아니 만났어야 좋았을 것이다"라는 피천득의 수필 「인연」을 연상시키는 애틋한 결말이다. 하지만 이 마지막 장면으로 엘렌은 아처의 기억에서조차 유폐된 건 아니었을까. 누구에게나 이룰 수 없는 사랑이나 아련한 회한은 있겠지만, 그 회한조차 남녀에게는 서로 다른 무게로 남은 건 아니었을까.

샤를 구노 〈파우스트〉

지휘 에리히 빈더
연주 빈 국립 오페라 오케스트라와 합창단
연출 켄 러셀
출연 가브리엘라 베나체코바(소프라노)
　　　프란치스코 아라이자(테너)
　　　루제로 라이몬디(베이스바리톤)
출시 형태 DVD(도이치그라모폰)

파리 음악원에서 작곡 대상을 받은 스무 살의 구노가 로마로 유학을 떠날 때에도 손에서 놓지 않았던 책이 괴테의 『파우스트』였다. 3년 뒤 그는 오페라 작곡에 착수했지만 한동안 진척을 보지 못했다. 그가 작곡을 재개한 건 1855년 희곡과 오페라 대본 작가 미셸 카레의 「파우스트와 마르그리트」를 연극으로 본 뒤였다. 카레는 구노의 〈파우스트〉와 〈로미오와 줄리엣〉 외에도 비제의 〈진주조개잡이〉, 자크 오펜바흐의 〈호프만의 이야기〉 등의 오페라 대본 작업에 참여했다. 낭만주의 오페라가 절정에 이르렀던 당대 분위기를 반영해서 대중적이면서도 감상적인 정서를 살린 것이 특징이었다.

괴테가 60여 년간 완성에 매달렸던 원작과 달리, 구노의 오페라는 파우스트와 마르그리트의 사랑에 초점을 맞췄다. 1859년 프랑스 초연 직후에 유럽과 미국에서 모두 성공을 거뒀다. 하지만 괴테에 대한 문화적 자긍심이 높은 독일에서는 "구노의 오페라는 '파우스트' 대신 '마르그리트'로 불러야 한다"라는 비판이 거셌다. 1985년 빈 국립오페라극장에서 이 오페라의 연출을 맡은 영국 출신의 영화감독 켄 러셀은 마르그리트를 수녀로 설정해서 금지된 사랑으로 인한 비극성을 부각시켰다.

I. 주인공의 심경을 들려주는 클래식

현실과 악몽의
경계를 허무는 현대음악

Ⓒ Movie

셔터 아일랜드(2010년 | 마틴 스코세이지 감독 |
리어나도 디캐프리오, 에밀리 모티머, 마크 러팔로 출연)

♪ Classic

파사칼리아(크시슈토프 펜데레츠키 작곡)

"음악 좋네요. 브람스인가요?"

"말러야."

미국 보스턴 인근의 섬 셔터 아일랜드의 중범죄자 정신병원에서
일어난 의문의 탈옥 사건을 수사하기 위해 연방 보안관 두 명이 급
파된다. 탈옥한 여성 수감자의 정신 상태를 묻기 위해 찾아간 병원
장 콜리 박사의 사무실에서는 피아노와 현악기의 실내악이 축음기
를 통해 흘러나온다. 작곡가를 묻는 보안관 처크(마크 러팔로 분)의
질문에 동료 보안관 테디(리어나도 디캐프리오 분)는 "말러"라고 짧게
답한다. 구스타프 말러(1860~1911)의 미완성 피아노 4중주 1악장이
다. 당초 데니스 루헤인의 원작 소설에서는 병원장 콜리의 답변이었

지만, 영화에선 테디의 대사로 바뀌었다. 마틴 스코세이지 감독이 메가폰을 잡았던 영화 「셔터 아일랜드」의 도입부 장면이다.

이 선율에 테디는 제2차 세계대전 참전 당시의 참혹한 악몽을 떠올린다. 전쟁 막바지인 1945년 테디가 소속한 미군 부대는 독일 뮌헨 인근의 다하우 수용소에 진주했다. 다하우는 1933년 독일 나치가 처음으로 건립한 강제 수용소다. 유대인을 비롯해 공식 기록으로만 3만 2,000여 명이 이 수용소에서 숨졌다.

당시 테디가 나치 장교의 방에 들어갔을 때, 나치 부사령관은 말러의 이 실내악을 틀어놓고 자신의 입속에 권총을 쏘았다. 하지만 테디가 다가갔을 때까지도 장교의 숨은 멎지 않았다. 나치 장교는 다시 한 번 총을 쏘아 자살하고자 하지만, 테디는 바닥에 떨어진 총을 슬그머니 발로 치워버린다. 더 길게 고통을 느끼도록 한 것이다. 말러의 실내악을 통해 포로수용소와 정신병원의 장면이 겹쳐오면서, 테디의 끔찍한 기억도 되살아난다.

참전 당시 겪었던 가치관의 혼돈과 정신병원의 혼란스러운 사건은 테디를 줄곧 괴롭힌다. 테디는 갈피를 잡으려 애쓰지만 사건은 좀처럼 손에 잡히지 않고 자꾸 빠져나가기만 한다. 언뜻 별개인 듯싶은 두 사건은 실은 연관되어 있다. 범죄 수사물에 공포물이나 스릴러적 요소를 가미한 이종異種 장르의 결합은 이 소설만의 독창적 작법作法은 아니다. 하지만 전쟁의 참혹함과 냉전의 음모론까지 겹쳐서 원작이나 영화에는 음습한 한기가 감돈다.

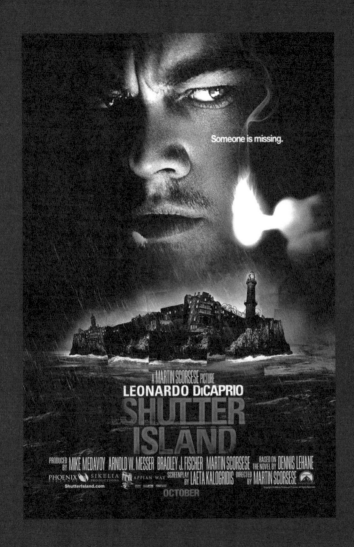

「셔터 아일랜드」는 '현대음악의 종합세트'라고 해도 좋을 만큼
20세기 음악으로 빼곡하게 채워져 있다.

특히 영화에서 말러의 미완성 피아노 4중주 1악장이 흘렀다는 점은 의미심장하다. 말러의 본령은 실내악이 아니라 대편성의 교향곡이나 가곡이기 때문이다. 말러가 이 피아노 4중주 1악장을 작곡한 것은 빈 음악원에 다녔던 16세 무렵으로 추정된다. 당시 말러는 이 작품 외에도 오페라와 교향곡, 실내악을 썼지만, 작곡가 스스로 악보를 파기했거나 유실되어 지금은 대부분 전하지 않는다.

음악원 재학 시절 말러는 브람스와 슈베르트, 바그너와 브루크너의 작품에 경도됐다. 고전적인 형식이나 낭만적인 기풍은 단악장의 이 실내악에도 그대로 배어들었다. 동료 보안관 처크가 이 곡을 브람스의 작품으로 오해한 것도 실은 무리가 아니었던 것이다. '지나치게 빠르지 않게'라는 지시가 붙어 있는 단악장의 악보는 작곡가의 아내인 알마가 소장하고 있다가 1964년에야 미국에서 다시 빛을 보았다. 피터 제르킨(피아노)과 갈리미르 4중주단이 초연 당시 연주를 맡았다. 악보로 정식 출판된 건 1973년이었다. 영화의 배경인 1954년에는 사실상 세상에 존재하지 않았던 음악인 셈이다.

하지만 영화의 연대기적 착오는 의도된 것이기도 했다. 1933년 나치는 제국 음악원을 세우고 위대한 독일 음악의 전통에서 '타락한 음악'을 솎아내는 작업에 들어갔다. 현대음악과 재즈 음악, 유대인과 공산주의 작곡가의 음악들이 독일의 음악 전통을 어지럽히는 '타락한 음악'으로 낙인찍혔다. 나치 집권 당시 멘델스존과 말러와 같은 유대인 작곡가들의 작품은 대부분 연주될 수 없었다.

그러니 영화에서 나치 장교가 자살하기 직전에 말러의 실내악을

틀었다는 설정은 여러모로 역설적이었다. 흡사 존재할 수 없는 자를 찾아나서는 영화처럼, 세상에서 들을 수 없었던 음악을 일부러 슬그머니 스크린에 집어넣은 것인지도 모른다. 결과적으로 이 음악은 현실과 악몽의 경계를 허무는 장치가 됐다.

영화 「셔터 아일랜드」는 '현대음악의 종합선물세트'라고 해도 좋을 만큼 20세기 음악으로 빼곡하게 채워져 있다. 보안관 테디와 처크가 배를 타고 셔터 아일랜드로 향하는 첫 장면부터 폴란드 작곡가 크시슈토프 펜데레츠키의 교향곡 3번 4악장 「파사칼리아」가 악몽의 섬을 상징하는 주제 음악처럼 흘렀다. 리게티와 슈니트케, 백남준과 존 케이지의 현대음악은 눈앞에서 진행되고 있는 장면 뒤편에 또 하나의 복선이 숨어 있는 듯한 효과를 빚어내면서, 영화의 결론을 후반으로 지연시키는 역할을 했다.

이 영화음악은 록 그룹 '더 밴드'의 기타리스트 출신인 로비 로버트슨과 스코세지 감독의 빛나는 협력의 산물이다. 스코세지는 1976년 더 밴드의 고별 콘서트를 담았던 음악 다큐멘터리 「마지막 왈츠The Last Waltz」의 감독으로 로버트슨과 인연을 맺었다. 당시 둘은 함께 생활하면서 이 다큐멘터리를 공동 작업했다. 더 밴드는 1966년 가수 밥 딜런의 세계 순회공연 때 반주를 맡았던 일종의 '백밴드'로 출발했지만 이후 독립적인 음반과 공연 활동도 했다.

그 뒤로도 로버트슨은 「코미디의 왕」「컬러 오브 머니」「갱스 오브 뉴욕」 등 스코세지의 영화마다 음악 프로듀서와 자문을 맡았

다. 로버트슨은 자신의 솔로 데뷔 음반을 준비하는 동안에도 스코세이지가 도움을 청하면 어김없이 자신의 아이디어를 두 개 분량의 테이프에 가득 담아 보냈다.

현대음악은 모호하면서도 매혹적이라는 점에서 역설적으로 심리 스릴러 영화와 잘 어울리는 속성을 지니고 있다. 모든 반전反轉은 인식과 존재의 간극, 주관과 객관의 단절에서 탄생한다. 풍차를 적으로 오인하고 돌진했던 라만차의 기사 돈키호테처럼 말이다. "괴물로 사는 것과 선량한 사람으로 죽는 것 가운데 어떤 것이 더 나쁠까?"라는 테디의 마지막 대사는 그래서 더 비극적으로 들린다. 영화에서 현대음악도 더불어 애매모호한 정체불명의 존재로 남았다. 섬을 감싸고 있는 미스터리처럼.

「셔터 아일랜드」 사운드트랙

연주 폴란드 국립방송교향악단 외 다수
출시 형태 CD(워너뮤직)

펜데레츠키의 교향곡 3번은 당초 1988년 「파사칼리아와 론도」라는 관현악 작품
으로 루체른 페스티벌에서 초연됐다. 하지만 작곡가는 1995년 창단 100주년을
맞은 뮌헨 필하모닉의 위촉을 받은 뒤 5악장의 교향곡으로 전면 개작했다. 스페인
의 무곡을 뜻하는 '파사칼리아'도 이 교향곡의 4악장으로 다시 자리를 잡았다. 저
현(低絃)이 반복적으로 연주하는 음표들이 뱃고동처럼 규칙적인 리듬감을 빚어내
는 가운데, 금관이 그 위에 차례로 얹히면서 강박관념과 공포감이 밀물처럼 밀려오
는 듯한 효과를 빚어낸다.

미국 팝 음악의 황금기인 1960~70년대에 청년기를 보냈던 감독 스코세이지의 장
기는 본래 대중음악이었다. 갱스터의 황금기가 서서히 악몽으로 변해가는 영화 「좋
은 친구들」의 중반부에서 에릭 클랩턴의 「레일라」 가운데 피아노 후주(後奏)를 흘
려보냈던 솜씨가 대표적이었다. 하지만 로버트슨과의 협력을 통해 스코세이지는
현대음악으로 자신의 음악적 반경을 확장했다. 덕분에 이 음반은 스탠리 큐브릭 감
독의 「2001 스페이스 오디세이」 이후 최고의 현대음악 사운드트랙으로 남았다.

살아남은 자를 위로하는 추모곡

ⓒ Movie

플래툰(1986년 | 올리버 스톤 감독 |
찰리 신, 윌럼 더포, 톰 베린저 출연)

♪ Classic

현을 위한 아다지오(새뮤얼 바버 작곡)

고교 2학년 때 학교 선생님께서 돌아가셨다. 장례는 학교장으로 거행됐다. 눈부시게 청명한 하늘 아래 고인이 탄 운구 차량이 천천히 교정을 돌아본 뒤 떠나갔다. 학교 운동장의 낡은 스피커는 구슬픈 현악 소리를 연신 토해내고 있었다. 미국 작곡가 새뮤얼 바버(1910~81)의 「현을 위한 아다지오」였다.

사실 그 선생님께 배웠던 적은 없었다. 슬픔이 밀려왔던 건 어쩌면 그 현악 때문이었을지도 모르겠다. 좀처럼 잦아들지 않고 한없이 밀려드는 현악은 물결만 같았다. 절정에 오르고 잠시 침묵이 흐른 뒤에야 비로소 썰물처럼 천천히 빠져나갔다.

곡이 끝난 뒤 텅 빈 마음에 평온함이 찾아왔던 것은, 감정의 격

렬한 고저 간극이 빚어낸 카타르시스 때문이었을 것이다 그날 푸르른 하늘빛과 단조풍의 현악은 서로 극명한 대비를 이루면서 공존했다. 그 뒤로 화창한 날에는 슬픔을 떠올리는 습관이 생겼다.

26세의 작곡가 바버는 현악 4중주 2악장을 위해서 이 선율을 썼다. 1936년 작곡을 마친 뒤에는 작곡가 스스로 「현악 오케스트라를 위한 아다지오」로 편곡했다. 음의 순수한 예술성만을 추구하는 다른 모든 절대음악과 마찬가지로, 이 곡에도 당초 추도의 의미는 깃들어 있지 않았다. 하지만 제2차 세계대전 종전을 앞두고 타계한 프랭클린 루스벨트 미국 대통령의 서거를 알리는 라디오 방송부터 1963년 존 F. 케네디 대통령의 부고 방송까지 중요한 국장國葬의 순간마다 어김없이 이 곡이 흘렀다. 세상에는 누군가의 죽음을 기리기 위해 쓰인 곡도 있지만, 이렇듯 추모곡으로 운명이 정해진 작품도 있다.

「미드나이트 익스프레스」와 「스카페이스」의 각본을 썼던 올리버 스톤이 베트남 전쟁을 배경으로 한 영화 「플래툰」을 발표한 건 1986년이었다. 1989년의 「7월 4일생」과 1993년의 「하늘과 땅」까지 시차를 두고 그가 발표한 세 편의 영화를 묶어서 '베트남 3부작'으로 부르기도 한다.

마틴 스코세이지의 「좋은 친구들」이 「대부」 이후에도 마피아 영화가 가능하다는 것을 입증했다면, 「플래툰」은 「지옥의 묵시록」 이후에도 베트남 전쟁 영화가 존재할 수 있다는 것을 보여줬다. 「대부」

와 「지옥의 묵시록」은 모두 프랜시스 포드 코폴라의 영화였고, 마틴 스코세이지는 뉴욕대 시절 올리버 스톤의 스승이었다.

올리버 스톤은 베트남 전쟁과 케네디 대통령 암살, 워터게이트 사건까지 격동의 미국 현대사로 뛰어들기를 주저한 적이 없었다. 다른 한편으로는 미디어의 영향력을 일찌감치 감지하고 자신의 영화에 적극적으로 반영했던 감독이기도 했다. 현대사로 뛰어들 때 감독은 현실주의자였지만, 영화의 미디어적 성격을 강조할 때는 포스트모더니즘으로 기울었다. 베트남 3부작이나 「JFK」「닉슨」처럼 둘 사이의 긴장을 유지할 때는 수작이 탄생했지만, 괴리가 생기면 여지없이 범작이나 태작이 쏟아졌다. 작품 간 편차가 유난히 두드러진 감독이었다.

「플래툰」은 베트남 전쟁이 한창인 1967년 신병 크리스 테일러(찰리 신)가 캄보디아 접경 지역의 중대로 배치 받는 장면에서 시작한다. 이 신병의 모습에는 만 스무 살에 예일대를 휴학하고 미 육군 보병으로 자원입대했던 감독 자신의 초상이 어려 있었다. 스톤은 베트남에서 복무했던 15개월간 25차례 이상의 헬기 공습 작전에 투입되어 두 차례 부상을 입었다. 결국 그는 상이군인에게 수여하는 퍼플 하트 훈장을 받은 뒤 제대했다. 참전 당시의 끔찍한 악몽은 「플래툰」, 귀향 이후의 방황은 「7월 4일생」의 밑거름이 됐다.

영화 「플래툰」에서 크리스의 중대에서는 '선의 상징'인 엘리어스 중사(윌럼 더포 분)와 '악의 화신' 반스 상사(톰 베린저 분)가 천사와 악마처럼 대립하고 있다. 중대도 둘을 따르는 후임 병사들로 철저하

I. 주인공의 심경을 들려주는 클래식

게 갈라져 있다. 베트남 양민 학살과 겁탈 사건이 일어나면서 이 갈등은 극에 이른다. 크리스는 "무엇이 옳고 그른지 모르겠다. 사기는 떨어졌고 대원들은 서로 싸운다. 적 대신에 전우끼리 서로 의심하고 증오한다"라고 고백하기에 이른다.

수라도修羅道 같은 전투의 한복판에서 엘리어스 중사는 적이 아니라 동료의 총에 맞아 쓰러진다. 허공으로 두 팔을 벌린 채 천천히 쓰러지는 엘리어스 중사의 모습은 이스라엘 백성에게 버림받고 죽어가는 예수 그리스도의 상징과도 같았다. 훗날 영화 「스파이더 맨」의 오스본 박사를 비롯해 악역 전문 배우로 자리 잡은 윌럼 더포가 이 영화에서는 희생자 역할을 맡았던 것도 이채로웠다. 반면 찰리 신이 연기했던 크리스 역은 고뇌를 토로하는 작품의 화자話者라는 점에서 「지옥의 묵시록」에서 아버지 마틴 신이 맡았던 육군 대위 윌러드 역과 닮아 있었다.

전사자만 22명, 부상자 500여 명에 이르렀던 마지막 백병전에서 크리스도 부상을 입는다. 크리스가 헬기를 타고 후송되면서 마지막 독백을 할 때, 주인공을 위로하듯 감싸주는 음악이 바버의 「현을 위한 아다지오」다.

돌이켜보면 우리는 적이 아닌 우리 자신과 싸웠다. 적은 우리 안에 있었다. 전쟁은 끝났지만, 그 기억은 늘 나와 함께할 것이다. 어떻든지 살아남은 자에게는 그 전쟁을 다시 상기하고, 우리가 배운 것을 남에게 알리며, 우리의 남은 삶을 바쳐 생명의 존귀함

추모곡은 죽은 자가 아니라,
실은 살아남은 자의 넋을 위로하는 위령가에 가깝다.
결국 추모곡이 위로하는 건 우리 자신이다.

과 의미를 찾아야 할 의무가 있다.

음악에서 침묵은 죽음을 의미한다. 음악이 침묵에서 시작해서 침묵으로 끝나듯이, 삶이란 기나긴 죽음 사이의 찰나에 지나지 않을지 모른다. 종교적 의미가 아니라면, 죽은 자는 그 음악을 들을 수조차 없다. 따라서 추모곡은 죽은 자가 아니라, 실은 살아남은 자의 넋을 위로하는 위령가慰靈歌에 가깝다. 선생님을 떠나보냈던 교정이든, 대통령을 잃은 국장의 순간이든, 전사자를 남겨둔 채 떠나가는 베트남의 전장이든 말이다. 결국 추모곡이 위로하는 건 우리 자신이다.

새뮤얼 바버 「현을 위한 아다지오」

지휘 레너드 번스타인
연주 뉴욕 필하모닉 오케스트라
출시 형태 CD(소니 클래시컬)

1936년 현악 4중주를 작곡한 새뮤얼 바버는 2악장 아다지오를 현악 오케스트라를 위해 편곡한 뒤 그 악보를 당대 최고의 지휘자 아르투로 토스카니니에게 보냈다. 토스카니니는 일언반구도 없이 악보를 돌려보내 기대에 잔뜩 부풀었던 작곡가를 실망시켰다고 한다. 하지만 2년 뒤 이 작품은 토스카니니의 지휘로 미국 뉴욕의 라디오 전파를 탔다. 지휘자가 초연 당일까지 악보를 보지 않았다는 이야기도 있다. 어쩌면 토스카니니의 전설적인 암보 능력을 뒷받침하기 위한 일화였을 것이다. 어쨌든 곡은 초연부터 20세기 기술 문명의 덕을 톡톡히 보았다.

이 곡은 미국 전직 대통령들과 물리학자 알베르트 아인슈타인, 모나코 왕비 그레이스 켈리의 장례식 등 추모의 순간마다 울려 퍼졌다. 흔히 번스타인의 지휘는 감정 절제 없이 극한으로 치닫는다는 비판을 받지만, 복고적이면서도 감상적인 정취를 간직한 이 곡에는 도리어 그의 감정 과잉이 곧잘 어울린다.

II.

영화의 주제를 암시하는 클래식

- **뉴욕, 뉴욕, 뉴욕** 「맨해튼」 「랩소디 인 블루」
- **모든 인간은 평등하다는 메시지** 「필라델피아」 〈안드레아 셰니에〉
- **음악이 선사한 자유** 「쇼생크 탈출」 〈피가로의 결혼〉 중 「편지의 이중창」
- **'백조'로 변신한 '미운오리' 소년** 「빌리 엘리어트」 〈백조의 호수〉
- **친구를 죽인 자의 눈물** 「리플리」 〈에브게니 오네긴〉
- **삶을 상징하는 베토벤의 실내악** 「마지막 사중주」 베토벤 현악 4중주 14번
- **음악도 인간의 미래도 '미완성'** 「마이너리티 리포트」 「미완성」 교향곡
- **주인공은 '운명'** 「주홍글씨」 〈운명의 힘〉
- **매혹적이지만 치명적인 멜랑콜리의 세계** 「멜랑콜리아」 〈트리스탄과 이졸데〉
- **비극적인 결말을 강조하는 서정적인 선율** 「대부 3」 〈카발레리아 루스티카나〉

뉴욕, 뉴욕, 뉴욕

──────── ▷ Movie ────────

맨해튼(1979년 | 우디 앨런 감독 |
우디 앨런, 다이앤 키튼, 메릴 스트립, 메리얼 헤밍웨이 출연)

──────── ♪ Classic ────────

랩소디 인 블루(조지 거슈윈 작곡)

끊임없이 자기 자신을 드러내고, 사건이나 행동보다는 수다와 독백
을 통해서 이야기를 풀어간다. 이쯤이면 영화에 관한 나쁜 조건은
모두 갖추고 있다고 보아야 한다. 그런데도 일평생 이런 식으로 영
화를 만들면서 거장으로 대접받는 행운아가 있다. 바로 영화감독
우디 앨런이다.

　뉴욕 맨해튼의 도심 정경을 흑백으로 비추는 「맨해튼」의 첫 장
면부터 감독은 영화가 뉴욕을 무대로 한 이야기이며, 앨런 자신의
자전적 작품이라는 점을 상기시킨다. 센트럴파크와 뉴욕 메트로폴
리탄 오페라극장, 브로드웨이 등 뉴욕을 대표하는 정경이 쉼 없이
이어지는 이 영화 초반부는 사실상 '뉴욕 찬가'와도 같다. 이 장면

에서 흐르는 나른한 주제 음악이 조지 거슈윈의 관현악 「랩소디 인 블루」다. 우디 앨런과 영화 「대부」의 촬영감독이었던 고든 윌리스가 이 영화에서 흑백 와이드스크린을 선택한 것도 뉴욕의 풍광을 보여주기 위해서였다고 한다.

영화 도입부에서 두 차례 이혼 경력이 있는 42세의 방송 토크쇼 작가 아이작은 자신의 책 첫 장을 어떻게 시작할지 고심을 거듭하고 있다. 이 영화의 화자話者이자 주인공인 아이작 역할은 각본과 연출을 도맡은 앨런 자신의 몫이다.

제1장. 그는 뉴욕을 흠모한다. 모든 것을 지각 없이 숭배한다. 그에게 계절에 상관없이 뉴욕은 변함없으며, 조지 거슈윈의 음악이 고동치는 그런 도시다.

극중 주인공이 쓰고 있는 책의 첫 장이자 영화의 첫 장면인 이 대목부터 감독은 뻔뻔하고 노골적일 만큼 거리낌 없이 자의식을 쏟아낸다. 물론 아이작 자신도 책에 담길 이 구절들이 감상적이거나 설교조라는 사실은 잘 알고 있다.

그런데도 도무지 영화가 밉지 않은 건, 우디 앨런 특유의 유머 감각이 영화 곳곳에 녹아 있기 때문이다. 남녀가 화창한 일요일을 기대하며 공원 산책에 나서는 장면 직후에 천둥을 동반한 비바람을 피해서 뛰어가는 모습을 곧바로 이어 붙이는 식이다. 주인공 아이작과 친구 부부, 친구의 불륜 상대였지만 지금은 아이작의 애인

이 된 저널리스트 메리(다이앤 키튼 분)가 나란히 음악회장에 앉아서 모차르트의 교향곡 40번을 듣는 장면도 마찬가지다. 우디 앨런은 등장인물들의 표정만으로도 가시방석에 앉은 듯한 이들의 불편한 심정을 고스란히 드러낸다.

뉴욕의 비좁은 카페에 앉아서 술을 마시며 예술에 대한 수다를 떠는 순간을 사랑하는 주인공 아이작은 앨런의 분신이다. 17세의 여고생 트레이시(메리얼 헤밍웨이 분)와 교제하는 그는 두 번째 전처인 질(메릴 스트립 분)이 자신과의 결혼 생활을 책으로 폭로할까 전전긍긍하고 있다. 결국 영화 후반부에 전처의 책이 출판되면서 아이작의 근심은 현실이 되고 만다.

> 그는 분노로 가득 찼고, 유대인 자유주의자라는 망상을 지니고 있는 남성 우월주의자이고, 저 혼자 잘난 염세주의자이며, 절망적인 허무주의자다. 그는 인생에 불만이 있었지만 해결책은 없었다. 예술가가 되고 싶어했지만, 그에 따르는 희생은 주저했다. 가장 개인적인 순간엔 죽음에 대한 공포를 말해서 자신의 비참함만 더했다.

하지만 이 영화에서 사건이나 갈등보다 중요한 건, 등장인물들의 취향이다. 아이작과 친구들은 거리를 거닐면서도 셰익스피어의 연극과 피츠제럴드의 소설, 모차르트와 말러의 음악, 잉마르 베리만의 영화와 반 고흐의 그림을 놓고 한참이나 대화를 이어간다. 베리만의

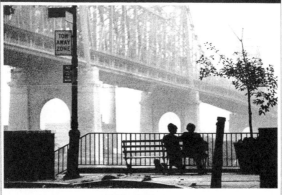

WOODY ALLEN
DIANE KEATON
MICHAEL MURPHY
MARIEL HEMINGWAY
MERYL STREEP
ANNE BYRNE

"여긴 정말로 멋지지 않아?
가로등이 켜지기 시작하니 예쁘지. 정말로 여긴 멋진 도시야."

영화를 좋아한다는 아이작의 고백에 저널리스트인 메리는 "TV 작가이면서도 사고방식은 북유럽풍이라니. 사춘기적 정서와 염세주의, 침묵으로 일관한다"라면서 대놓고 면박을 준다. 아이작은 메리와 헤어진 뒤에도 "그녀의 반 고흐 발음은 엉터리"라고 궁시렁거린다. 영화 속의 뉴요커들은 한마디로 취향에 목숨을 거는 족속들이다.

영화에서 사건들은 곧잘 대사로 대체된다. 아이작은 가십으로만 치닫는 방송국의 행태에 불만을 품고 사표를 던지지만, 아파트 처분과 테니스 레슨, 부모님 용돈까지 쏟아지는 고민에 푸념부터 늘어놓는다. "내가 뭘 한 거지? 끔찍한 실수를 했어. 30초 정도 영웅이었지만, 이제는 실업자 신세가 됐다"라는 것이다. 이처럼 앨런의 「맨해튼」은 대사의 홍수다. "말로 비꼬기 힘든 아이들에게는 몽둥이가 약"이라는 대사조차 몽둥이가 아니라 그저 말로 한다. 어쩌면 이 점이야말로 이 영화의 역설적인 매력이다.

사사건건 취향을 놓고 티격태격하던 아이작과 메리는 허드슨 강다리 아래의 벤치에서 뉴욕의 야경을 바라보며 밤새 대화를 나누다가 사랑에 빠진다. 1996년 작 「에브리원 세즈 아이 러브 유」에서 춤추던 남녀 주인공이 공중으로 떠올랐던 환상적 장면처럼 강가의 다리는 앨런의 영화에서 사랑의 무대로 즐겨 활용됐다. 하지만 이때조차 주인공 아이작은 참지 못하고 뉴욕 찬가를 쏟아낸다. "여긴 정말 멋지지 않아? 가로등이 켜지기 시작하니 예쁘지. 정말로 여긴 멋진 도시야. 남의 말에 전혀 신경을 쓰지 않으니."

돌아보면 앨런의 영화는 언제나 자기 언급적이며 반복적이었다.

「맨해튼」의 주인공 아이작은 2011년 영화 「미드나잇 인 파리」에서 헤밍웨이와 피츠제럴드 등 파리와 사랑에 빠진 예술가들을 동경하는 무명작가 질(오언 윌슨 분)로 변주된다. 1977년 영화 「애니 홀」이 아카데미 시상식에서 4개 부문을 수상했을 때에도, 앨런은 시상식에 참석하는 대신 맨해튼의 재즈 클럽에서 클라리넷을 연주했을 만큼 '천생 뉴요커'였다. 하지만 인생 후반으로 갈수록 감독이 애정을 쏟아붓는 대상이 파리와 로마 같은 유럽 도시로 변모하고 있다는 점도 흥미롭다. 그의 영화에서 주인공은 때로 등장인물이 아니라 도시들인 것만 같다.

뉴욕의 정경과 거슈윈의 음악에서 시작한 영화는 마지막 장면에서 뉴욕의 풍경과 거슈윈의 음악으로 되돌아온다. 관현악으로 편곡된 거슈윈의 주옥같은 히트곡들은 주빈 메타와 마이클 틸슨 토머스의 지휘로 영화 전체를 수놓고 있다. 뚜렷한 결론이나 해답 없이 열려 있는 이 영화가 매력적인 건, 어쩌면 우리의 삶과도 닮아 있기 때문일 것이다.

조지 거슈윈 「랩소디 인 블루」

지휘　레너드 번스타인
연주　레너드 번스타인(피아노)
　　　컬럼비아 심포니 오케스트라
　　　뉴욕 필하모닉 오케스트라
출시 형태　CD(CBS)

우디 앨런에게 「맨해튼」의 영감을 불어넣은 건 다름 아니라 거슈윈의 음악이었다. 미국 뉴욕에 정착한 러시아계 유대인 집안에서 태어나 일찌감치 코미디와 음악 분야에서 두각을 나타냈다는 점까지, 따지고 보면 둘 사이에는 공통점이 적지 않다. 앨런은 17세 때부터 코미디 작가로 활동하면서 부모보다도 많은 수입을 올렸다. 이 또한 15세에 뉴욕의 악보 출판사들이 밀집한 틴 팬 앨리에 뛰어들어 히트곡을 쏟아냈던 거슈윈과도 닮아 있다.

조숙한 인기 작곡가였던 거슈윈이 1924년 처음 발표한 클래식 관현악곡이 「랩소디 인 블루」다. 재즈 내음이 물씬한 이 곡을 작곡가는 "미국이라는 거대한 용광로에 대한 음악적 만화경"이라고 불렀다. 이 작품은 구성상 응집력이 부족하고 주제의 산만한 나열에 그쳤다는 비판을 받았다. 하지만 "주제는 기막히고 신에게 받은 듯한 영감으로 가득하다. 차이콥스키 이후 이토록 탁월한 멜로디 작곡가가 있었는지 모르겠다"라고 변호했던 음악인이 번스타인이었다. 미끄러지듯 올라가는 도입부 클라리넷의 글리산도(glissando)부터 번스타인이 직접 연주한 중반부의 피아노 독주까지 음반은 생기와 활력으로 가득하다.

모든 인간은 평등하다는 메시지

⊙ Movie

필라델피아(1993년 | 조너선 드미 감독 |
톰 행크스, 덴절 워싱턴 출연)

♪ Classic

안드레아 셰니에(움베르토 조르다노 작곡)

"축하해요, 변호사님. 첫 게이 파티에서 무사히 살아남은 걸."

에이즈로 자신이 다니던 법률회사에서 해고를 당한 변호사 앤드루 베킷(톰 행크스 분)은 자신의 소송을 맡아준 흑인 변호사 조 밀러(덴절 워싱턴 분)에게 이런 농담을 건넨다. 영화 「필라델피아」에서 동성애자 파티가 막 끝난 직후의 장면이다.

하지만 정의감으로 뭉쳐 있는 밀러도 아직 동성애자의 고민과 삶까지 깊이 이해하지는 못한다. 실은 동성애자와 악수를 나누고서도 6개월 난 딸에게 HIV바이러스가 전염되는 건 아닌지 내심 걱정한다. 이런 밀러에게 베킷은 느닷없이 묻는다. 기도해본 적이 있느냐고, 그 기도의 주제는 무엇이었느냐고.

베킷의 방에서는 오페라 아리아가 은은하게 흐른다. 이탈리아 작곡가 움베르토 조르다노의 오페라 〈안드레아 셰니에〉 가운데 아리아 「돌아가신 어머니」다. 소프라노 마리아 칼라스의 노래가 흐르는 내내, 영화의 카메라는 천장 높이에서 부감俯瞰으로 베킷의 병약한 얼굴을 담는다.

오페라의 여주인공 마달레나는 프랑스혁명의 격랑 속에서 어머니를 잃었다. 아리아에서도 "그들이 내 방문 앞에서 어머니를 죽였어요. 어머니는 나를 구하려다 돌아가셨죠"라고 절규한다. 불꽃처럼 춤추는 오케스트라의 현악은 폭도들이 일으킨 화재를 묘사한다. 영화에서 이 아리아를 듣고 있던 베킷은 "목소리의 고통이 들리느냐"라고 되묻는다.

하지만 슬픈 단조로 출발한 아리아는 나지막한 첼로의 독주와 더불어 서서히 장조로 바뀐다. 잔인하기 그지없는 현실 속에서도 희망과 숭고함을 노래하는 것이다. 베킷을 비추던 조명이 온통 붉게 변하는 가운데, 그는 아리아의 노랫말을 나직이 읊조린다.

그토록 비참할 때 내게 사랑이 다가왔어요. 그리고 온화한 목소리로 속삭였죠. "그대는 살아야 하오! 나는 생명이오. 천국은 우리 눈 안에 있소. 당신은 혼자가 아니오. 내가 당신의 눈물을 모아주리다. 당신과 걸어 나가 붙잡아주겠소. 희망과 웃음! 내가 사랑이오. 주변에 온통 피와 흙으로 둘러싸여 있소? 나는 신성하며, 나는 잊힌 자요! 내가 바로 세상을 구원할 신이오. 나는 하늘에

서 내려와 이 땅을 다시 천국으로 만들려 하오. 나는 사랑이오."

오페라의 여주인공에게 찾아왔던 천사의 목소리는, 영화에서도 죽음을 앞둔 베킷을 따스하게 위로한다.

「필라델피아」는 동성애 문제를 정면으로 다룬 할리우드의 첫 장편영화였다. 베킷은 동성애자라는 사실을 숨긴 채 법률회사의 수석 변호사로 승승장구했다. 하지만 어느 날 이마에서 반점을 발견하고 극심한 복통을 호소한다. 에이즈 증세를 보이기 시작한 것이다.

그가 책상 위에 놓아두었던 고소장 원본이 사라지자, 평소 그를 가족이자 친구라고 불렀던 법률회사의 이사진은 싸늘하게 해고를 통보한다. "신뢰란 증명되지 않은 것을 믿어주는 것이지만, 자네에게 해당하지 않는 말"이라던 이사진의 격찬은 "이 회사에서 미래가 불투명한 상태에서 자네를 그대로 두는 건 불공평하다"라는 사실상의 해고 통보로 바뀌었다. 편견은 종종 위선의 수사로 치장되어 있지만, 가림막을 걷어내는 순간 증오와 적의도 함께 민낯을 드러낸다.

해고 통보가 고소장을 잃어버린 실수 때문이 아니라 동성애에 대한 편견 때문이라고 확신한 베킷은 부당 해고 소송을 진행하고자 한다. 하지만 변호사 아홉 명에게 퇴짜를 맞은 뒤에야, 이전 소송에서 반대편에 섰던 흑인 변호사 밀러에게 겨우 사건 수임을 수락 받는다.

둘 사이에는 변호사라는 직업적 동질성과 더불어, 인종과 성적

취향의 차이에 따른 이질감이 공존하고 있다. 두 주인공의 인종을 흑백으로 나누고, 성적 취향마저 이성애자와 동성애자로 다르게 설정해서 '이중의 장벽'을 설치해둔 것이다. 두 주인공의 관계가 오해와 갈등에서 따뜻한 이해와 연대로 변모하는 과정이야말로 영화의 극적 묘미가 된다.

영화에서 흘렀던 오페라 〈안드레아 셰니에〉는 프랑스혁명기를 살았던 실존 시인 앙드레 셰니에(1762~94)의 삶을 극화한 작품이다. 셰니에는 프랑스혁명 정신에 깊이 공감했지만, 공포정치로 치닫던 급진파 자코뱅주의에 반대하고 온건한 입헌군주제를 옹호했다.

결국 셰니에는 32세에 단두대의 이슬로 사라졌다. 그는 혁명기의 마지막 희생자 가운데 하나였다. 셰니에를 죽음으로 내몰았던 로베스피에르 역시 불과 사흘 뒤에 처형된 것이다. 생전 단 두 편의 시를 발표했던 이 혁명 시인은 19세기 이탈리아 작곡가 움베르토 조르다노에 의해 낭만주의 걸작 오페라의 주인공으로 복권됐다.

오페라와 영화가 행복하게 조우할 수 있었던 건, 영화의 무대가 필라델피아라는 점 때문이기도 했다. 1776년 7월 4일 영국의 식민지였던 미국 13개 주가 독립선언서를 승인한 장소가 바로 필라델피아의 독립기념관이었다. 이날은 미국의 독립기념일이 됐다.

벤저민 프랭클린, 존 애덤스(미국 2대 대통령), 토머스 제퍼슨(3대 대통령) 등 미국 건국의 아버지들은 이 선언서에서 미국 독립의 당위성뿐만 아니라 인간의 보편적 권리를 주창했다. 영화에서 밀러 변

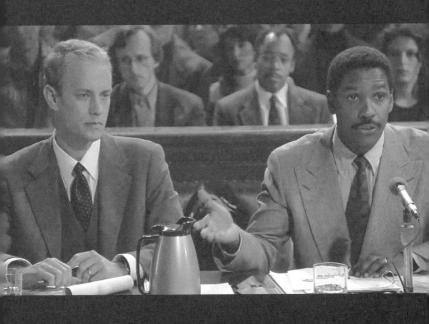

둘 사이에는 변호사라는 직업적 동질성과 더불어,
인종과 성적 취향의 차이에 따른 이질감이 공존하고 있다.

호사가 "필라델피아는 박애의 도시이자 자유의 탄생지로 독립선언의 장소다. 내 기억에 그 선언서에는 '모든 정상인은 평등하다'가 아니라 '모든 인간은 평등하다'라고 적혀 있다"라고 외치는 것도 이 때문이다. 영화는 귀퉁이 한쪽이 깨어져나간 채 이 기념관에 보관되어 있는 자유의 종을 보여준다.

동성애라는 주제는 프랑스혁명(음악), 미국 독립전쟁(장소)과 더불어 영화를 든든하게 지탱하는 삼각대의 한 축이다. 따라서 「필라델피아」는 동성애 영화라기보다는 보편적인 인권 영화에 가깝다. 간혹 이 점에 아쉬움을 나타내기도 하지만, 이 영화의 진정한 매력은 주제의 급진성보다는 주제를 다루는 방법의 정직성에 있다.

브루스 스프링스틴이 부른 주제가 「스트리트 오브 필라델피아」가 흐르는 영화 초반 내내, 카메라는 필라델피아의 거리와 그 거리를 걷는 사람들을 비춘다. 인종과 종교, 성적 취향과 관계없이 오늘날에도 인권은 여전히 유효한 가치인지 되묻는 것이다. 영화나 오페라를 보는 것은 때때로 사그라지는 마음속의 불씨를 다시 지피는 행위가 된다. 인권이라는 보편적 가치에 대한 희망의 불씨 말이다.

움베르토 조르다노 〈안드레아 셰니에〉

지휘 울프 쉬르머
연주 빈 심포니 오케스트라
연출 키스 워너
출연 노르마 판티니(소프라노)
　　 헥토르 산도발(테너)
출시 형태 DVD(유니텔)

오스트리아와 스위스 접경 호반에서 열리는 브레겐츠 페스티벌은 2011년 야외 호
숫가 무대에 오페라 〈안드레아 셰니에〉를 올리면서 프랑스혁명기의 언론인이자 혁
명가 장 폴 마라의 모습을 배경으로 활용했다. 그가 욕조에 몸을 담근 채 눈 감고
숨져가는 장면을 포착했던 다비드의 그림 「마라의 죽음」을 23미터 높이의 대형 조
각상으로 재현한 것이다. 야외 오페라 무대의 특성상 마이크를 사용하고, 주요 성
악가들의 역량도 유럽 정상급 오페라극장에는 다소 못 미친다는 아쉬움은 있다.
하지만 눈앞의 호수를 거대한 욕조로 치환한 발상의 전환을 통해 이 영상은 눈부신
볼거리를 제공한다.

재미난 건, 입헌군주제를 옹호한 셰니에의 정치적 입장이 급진파였던 마라와는 사
뭇 달랐다는 점이다. 마라는 1793년 반대파인 지롱드당 추종자에 의해 살해됐다.
반대로 시인 셰니에는 이듬해 로베스피에르에 의해 형장의 이슬로 사라졌다. 혁명
은 모든 것을 파괴하고 앗아가는 광풍과도 닮았지만, 그 광풍 덕분에 훗날 수많은
예술작품이 탄생한 것 또한 사실이다.

음악이 선사한 자유

ⓒ Movie

쇼생크 탈출(1994년 | 프랭크 다라본트 감독 |
팀 로빈스, 모건 프리먼 출연)

♪ Classic

〈피가로의 결혼〉 중 편지의 이중창(볼프강 아마데우스 모차르트 작곡)

"당신은 부인을 믿고 있습니까?"

삶이든 영화든 반전은 미처 예기치 못했던 순간에 찾아온다. 1950년 5월 푸른 하늘 아래의 공장 지붕에서 방수용 타르를 바르는 작업을 하던 쇼생크 교도소의 죄수 앤디 듀프레인(팀 로빈스 분)도 마찬가지였다. 앤디는 아내와 그녀의 연인인 골프 코치를 쏘아 죽인 혐의로 두 번의 종신형을 선고받은 전직 은행 간부다. 본디 죄수들은 규정상 간수들의 이야기를 들어서도 안 되고, 말을 걸어서도 안 됐다. 하지만 영화 「쇼생크 탈출」에서 앤디는 우연히 악독한 간수 해들리의 고민을 듣고 금기를 깨기로 결심했다. 해들리는 3만 5,000달러에 이르는 유산을 형에게 물려받았지만 상속세로 뜯기면

남는 것이 없을 것이라고 동료 간수들에게 연신 불평하던 중이었다. 앤디는 해들리에게 다가가 "부인이 당신의 재산에 손대는 일이 없을 것이라고 믿느냐"라고 묻는다.

금기를 깨뜨린 이 죄수를 본보기로 삼기로 마음먹은 해들리는 앤디의 멱살을 잡고 공장 옥상으로 끌고 간다. 조만간 앤디를 지붕에서 던져버릴 것이고, 양동이를 가지고 내려오다가 발을 헛디뎌 추락한 것으로 보고될 참이었다. 하지만 앤디에게는 절세에 대한 해박한 전문 지식과 함께 기지機智라는 승부수가 있었다. "배우자에게 증여할 경우 6만 달러까지 한 번은 세금이 면제된다"라는 앤디의 말 한마디에 그의 운명은 달라진다. 교도소의 세탁장에서 '옷 세탁'을 하던 신세에서 교도소장의 '돈 세탁'을 돕는 조력자로 변한 것이다. 범죄자 갱생과 지역사회에 대한 공헌이라는 미명 아래 죄수들의 노동력을 이용해서 교도소 간부들의 비자금을 조달하는 조직적 범죄의 공범이 된 것이나 다름없었다. 본래 말수 적은 앤디는 냉소적인 미소를 지으며 "내가 쇼생크에서 하는 일은 바깥세상에서 했던 일과 별반 바를 것이 없었다"라고 말한다.

스티븐 킹의 중편 소설 「리타 헤이워드와 쇼생크 탈출」을 각색한 이 영화가 끝까지 긴장을 유지하는 동력은 범죄 서스펜스와 휴먼 드라마의 어법을 끊임없이 넘나들면서 줄타기하는 데 있다. 관객들은 아내와 연인을 사살한 진범이 따로 있다는 사실을 영화 후반부에야 알게 된다. 이때부터 관객들은 자연스럽게 앤디의 탈출을 지지

하는 공모자의 심정이 된다.

스티븐 킹은 작가의 승인하에서만 상업적 활용이 가능하다는 조건으로 젊은 영화학도들에게 단돈 1달러에 자신의 단편을 영화화할 기회를 제공했다. 1983년 스티븐 킹의 「방 안의 여인」을 단편 영화로 제작했던 감독 프랭크 다라본트도 이 행운을 붙잡은 경우였다. 이 작품으로 스티븐 킹의 주목을 받은 다라본트는 1994년 「쇼생크 탈출」에 이어 1999년 「그린 마일」, 2007년 「미스트」로 작가와 인연을 이어갔다.

영화 「쇼생크 탈출」은 앤디의 교도소 입소부터 탈출까지의 과정을 동료 죄수 레딩(모건 프리먼 분)의 관찰자 시선에서 그렸던 원작 소설의 얼개를 충실하게 쫓아간다. 하지만 원작과 영화가 결정적으로 다른 점이 하나 있다. 영화에서 가장 인상적인 장면인 모차르트의 오페라 〈피가로의 결혼〉 가운데 「편지의 이중창」이 원작 소설에서는 언급되지 않는다는 점이다.

교도소장의 두터운 신임을 얻은 앤디는 교도소 도서관의 소장 도서를 확충하는 일에 애정을 쏟는다. 간수들의 회의 섞인 시선에도 주 의회에 탄원서를 거듭 보낸 끝에, 앤디는 중고 도서와 음반을 구입할 수 있는 기금을 지원받는다. 배달된 중고 음반 중에서 모차르트의 오페라 〈피가로의 결혼〉 전곡 음반을 발견한 앤디는 교도소 사무실의 문을 걸어 잠근 뒤, 스피커를 통해 교도소에 오페라를 틀어준다. 자유가 억압된 공간인 교도소에서 울려 퍼지는 서정적인

이중창을 들은 레딩은 이렇게 회상한다.

> 난 지금도 이 이탈리아 여인들이 뭐라고 노래했는지 모른다. 실은 알고 싶지도 않다. 모르는 채로 있는 게 더 나을 때도 있다. 난 그것이 가슴이 아프도록 아름다워서 말로 표현하기조차 힘든 이야기였다고 생각하고 싶다. 그 목소리는 이 회색 공간의 누구도 감히 꿈꾸지 못했던 하늘 위로 높이 솟아올랐다. 마치 아름다운 새 한 마리가 우리가 갇힌 새장에 날아 들어와 벽을 무너뜨린 것만 같았다. 아주 짧은 한순간 쇼생크의 모두는 자유를 느꼈다.

자유에 대한 열망을 부각하는 표면적 의미 이외에도 이 음악에는 실은 한 가지 의미가 더 숨어 있었다. 〈피가로의 결혼〉에서 「편지의 이중창」은 백작 부인 로지나와 하녀 수잔나가 함께 부르는 노래다. 하인 피가로와 수잔나의 결혼식을 앞두고, 알마비바 백작은 신랑보다 첫날밤을 먼저 치를 수 있는 봉건적 권리인 '초야권初夜權'을 내세우며 호시탐탐 수잔나를 노리고 있다. 백작의 야욕을 꺾기 위해 약자인 부인과 하녀가 함께 꾀를 짜내는 노래가 「편지의 이중창」이다.

이 이중창은 영화에서도 권력관계가 머지않아 뒤집힐 수 있다는 암시 역할을 한다. 백작의 음모를 좌절시키기 위해 백작 부인과 하녀가 손잡는 것처럼, 앤디 역시 교도소장의 권력 남용과 부패를 폭

"그 목소리는 이 회색 공간의 누구도 감히 꿈꾸지 못했던
하늘 위로 높이 솟아올랐다. …… 아주 짧은 한순간
쇼생크의 모두는 자유를 느꼈다."

로하기 위해 반전을 꿈꾸고 있다는 것을 복선처럼 깔아놓은 것이다. 앤디가 암석 망치를 감춰놓는 곳이 이집트의 노예였던 이스라엘 민족이 탈출하는 구약의 출애굽기 대목인 것도, 교도소장이 비자금을 감추는 비밀 금고 위에 붙여놓은 글귀가 "심판의 날이 오리라"는 성경 구절인 것도 우연이 아니다. 이 구절은 그대로 교도소장의 운명이 된다.

부패한 교도소장의 음모를 폭로하고 감옥을 벗어난 앤디는 "기억이 없는 따스한 곳"인 태평양 연안의 멕시코 마을 시와타네호에 정착한다. 40년간 수감 생활을 했던 동료 레드 역시 가석방 심사를 통과한 뒤 멕시코로 달려온다. '새장 속의 새는 자유롭게 날 수 없고, 감옥에 길들여진 죄수들은 바깥세상에서 행복할 수 없다'라던 교도소의 암묵적 금기도 더불어 깨진다.

지금껏 영화가 잔잔한 감동을 전하는 것은, 등장인물들이 결코 꺼지지 않는 희망을 간직하고 있기 때문일 것이다. 만약 희망에도 색채가 있다면, 마지막 장면에서 둘이 조우하는 시와타네호의 바닷가처럼 눈부시게 푸를 것만 같다.

II. 영화의 주제를 암시하는 클래식

모차르트 〈피가로의 결혼〉

지휘 칼 뵘
연주 베를린 도이치오퍼 오케스트라와 합창단
출연 군둘라 야노비츠(소프라노)
　　　에디트 마티스(소프라노)
　　　디트리히 피셔 디스카우(바리톤)
　　　헤르만 프라이(바리톤)
출시 형태 CD(도이치그라모폰)

"경고한다. 그걸 꺼!"

영화 「쇼생크 탈출」에서 모차르트의 오페라 〈피가로의 결혼〉을 교도소 전체에 틀어주는 앤디의 도발에 머리끝까지 화가 치민 교도소장은 이렇게 외친다. 하지만 앤디는 아랑곳하지 않고 싱긋 웃으며 레코드의 음량을 오히려 높인다.

영화에서 가장 인상적인 장면 가운데 하나인 이 대목에서 앤디가 틀어주는 음반이 1968년 칼 뵘이 지휘한 이 녹음이다. 이 음반에 필적하는 캐스팅이 불가능할 것만 같은 화려한 성악가의 진용이 강렬한 인상을 남긴다. '성악가의 드림팀'이라 칭해도 손색없는 이들의 노래를 듣고 있으면, 모차르트의 작품을 왜 '앙상블 오페라'로 부르는지 실감할 수 있다. 울림을 다소 강하게 잡은 2막 백작 부인 로지나의 첫 아리아는 애절하면서도 신비하게 들린다. 평생 〈피가로의 결혼〉만 250회 이상 지휘했던 당시 74세의 노장 뵘은 빠르기의 미묘한 변화를 통해 작품을 풍성하게 표현해낸다.

'백조'로 변신한 '미운오리' 소년

◉◄ Movie

빌리 엘리어트(2000년 | 스티븐 달드리 감독 |
제이미 벨, 게리 루이스, 줄리 월터스 출연)

♪ Classic

백조의 호수(표트르 일리치 차이콥스키 작곡)

탄광노조 파업이 한창인 1984년 영국 북동부의 더럼. 형의 음반을
몰래 틀어놓고 춤추기 좋아하는 11세 소년 빌리는 발레 무용수를
꿈꾸고 있다. 평생 광부로 살아온 아버지의 눈에는 느닷없는 일탈
이나 반항으로만 보인다. 영화 「빌리 엘리어트」의 첫 장면이다.

사나이답게 사는 것이 중요한 아버지와 예술의 매력에 갓 눈뜬
아들은 사사건건 충돌할 수밖에 없다. 급기야 빌리는 권투를 배우
라고 준 50펜스로 발레 레슨에 몰래 등록한다. 낡고 오래된 아버지
의 권투 글러브를 물려받기를 거부한 것이다. 아버지는 사양산업인
탄광에 대한 보호 정책을 저버리는 영국 정부와 대립하고, 아들은
권위적이고 남성중심적인 아버지와 또다시 갈등한다. 영화에 깔려

II. 영화의 주제를 암시하는 클래식

있는 두 개의 전선戰線이다.

영국의 문화인류학자 폴 윌리스는 1977년 저서 『학교와 계급재생산』에서 영국 블루칼라 계층의 아이들이 다시 육체노동자로 자라나는 과정을 추적했다. 윌리스는 남자다움에 대한 강조와 성차별 의식이 이들의 성장 과정에서 중요한 역할을 한다고 지적했다. 진정한 '싸나이들'은 학교 권위에 반항하고 째째한 화이트칼라 '샌님들'의 사무직 노동을 거부하면서 자연스레 아버지의 길을 따라 걷게 된다는 것이다. 반항아들에게는 수업 땡땡이와 주먹다짐이 연대의 '무기'다. 아버지를 따라서 탄광으로 들어간 뒤에는 파업으로 그 무기가 바뀔 터다.

영국 블루칼라 집안의 고교 남학생들과의 심층 면접을 바탕으로 기술한 이 책은 이후 사회학과 문화인류학 연구에도 지대한 영향을 끼쳤다. 연구자가 객관적인 외부 관찰자에 머무는 것이 아니라, 연구 집단의 내부에 깊숙이 들어가 장기간 친밀한 관계를 지속하면서 심층 면접과 참여 관찰을 통해 재구성해야 한다는 것이 윌리스의 지론이었다. 영화에는 묘사되어 있지 않지만, 빌리의 아버지도 학창 시절에는 이런 '싸나이들'에 속했을 것이다.

여자아이들 사이에 섞여서 발레나 배우고 있는 빌리의 모습이 아버지의 눈에 어처구니없게 보이는 것도 어쩌면 당연했다. 아버지는 몰래 발레를 하다가 들킨 아들에게 "사내들은 축구나 권투나 레슬링을 하는 거야"라고 고함을 친다.

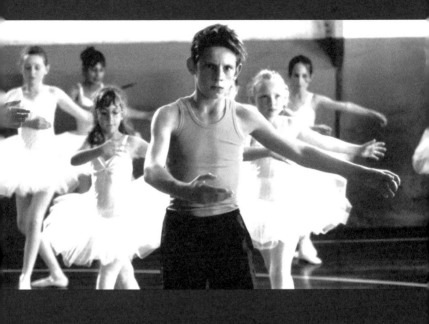

권투 장갑을 착용했을 때 빌리는 '미운 오리'지만,
발레 슈즈를 신는 순간 '백조'로 변한다.

하지만 소년은 분노나 반항마저 탭댄스로 표현하는 재능을 지니고 있다. 샌드백도 그에게는 때리는 대상이라기보다는, 몸을 비틀면서 함께 호흡을 맞추는 '댄스 파트너'에 가깝다. 화장실에서도 그는 물을 틀어놓고 한 다리로 서서 회전하는 발레 동작 연습에 여념이 없다. 권투 장갑을 착용했을 때 빌리는 '미운 오리'지만, 발레 슈즈를 신는 순간 '백조'로 변한다. 실제 영화의 배경인 더럼 출신의 제이미 벨이 오디션에서 2,000대 1의 경쟁률을 뚫고 소년 빌리 역을 거머쥐었다.

파업 광부의 대열은 언젠가 무너질 수밖에 없는 운명이지만, 미래 세대가 꿈을 펼칠 기회는 열어줘야 한다. 이것이 영화의 휴머니즘이다. 빌리가 로열 발레 스쿨에 합격 통지서를 받던 날, 광부 노조는 정부의 강경 조치에 백기를 들고 파업을 중단하기로 한다. 다시 지하 갱도로 향하는 엘리베이터에 탄 빌리 아버지와 형의 표정은 무덤덤하기 그지없다. 실제 영국 정부는 파업 종결 이후에도 지속적인 광산 폐쇄 조치를 단행했다. 1994년 민영화를 최종 발표했을 때 채굴 작업을 하고 있던 탄광은 15개에 불과했다.

영화의 마지막 장면에서 발레리노로 성장한 빌리가 춤추는 모습을 아버지는 객석에서 바라본다. 무대에서 흐르는 음악은 차이콥스키의 발레 〈백조의 호수〉다. 하지만 빌리가 입고 있는 발레 의상은 통상 남자 주인공이 입는 복장과는 다르다. 남성 댄서들은 상반신 누드를 드러냈고, 하의에는 깃털이 달려 있다. 빌리는 '남자 백조'가

된 것이다.

으레 여성의 몫이라고 생각했던 백조를 남성들에게 맡겨서, 기존의 성 역할을 과감하게 도치시킨 역발상의 주인공은 안무가 매슈 본이었다. 차이콥스키의 원작에서 우아하고 낭만적이었던 여성 백조들의 춤은 매슈 본의 〈백조의 호수〉에서는 군살 하나 없는 근육질 남성들의 야성적이고 역동적인 군무群舞로 변했다. 사냥터에서 백조를 만나는 발레의 기존 설정도 매슈 본의 작품에서는 한밤의 도심 공원에서 '남자 백조'와 마주치는 것으로 바뀌었다. 영화에서 성인 빌리 역을 맡았던 무용수 애덤 쿠퍼는 무대 위의 허공을 가르며 끝났던 마지막 정지 화면의 역동적인 춤 동작으로 깊은 인상을 남겼다.

매슈 본의 발레와 영화 「빌리 엘리어트」에 숨은 공통점이 있다면, 여성의 역할이 지극히 축소되어 있다는 점이다. 매슈 본의 발레에서 여성 백조는 모두 남성으로 바뀌었다. 영화에서 빌리의 어머니는 이미 세상을 떠났다. 소년의 재능을 일찌감치 알아본 발레 선생님인 윌킨슨 부인(줄리 월터스 분) 정도를 제외한다면, 영화는 온전히 '남성의 드라마'다.

대신 영화는 음악에도 계급과 성이라는 미묘한 코드의 대비를 숨겨놓았다. 빌리가 형의 음반을 몰래 트는 첫 장면부터 스크린을 수놓는 음악들은 남성 중심적인 헤비메탈이 아니라 요란하고 울긋불긋한 글램 록glam rock이다. T 렉스와 데이비드 보위 등 화려한 의상과 짙은 화장을 한 남자 가수들의 글램 록은 남녀의 성性역할

을 뒤바꾼 듯한 묘한 매력으로 영화 「벨벳 골드마인」과 뮤지컬 〈헤드윅〉 등 훗날 대중문화에도 많은 영향을 미쳤다. 반면 파업 광부들의 격렬한 시위 장면에서는 클래시의 무정부주의적인 펑크 록으로 뚜렷한 대조를 이룬다.

흥미로운 점이 있다면, 발레 음악의 작곡가 차이콥스키에게도 죽는 날까지 동성애 소문이 따라다녔다는 사실이다. 작곡가는 자신의 제자와 결혼식을 올렸지만, 결혼 자체에 대한 회의를 숨기지 않았다. 차이콥스키는 끓이지 않은 생수를 마신 뒤 콜레라로 죽었지만, 동성애로 괴로워한 끝에 자살을 택했다는 소문이 잦아들지 않았다. 「빌리 엘리어트」는 영화와 매슈 본의 발레, 작곡가의 삶까지 삼중으로 '동성애 코드'를 숨겨놓은 셈이었다. 「비창」의 작곡가인 차이콥스키는 자신의 초상화에서 줄곧 음울한 표정을 거두지 않았다. 하지만 그가 영화나 발레를 본다면 어쩐지 그 순간만큼은 흐뭇한 미소를 짓고 있을 것만 같다.

매슈 본의 〈백조의 호수〉

감독·안무 매슈 본
지휘 데이비드 로이드-존스
연주 뉴런던 오케스트라
출시 형태 DVD(워너클래식스)

매슈 본은 10대 시절에 극장의 티켓 판매원과 좌석 안내원으로 일하면서 배우와 무용수 들의 사인을 모았고, 아마추어 무용단을 직접 운영했던 '공연광(狂)'이었다. 그가 정식으로 무용 교육을 받은 건, 상대적으로 늦은 나이인 22세가 되어서였다. 그래선지 1987년 무용단을 창단한 뒤 발표한 그의 작품들은 일정한 틀이나 격식에서 벗어나, 파격적이고 도발적인 상상으로 가득한 경우가 많았다.

마법에 걸린 여성 백조의 애절한 사랑 이야기를 흡사 동성애를 연상시키는 남성 백조로 뒤바꾼 〈백조의 호수〉가 대표적이었다. 왕자를 마더 콤플렉스에 걸린 인물로 설정하거나, 꿈과 현실을 끊임없이 오버랩 시키는 기법은 차이콥스키의 발레에 할리우드 영화를 섞어놓은 것만 같았다.

매슈 본은 "처음엔 많은 사람들이 지나치게 건방지고 야심찬 발상이라고 비판했지만, 지금은 많은 젊은이들이 오히려 여성 백조를 떠올리느라 애를 먹는다"라고 말했다. 자부심으로 가득한 그의 영국식 유머처럼, 이 작품은 1995년 초연 이후 런던의 웨스트엔드와 뉴욕 브로드웨이에서 최장 기간 공연된 발레 작품으로 기록됐다.

친구를 죽인 자의 눈물

ⓒ◀ Movie

리플리(1999년 | 앤서니 밍겔라 감독 |
맷 데이먼, 주드 로, 귀네스 팰트로 출연)

♪ Classic

예브게니 오네긴(표트르 일리치 차이콥스키 작곡)

영화 중반, 카메라는 이탈리아 로마 오페라극장 안을 비춘다. 극장
에서는 차이콥스키의 오페라 〈예브게니 오네긴〉이 공연 중이다. 곱
게 빗어 넘긴 금발 머리와 멋진 양복 차림의 청년 톰 리플리(맷 데이
먼 분)는 오페라에서 눈을 떼지 못한다. 무대에서는 두 청년이 서로
권총을 겨누고 있다. 오페라의 두 남자 주인공 렌스키와 오네긴의
2막 결투 장면이다.

　오페라 2막 초반의 축하 무도회에서 오네긴은 렌스키의 연인 올
가에게 거듭 춤을 청해서 렌스키의 격분을 샀다. 1막에서 오네긴
은 올가의 언니 타티아나의 수줍은 애정 고백에도 "경솔함은 불행
의 씨앗, 스스로 억제하는 법을 배우시오"라고 싸늘하게 거절한 터

다. 권태와 공허감에 젖어서 사랑을 거들떠보지도 않았던 오네긴이 의도적 도발을 저지른 것이다. 렌스키와 오네긴의 우정에는 금이 갔다. 이윽고 렌스키는 장갑을 던져서 결투를 청한다.

동틀 무렵 숲 속에 먼저 도착한 렌스키는 오네긴을 기다리며 아리아 「어디로 가버렸나, 내 찬란한 젊은 날을」을 부른다. 곧이어 둘은 서로에게 총을 겨눈다. 총성이 울리자 렌스키가 쓰러진다. 오네긴은 피 흘리는 친구를 감싸 안은 채 넋 잃은 표정으로 "죽었다"라고 중얼거린다. 객석에서 오페라를 관람하던 리플리도 이 장면에서 눈물을 흘리고 만다. 도대체 영화에서는 무슨 일이 벌어졌던 걸까.

앤서니 밍겔라 감독의 1999년 영화 「리플리」는 퍼트리샤 하이스미스의 1955년 작 심리 스릴러 소설을 원작으로 한 작품이다. 1960년 르네 클레망 감독과 알랭 들롱 주연의 영화 「태양은 가득히」로 친숙하기 때문에 이 작품의 리메이크로도 불린다. 차이콥스키의 오페라 장면은 영화 「리플리」에만 등장한다. 이 영화에서 방탕한 부잣집 도련님 디키 그린리프 역은 주드 로, 디키의 연인 마지 역은 귀네스 펠트로가 맡았다.

리플리는 낮에는 결혼식 축가 반주자, 밤에는 공연장 안내원으로 대도시 뉴욕에서 고군분투하며 근근이 산다. 하지만 유럽에서 재산을 축내며 빈둥거리는 아들 디키를 미국으로 데리고 와달라는 선박 부호 그린리프의 부탁 한마디에 리플리의 인생 경로가 달라진다. 이탈리아에서 남부러울 것 없는 삶을 살고 있는 디키를 곁에서

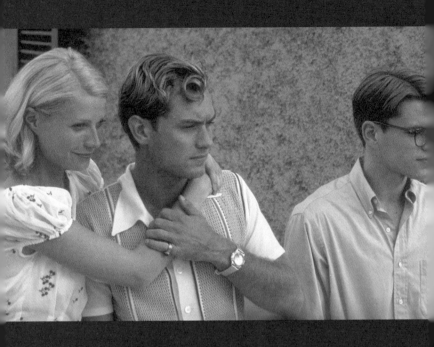

'그가 되고 싶다'는 동경과
'그의 모든 것을 갖고 싶다'는 소유욕에는
상대를 지켜주려는 보호본능과
파괴하려는 공격성이 다 같이 잠재되어 있다.

지켜보면서 신분 상승의 욕망에 사로잡히고 만 것이다. 이때부터 영화의 카메라는 리플리의 시선이 되어 디키의 행동과 습관을 은밀하게 훑어 내린다. 보트에서 바다로 뛰어드는 남녀를 지켜보는 리플리의 망원경은 영화가 관음증의 예술이라는 점을 잘 보여준다.

영화가 흥미로운 건, 음악 장르의 차이를 통해서도 디키와 리플리의 취향과 성격 차이를 드러낸다는 점이다. 영화는 초반부에 리플리가 음악에 대해 품고 있는 열망을 공들여 묘사한다. 공연장 안내원이자 조율사로 일하는 리플리는 실내악 연주회 도중에 커튼을 열고 무대를 바라보다가 관객의 눈총을 받는다. 그는 모두가 떠나간 한밤 텅 빈 무대에 홀로 남아 피아노를 연주한다. 밍겔라 감독은 영화 「리플리」에 바흐의 음악을 삽입해서 초반부 리플리의 순수함을 상징하는 코드로 사용했다. 전작 「잉글리시 페이션트」에서 흘렀던 〈골드베르크 변주곡〉처럼 밍겔라는 바흐의 음악을 영화 곳곳에 지문처럼 남겨 놓았다. 물론 이 영화에서 클래식 음악은 리플리의 후반부 타락을 강조하기 위한 의도적 장치이기도 하다.

영화 「리플리」에서 리플리의 순수했던 내면을 상징하는 음악이 클래식이라면, 반대로 자유분방하고 거침없는 디키의 성격을 드러내는 음악은 재즈다. 이탈리아의 클럽에서 색소폰을 연주하는 디키에게 접근하기 위해 리플리는 눈을 가린 채 음반만 듣고서도 연주자를 맞히는 연습을 거듭한다. 디키를 설득하는 데 실패한 리플리는 작별하기 직전에 소니 롤린스와 쳇 베이커, 찰리 파커의 재즈 음반을 슬쩍 떨어뜨린다. '서명 위조와 거짓말, 남 흉내 내기'가 특기인

리플리에게 재즈는 인위적 노력과 모방의 대상인 것이다. 맷 데이먼이 노래하는 「마이 퍼니 밸런타인」은 그 자체로 훌륭한 볼거리인 동시에, 디키의 세상에 함몰되고 굴복한 리플리의 모습을 상징적으로 보여준다.

하이스미스의 소설이나 「태양은 가득히」에는 음악에 대한 언급이 거의 등장하지 않는다. 원작 소설은 광고회사와 보험회사 직원 등 그때그때 하는 일을 둘러대고, 위조한 증명서로 수표 사기를 저지르는 리플리의 정체를 초반부터 드러낸다. 알랭 들롱 주연의 영화 「태양은 가득히」에서 리플리는 식탁 매너조차 서툰 것으로 묘사된다. 지중해의 푸른 바다 위로 작렬하는 태양처럼, 성공을 향해 이글거리는 욕망 외에는 백지 상태에 가까운 청년으로 그리는 것이다.

결국 지중해의 보트에서 리플리는 디키를 살해하고 그 자리를 대신하기로 결심한다. '그가 되고 싶다'는 동경憧憬과 '그의 모든 것을 갖고 싶다'는 소유욕에는 상대를 지켜주려는 보호본능과 파괴하려는 공격성이 다 같이 잠재되어 있다. 동경하고 흠모하던 디키가 변심해서 그를 따돌리려고 하는 순간, 리플리의 마음속에서 억눌렸던 분노가 고개를 쳐든다. 원작 소설은 이 대목에서 리플리의 심경을 적나라하게 드러낸다.

리플리는 디키의 감은 눈꺼풀을 보고 있으려니 증오와 애정, 초조함과 좌절감, 미칠 듯한 생각이 가슴 가득히 치밀어올라 숨이 가빠졌다. 디키를 죽이고 싶었다. 이런 생각은 톰의 마음에서 자

제하기 힘들 정도로 반복해서 생겨났다.

_퍼트리샤 하이스미스 『리플리 1-재능있는 리플리』(홍성영 옮김,
그책, 2012)

"과거를 창고에 꼭꼭 숨겨두고 자물쇠로 채우고 싶은 기분 알
아?"라는 영화 속 리플리의 고백처럼, 그 뒤에 남는 것은 결국 죄의
식이다. "사랑하는 사람에게는 창고 열쇠를 주고 싶지만, 그 안은 더
럽고 어둡기 때문에 열쇠를 건네지도 못하는 것"이다. 디키의 화려
한 삶을 탐냈던 리플리처럼, 모든 욕망은 부재不在에서 비롯한다. "초
라한 현실보다는 멋진 거짓이 낫다"라고 끊임없이 스스로를 속였던
리플리도 결국 차이콥스키의 오페라 앞에서는 눈물을 떨어뜨린다.
친구를 잃고 고통스러워하는 오페라 장면에서 흘렸던 리플리의 눈
물은 아마도 친구를 살해한 죄책감의 표시이자 자기 연민의 흔적이
었을 것이다.

II. 영화의 주제를 암시하는 클래식

차이콥스키 〈예브게니 오네긴〉

지휘 발레리 게르기예프
연주 뉴욕 메트로폴리탄 오페라극장
오케스트라와 합창단
연출 로버트 카슨
출연 르네 플레밍(소프라노)
라몬 바르가스(테너)
드미트리 흐보로스톱스키(바리톤)
출시 형태 DVD(데카)

막이 열리면 무대에는 온통 붉은 낙엽이 흩뿌려져 있다. 연출가 로버트 카슨의 장기 가운데 하나로, 이 작품에서는 못다 피고 흩어져버린 청춘들을 뜻한다. "나는 푸시킨을 찾으러 뛰어 나갔다. 어렵게 하나를 찾았고 집으로 가서 다시 읽고 매료됐다. 잠도 자지 않고 꼬박 밤을 새웠고, 푸시킨의 시에 붙인 매력적인 오페라 시나리오를 구상했다"라고 차이콥스키는 고백했다. 음악원 제자와의 결혼이 다가올수록 작곡가는 〈예브게니 오네긴〉의 작곡에 매달렸다. 원작인 러시아 문호 푸시킨의 운문 소설처럼, 자신의 결혼 생활이 파국에 이르리라고는 당시 작곡가도 짐작할 수 없었을 것이다.

푸시킨의 원작이 권태와 공허감에 젖어 있는 오네긴과 정서적 거리를 유지하는 반면, 차이콥스키의 오페라는 19세기 러시아 젊은 귀족들의 내면으로 깊이 침잠한다. 이 때문에 '잉여 인간'을 연상시키는 원작의 우울하고 냉소적인 분위기와는 달리, 오페라에는 러시아 특유의 애절하고 낭만적 서정이 감돌고 있다. 작곡가는 오네긴의 마지막 대사를 이렇게 끝냈다. "부끄럽다. 고통스럽다. 가여운 내 운명."

삶을 상징하는 베토벤의 실내악

────────── Movie ──────────

마지막 4중주(2012년 | 야론 질버만 감독 |
필립 시무어 호프먼, 캐서린 키너, 크리스토퍼 월큰 출연)

────────── Classic ──────────

베토벤 현악 4중주 14번(루트비히 판 베토벤 작곡)

오케스트라 공연을 유심히 보면, 앞줄에서 지휘자를 둘러싸고 있
는 악기는 모두 현악기라는 것을 깨닫게 된다. 때로는 제1·2바이올
린과 비올라, 첼로가 시계 방향으로 부채꼴을 이루고, 때로는 지휘
자를 사이에 두고 제1바이올린과 제2바이올린이 마주 보기도 한
다. 하지만 지휘자를 에워싸는 악기들이 언제나 현악기라는 사실만
큼은 변함없다.

지휘자를 지근거리에서 '보좌'하는 제1·2 바이올린과 비올라, 첼
로의 편성이 바로 현악 4중주다. 모차르트와 하이든, 베토벤과 슈베
르트까지 작곡가들이 모두 4중주 작곡에 매달렸던 것도 실은 가
장 작고도 완벽한 편성이기 때문일 것이다. 오케스트라에서 목관과

금관 악기, 타악기를 뺀 뒤에도 더 이상 덜어내거나 버릴 것이 없는 핵심 단위가 4중주일지도 모른다.

영화 「마지막 4중주」에 등장하는 푸가 4중주단은 창단 25주년을 맞이하는 세계 정상급 실내악단이다. 하지만 새로운 시즌을 준비하기 위해 모인 멤버들에게는 도무지 바람 잘 날이 없다. 제2바이올린을 맡은 로버트(필립 시무어 호프먼 분)는 제1바이올린의 대니얼(마크 이바니어 분)에게 제1바이올린 역할을 번갈아 맡자는 불평을 늘어놓고, 로버트와 비올라 주자인 줄리엣(캐서린 키너 분) 부부는 끊임없이 티격태격한다. 설상가상으로 이들의 대선배인 첼리스트 피터(크리스토퍼 월큰 분)는 파킨슨병 초기라는 진단을 받는다. 피터는 다가오는 시즌의 첫 음악회를 끝으로 은퇴하겠다는 의사를 밝힌다.

영화 속 '푸가 4중주단'처럼 실제 현악 4중주단도 가족이나 동문을 중심으로 결성되는 경우가 많다. 오스트리아 잘츠부르크의 음악 명가인 하겐 남매들이 주축이 된 하겐 4중주단이 가족 중심이라면, 헝가리 부다페스트 음악원 졸업생들이 결성한 타카치 4중주단은 동문 중심의 대표적인 예다. '푸가 4중주단'의 경우에는 동문과 가족이 겹쳐 있는 셈이다.

영화는 독주와 합주, 개성과 타협, 자존심과 양보 등 다양한 성찰의 주제를 던져주지만, 다른 한편으로는 적당히 통속적이다. 영화에서 속 시원하게 풀리지 않고 중첩되는 갈등은 이야기의 개연성을 떨어뜨리는 단점으로 작용한다. 이렇게 평지풍파가 끊이지 않는

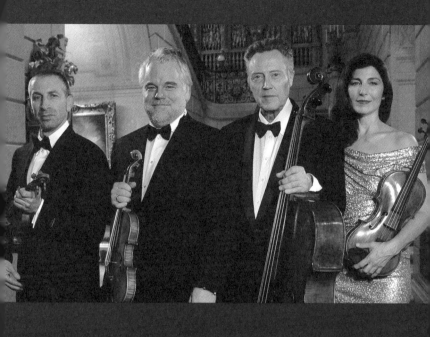

연주를 할수록 악기들의 음정도 미묘하게
어긋날 수밖에 없다. 하지만 불가피한 불협화음에도 불구하고
어쨌든 멤버들은 호흡을 맞춰야만 한다.

4중주단이라면 실은 사반세기를 버텨내기가 쉽지 않았을 것이다.

하지만 이 영화의 매력은 이야기의 내러티브가 아니라, 음악계 내부의 시선으로 음악계를 바라보는 것만 같은 섬세한 디테일에 있다. 공연 일정을 챙기기 위해 로버트가 전화를 받는 영화 초반부에서 수화기 너머로 보이는 푸가 4중주단의 공연 포스터부터 그렇다. 포스터에 적힌 카네기홀이라는 공연 장소와 야나체크의 현악 4중주 2번 「비밀 편지」라는 연주곡까지 클래식 음악계의 현실과 정확히 일치한다. 세계 투어 일정을 빼곡하게 적은 수첩도 지난 24년간 그들이 수행했다는 3,000회에 이르는 공연 횟수와 맞아 떨어진다. 『뉴욕타임스』의 예술 섹션이나 음악 잡지 『그라모폰』의 표지 사진을 활용한 장면까지 묘사는 생생하기 그지없다.

영화에서 주요한 갈등의 축을 이루는 제1바이올린과 제2바이올린의 역할 배분의 문제도 마찬가지다. 직접 나무를 깎아서 활대를 만들고 활에 사용할 말총을 고르러 다니는 대니얼의 모습을 통해, 제1바이올린의 미덕은 무엇보다 소리에 대한 집착에 있다는 점을 영화는 상기시킨다. 반면 로버트는 아침 조깅에서 만난 클럽 댄서와 하룻밤 풋사랑을 나눈 뒤 악기를 놓아둔 채 허둥지둥 나오는 모습으로 대비시킨다. 음대 재학 시절에도 로버트는 실내악보다는 현대음악 작곡에 강하게 끌렸지만, 줄리엣에 대한 사랑 때문에 4중주단에 남은 경우였다. 실제로도 제1바이올린과 제2바이올린은 공격수와 수비수, 주연과 조연처럼 역할이나 성격이 극명하게 나뉘는 경우가 많다.

로버트는 창단 25주년 기념으로 베토벤의 현악 4중주 전곡을 암보暗譜로 연주하자는 아이디어를 내놓는다. 하지만 '작곡가가 악보에 표기한 지시를 충실하게 구현하는 것이 올바른 해석'이라는 대니얼의 반대에 부딪히고 만다. 피아니스트 같은 독주자가 통상적으로 악보를 외워서 무대에 올라가는 것과 달리, 실내악단에게 암보는 의무 사항이 아니다. 도전적인 로버트와 보수적인 대니얼은 영화 내내 갈등을 빚는다. 하지만 싸울 때조차 바이올린을 살며시 곁에 내려놓은 뒤에야 비로소 주먹을 날리는 이들의 모습은 너무나도 '음악적'이다.

대부분의 4중주단은 음악적 분업이나 효율성 때문에 제1바이올린과 제2바이올린의 역할이 고정된 경우가 많다. 하지만 별도의 지휘자 없이 멤버들이 눈빛만으로 호흡을 맞추는 실내악의 기본 정신에 비추어 보면, 제1·2바이올린을 번갈아 맡는 것이 민주적 운영이라는 원칙에 더욱 부합하는 것처럼 보인다. 미국의 에머슨 4중주단이나 한국의 신성인 노부스 4중주단이 이런 방식을 택한다.

영화의 원제인 'A Late Quartet'에는 한국에서 번역된 제목인 '마지막 4중주' 이외에도 '후기 4중주'라는 의미가 숨어 있다. 'Early Quartet'은 초기 4중주, 'Middle Quartet'은 중기 4중주라고 부른다. 영화를 관통하는 베토벤의 현악 4중주 14번 작품 131번은 작곡가가 최후의 순간까지 창작에 매달렸던 후기 현악 4중주 가운데 하나다. 청년 시절 베토벤은 푸가를 즐겨 썼던 작곡가는 아니었다. 하

지만 엄격한 구성 속에 대담한 자유가 공존하는 후기로 갈수록 베토벤은 푸가를 작품의 뼈대로 삼는 경우가 많았다.

삶이든 음악이든 쉼 없이 달리다 보면 팽팽했던 긴장은 천천히 풀어지고 잡음이나 균열로 삐걱거리게 마련이다. 이런 의미에서 전체 7악장을 40여 분간 중간 휴식 없이 이어서 연주하도록 했던 베토벤의 현악 4중주 14번은 삶에 대한 훌륭한 비유가 된다. 연주를 할수록 악기들의 음정도 미묘하게 어긋날 수밖에 없다. 하지만 불가피한 불협화음에도 불구하고 어쨌든 멤버들은 호흡을 맞춰야만 한다.

삶에는 음악처럼 완성된 악보나 예정된 종결부가 존재하지 않는다. 하지만 삶의 완주完走든 음악의 완주完奏든, 종착점에 다다르는 순간까지 계속 달려야 한다는 사실만큼은 달라지지 않는다. 영화 결말의 묵직한 울림은 인생의 후반기와 음악의 후기작품을 서로 포개놓는 데서 빚어지는 화음과도 같은 것이다.

베토벤 후기 현악 4중주

연주 알반베르크 현악 4중주단
출시 형태 CD·DVD(EMI)

베토벤의 전기를 쓴 프랑스 작가 로맹 롤랑은 작곡가의 현악 4중주를 "베토벤의 음악이라는 미궁의 가장 깊숙한 곳으로 통하는 비밀의 문"이라고 불렀다. 특히 마지막 현악 4중주 다섯 곡은 베토벤이 타계하기 직전까지 완성에 매달렸던 만년의 작품들이다. 고전적 형식 속에도 자유로운 파격이 공존하는 이 작품들 덕분에 베토벤은 고전주의 양식의 완성자인 동시에 낭만주의를 예고하는 개척자로 꼽힌다.

이 작품들은 낭만주의 작곡가들에게도 지대한 영향을 끼쳤다. 현악 4중주 14번을 들은 슈베르트는 "이 곡 이후에 우리가 무엇을 쓸 수 있다는 말인가?"라고 자문한 것으로 전해진다. 음악학자 메이너드 솔로몬은 베토벤의 후기 4중주에 대해 "예술의 사회적 기능이 위험에 빠지고 예술의 미적·윤리적 기능이 의문시되는 그 순간에 예술가와 청중은 예술의 신성함을 방어하기 위해 일어선다"라고 평했다.

알반베르크 4중주단은 1979~83년 스튜디오 연주와 1989년 실황으로 두 차례 베토벤 현악 4중주 전곡을 녹음했다. 첫 녹음의 앙상블이 다소 엄격하다면 두 번째 실황은 한결 자연스럽다는 차이가 있다. 하지만 2008년 고별 공연 때까지 38년간 당대 최고의 실내악단으로 군림했던 저력은 음반과 영상에 고스란히 담겨 있다.

음악도 인간의 미래도 '미완성'

ⓒ◄ Movie

마이너리티 리포트(2002년 | 스티븐 스필버그 감독 |
톰 크루즈, 콜린 패럴, 막스 본 쉬도브 출연)

♪ Classic

미완성 교향곡(프란츠 슈베르트 작곡)

어릴 적부터 「은하철도 999」나 「톰 소여의 모험」 같은 만화를 방송
하면 만사를 제쳐두고 TV 앞에 앉았다. 대학 시절에는 『슬램덩크』
를 보기 위해 술자리도 마다한 채 귀가했다. 회사에 입사한 뒤에는
여름휴가를 이용해 「보노보노」 48부작을 모두 보고야 말았다. 요컨
대 만화 앞에서만큼은 나이를 헛먹었다고 해도 틀리지 않다.

　그 가운데 「개구쟁이 스머프」는 요즘 말로 하면 판타지 소설만큼
이나 매혹적이었다. 세상 어딘가에 파란 난쟁이들이 모여 사는 마
을이 존재하고, 자애로운 파파 스머프를 따라서 스머프들이 자유롭
고 평화롭게 산다는 설정부터 짜릿했다. 똘똘이와 익살이, 허영이와
투덜이까지 성격에 맞춰 빚어낸 다양한 캐릭터도 만화의 재미에 톡

톡히 한몫을 했다.

이 만화에서 스머프 마을의 평화를 위협하는 사악한 악당이 마법사 가가멜이었다. 어린이들의 미움을 한 몸에 샀던 캐릭터였지만, 을씨년스럽고 음험한 가가멜의 집이 나오면 마음속으로는 환호를 질렀다. 이 장면에서 흘렀던 가가멜의 테마 음악인 림스키코르사코프의 〈셰헤라자드〉와 슈베르트의 교향곡「미완성」 1악장을 이어붙인 선율을 좋아했기 때문이다. 〈셰헤라자드〉의 웅장한 금관 팡파르를 받아서 흐르는「미완성」교향곡의 목관 연주는 마치 하나의 작품처럼 자연스럽게 들렸다. 지글거리는 듯한 현악 위에 살포시 얹힌 목관 악기의 선율은 아름답고도 불안한 매력으로 다가왔다.

SF 소설의 거장 필립 K. 딕의 단편소설을 각색한 스티븐 스필버그의 영화「마이너리티 리포트」에서 가장 먼저 마음을 사로잡았던 것도「개구쟁이 스머프」에서 흘렀던「미완성」교향곡의 그 선율이었다. 2054년을 배경으로 하는 이 영화에서 미국 워싱턴 범죄 예방 수사국의 존 앤더튼 반장(톰 크루즈 분)은 살인 사건을 수사하는 임무를 맡고 있다. 영화의 살인이 현실과 다른 점은 이미 '일어난' 사건이 아니라 앞으로 '일어날' 사건을 미리 파악하고 막는다는 것이다. 이 때문에 영화에서 체포된 범인에게는 '발생 예정인 살인 사건의 예정 범인'이라는 다소 기묘한 죄명이 붙는다.

세 명의 예지자precogs가 인지한 영상의 조각들을 바탕으로 미래에 일어날 범죄를 재구성하는 장면에서 흘렀던 목관 선율이 바

우연과 필연, 예정과 의지, 완성과 미완성 사이에
결코 뛰어넘을 수 없는 장벽이 존재하는 것은 아니다.

로 「미완성」 교향곡의 1악장이었다. 영화에서 예지자를 뜻하는 Precog도 '미리pre' '인지한다cog'는 어원에서 나온 것이다. 가가멜의 음모를 모른 채 평화롭게 사는 스머프들처럼, 슈베르트의 선율은 범죄가 일어나기 직전의 잔잔하면서도 불안한 일상을 상징했다.

필립 K. 딕은 할리우드가 유난히도 사랑했던 작가였다. 「블레이드 러너」와 「토탈 리콜」「페이체크」까지 그의 원작을 바탕으로 하는 영화는 10여 편에 이른다. 미래사회를 예견했던 작가의 상상력도 놀라웠지만, 어둡고 묵시론적인 그의 작품은 하나같이 철학적이고 종교적인 질문을 던지고 있었다.

이 가운데 「마이너리티 리포트」를 관통하는 질문은 '인간의 미래는 정해져 있다'는 결정론과 '인간의 의지로 변화시킬 수 있다'는 자유의지의 상관 관계였다. 미래에 일어날 범죄의 용의자를 사전에 체포해서 결과적으로 범죄를 예방할 수 있다는 영화의 전제는 '최후의 심판'에는 구원받을 자와 심판받을 자가 정해져 있다는 종교의 예정설과도 크게 다르지 않다.

이러한 전제는 앤더튼 반장이 또 다른 살인 사건의 유력한 용의자로 몰리면서 통째로 흔들린다. 범죄 예방 시스템을 지키기 위해선 유죄를 피할 수 없고, 반대로 자신의 무죄를 주장하기 위해선 이 시스템의 오류를 입증해야 하는 딜레마에 빠진 것이다. 흡사 결정론을 강조하면 자유의지가 무의미해지고, 자유의지를 밀어붙이면 결정론의 근간이 흔들리는 상황과도 같다.

하지만 영화에서 앤더튼 반장이 살인할 것이라는 예언은 거꾸로

살인하지 않겠다는 그의 의지를 더욱 굳히는 계기로 작용한다. 원작 소설이 묘사하듯 "살인에 대한 예언으로 말미암아 살인 사건은 일어나지 않는다"라는 역설적 가능성이 생겨난 것이다. 자유의지와 결정론도 단순한 양자택일의 대상에서 벗어나, 다양한 변수와 선택이 얽혀 있는 복합적이고 중층적인 문제로 탈바꿈한다. 영화에서 세 명의 예지자가 내다보는 미래상이 항상 일치하지는 않는다. 이들의 예언이 서로 엇갈릴 경우에 소수 의견을 담은 보고서를 뜻하는 말이 '마이너리티 리포트'다.

슈베르트가 「미완성」으로 불리게 될 교향곡 8번의 두 악장을 작곡한 건 1822년이었다. 첫 두 악장까지는 오케스트라 작곡을 마쳤지만, 3악장 스케르초는 피아노 스케치만 완성됐고 관현악 악보는 두 쪽만 남았다. 더 이상 작업은 진척되지 않았고 4악장은 흔적조차 찾을 수 없다. 슈베르트는 6년 뒤 타계할 때까지 가곡과 실내악, 피아노 소나타 등 숱한 작품을 남겼지만, 이 교향곡만은 끝내 완성하지 못했다. 후세 음악학자들은 여러 작품을 동시에 썼던 슈베르트의 작곡 습관이나 그 즈음 발병한 매독의 후유증 때문으로 추정할 뿐, 정확한 '미완성'의 사유는 밝혀내지 못했다.

작곡가 사후 37년 뒤인 1865년 빈에서 단 두 악장 형식으로 초연된 이후, 이 작품에는 「미완성」 교향곡이라는 이름이 붙었다. 가끔은 작곡가가 피아노 악보로 남겨놓은 3악장을 관현악으로 편곡하고, 비슷한 시기에 작곡한 극음악 〈로자문데〉 간주곡을 4악장으

로 붙여서 4악장 형태로 연주하기도 한다. 하지만 "형식적으로는 분명히 미완성이지만 내용적으로는 결코 미완성이 아니다"라는 브람스의 말이 이 작품의 가치에 더욱 걸맞은 평가처럼 보인다.

1822년 슈베르트가 작곡한 두 악장의 「미완성」 교향곡은 「밀로의 비너스」처럼 불완전하기에 더욱 아름다운 토르소로 남았다. 이처럼 우연과 필연, 예정과 의지, 완성과 미완성 사이에 결코 뛰어넘을 수 없는 장벽이 존재하는 건 아니다. 과거의 총체적 누적이 오늘이라면, 현재가 겹겹이 쌓여서 빚어내는 결과가 미래이기 때문이다. "신념은 선택이 아니라 운명"이라는 영화 대사처럼, 모든 일들이 결정된 것처럼 보이는 순간에도 우리에게는 자유의지라는 마지막 반전反轉의 카드 한 장이 남아 있다.

슈베르트 「미완성」 교향곡

지휘 카를로 마리아 줄리니
연주 시카고 심포니 오케스트라
출시 형태 CD(도이치그라모폰)

「미완성」 교향곡이 세상에서 빛을 본 건 작곡가 사후 37년 뒤였다. 당시 오스트리아 빈 궁정 지휘자였던 요한 헤르벡이 슈베르트의 절친한 친구였던 안젤름 휘텐브레너의 집에서 두 악장의 교향곡 악보를 찾아낸 뒤 직접 초연했다. 1865년 헤르벡의 지휘로 연주된 「미완성」 교향곡을 접한 당대의 평론가 에두아르트 한슬리크는 이 곡의 첫 리뷰에서 이렇게 적었다. "서주의 몇 마디가 흐른 뒤 바이올린의 조용한 속삭임 위로 클라리넷과 오보에가 달콤한 노래를 읊조리자, 객석에서 저마다 '슈베르트'라고 소곤거렸다."

슈베르트는 16세 때 첫 교향곡을 완성한 이후 13곡의 교향곡에 착수했지만, 완성된 건 일곱 곡뿐이다. 미완성으로 남은 여섯 곡 가운데 현재 유일하게 연주되고 있는 곡이 교향곡 8번 「미완성」이다. 작곡가 사후에 악보를 정리하는 과정에서 교향곡 7번으로 번호를 재조정했지만, 혼동을 피하기 위해 교향곡 8번이라는 숫자를 그대로 쓰거나 「미완성」이라는 별명으로 부르는 경우가 많다. 작곡가 특유의 서정적이고 유려한 선율을 담은 이 교향곡은 비록 형식은 미완성이지만 내용상으로는 완성된 경지를 보여주고 있어 낭만주의 관현악의 걸작으로 꼽힌다. 줄리니는 감정의 극단에 치우치는 법 없이 느리고 담담하게 노래하면서 중용의 미덕을 지킨다.

주인공은 '운명'

C Movie

주홍글씨(2004년 | 변혁 감독 |
한석규, 이은주, 성현아, 엄지원 출연)

♪ Classic

운명의 힘(주세페 베르디 작곡)

살인 사건을 수사하러 가는 형사는 운전 도중에도 쉴 없이 휴대 전화로 통화하고 있다. 그의 차에서는 「신이여, 평화를 주소서Pace, pace, mio Dio」라는 아리아가 흘러나온다. 마리아 칼라스와 함께 20세기 오페라의 역사를 양분했던 소프라노 레나타 테발디의 목소리다.

영화의 강력계 반장 이기훈(한석규 분)은 수화기 너머를 향해 다짜고짜 "너, 파체(평화)가 무슨 말인 줄 아냐"라고 묻는다. 상대방의 대답은 듣지도 않은 채, 그는 "평화, 신이시여 평화를"이라는 가사를 읊어준다. "죽음만이 내게 평화를 줄 수 있기에 이 영혼은 헛되이 평화를 갈구하네"라는 노랫말은 영화의 비극적 결말을 암시하는 장

치다.

곧이어 형사는 "이런 날, 머리 깨져 돌아가셨으면, 평화롭긴 좀 힘드셨겠다. 이 좋은 날, 깨진 머리 보러 가는 나는 평화롭겠냐"라고 냉소적으로 말한다. 변혁 감독의 영화 「주홍 글씨」의 첫 장면이다. 인상적인 이 장면에서 흘렀던 아리아가 실려 있는 베르디의 오페라가 〈운명의 힘〉이다.

오페라의 남자 주인공 돈 알바로는 애당초 스페인 대귀족인 칼라트바라 후작과 싸울 의사가 없었다. 상대방이 사랑하는 여인 레오노라의 아버지였던 것이다. 하지만 이들의 결혼을 반대하는 후작과 다툼을 벌이던 도중, 돈 알바로가 내던진 권총에서 총알이 우연히 격발되면서 후작이 죽고 만다. 아버지를 잃은 레오노라의 오빠 돈 카를로는 복수를 다짐한다.

레오노라는 자신을 옭아매는 저주에서 벗어나기 위해 세상과 등지려고 수도원을 찾아간다. 오페라 4막에서 레오노라가 "죽음이 어서 찾아와서 내게 평화를 달라"라고 간절하게 호소하는 노래가 이 아리아다. 하지만 오페라의 등장인물 가운데 그 누구도 '운명의 힘'에서 자유로울 수 없다. 돈 알바로와 레오노라, 돈 카를로가 다시 만나는 순간, 오페라는 파국으로 치닫는다.

어쩌면 오페라나 영화 모두 주인공은 등장인물이 아니라 '운명'일 것이다. 실제 성악계에서도 이 오페라에 저주가 따라다닌다는 속설이 나돌았다. 1960년 뉴욕 메트로폴리탄 오페라극장에서는 돈

카를로 역을 맡은 바리톤 레너드 워런이 3막에서 노래하던 도중 호흡 곤란으로 쓰러져 무대에서 숨을 거뒀다. 당시 그의 나이는 48세였다.

러시아 황실의 위촉으로 1862년 상트페테르부르크에서 초연된 이 오페라는 이야기 구성상 적지 않은 난점을 지니고 있었다. 삶과 죽음이 엇갈리는 전장戰場에서도 돈 알바로와 돈 카를로는 아군으로 재회하고, 가명을 쓴 이들은 서로를 알아보지 못한 채 복수 대신에 우정을 다짐한다. 속세의 모진 운명을 피해서 수도원까지 달아났는데도 연인과 원수는 용케 다시 만난다. 세상에 수도원이 하나뿐이라는 듯이 말이다. 오페라의 허술한 구성은 눈 밑의 점 하나만 떼었다가 붙이면 전처前妻도 알아보지 못하는 '막장 드라마'와 별반 다를 것이 없다. 주부 시청자를 대상으로 한 통속적인 드라마를 '소프 오페라soap opera'라고 하지만, 이 오페라야말로 실은 '소프 오페라'의 원조인 셈이다.

안방극장까지 불륜이 자유롭게 넘나드는 시대에 영화 「주홍글씨」는 신학적이라는 느낌이 들 만큼 무겁게 주제에 접근했다. 영화 도입부의 자막에선 "여자가 그 나무를 본즉 먹음직도 하고 보암직도 하고 지혜롭게 할 만큼 탐스럽기도 한 나무인지라. 여자가 그 실과를 따 먹고 자기와 함께한 남편에게도 주매 그도 먹은지라"라는 창세기 구절을 인용한다. 이 구절은 종교적이고 윤리적인 시선에서 불륜을 바라보는 영화의 기본 관점이 된다. 영화 결말의 자동차 트

"죽음만이 내게 평화를 줄 수 있기에
이 영혼은 헛되이 평화를 갈구하네."

링크는 '불륜 남녀'에게 처벌이 이뤄지는 공간이다.

침대와 사진을 이용한 자연스러운 장면 전환이나 두 개의 층을 끊지 않고 하나의 장면으로 이어서 보여주는 카메라까지, 영화는 기술적으로 빼어난 장면으로 가득하다. 등장인물의 입장에 따라서 같은 사건도 얼마든지 다르게 기억할 수 있다는 걸 보여주는 장면에서는 일본 감독 구로사와 아키라의 영향이 엿보인다.

하지만 불륜을 찰나의 가벼운 유희로 묘사하는 경박단소輕薄短小의 시대에도 종교적 단죄의 시선을 거두지 못한 점은 영화의 대중적 흥행에는 약점으로 작용했다. 남북 정상회담의 시대에 고정 간첩의 비극을 다뤘던 영화 「이중간첩」이 흥행에 성공하지 못했던 것처럼, 어쩌면 영화와 시대에도 일종의 궁합이 존재하는 것은 아닐까. 김영하의 단편 「거울에 대한 명상」과 「사진관 살인사건」을 합쳐 놓은 영화의 구성이 서로 차지게 맞물리기보다는 조금씩 엇박자를 낸 것도 흥행 부진의 이유 가운데 하나였을 것이다.

이러한 아쉬움에도 불구하고, 무엇보다 「주홍 글씨」는 빼어난 '음악영화'로 다가온다. 영화에서 음악이 빛나는 대목은 비단 베르디의 아리아가 흘렀던 첫 장면에만 그치지 않는다. 지금은 고인이 된 영화배우 이은주는 재즈 클럽에서 코어스The Corrs의 팝송 「내가 잠들어 있을 때만Only When I Sleep」을 열창하고, 극중 형사의 아내이자 첼리스트인 한수현(엄지원 분)은 쇼스타코비치의 첼로협주곡 1번을 협연한다.

이 협연 장면에서 당초 감독이 염두에 둔 곡은 차이콥스키의 작

품이었다. 하지만 낭만적이고 감미로운 느낌보다는 한수현의 내면에 감춰진 어둡고 격렬한 정열을 표출하기 위해 쇼스타코비치의 협주곡으로 바꿨다고 한다. 변 감독은 이 장면에서 지휘자 역할을 직접 맡았을 만큼 열렬한 음악 애호가로 유명하다. 비록 연주회 도중에 남편이 늦게 입장하도록 설정한 점은 '옥에 티'로 남았지만 말이다.

한석규와 이은주, 엄지원이라는 배우의 매력을 압축적으로 드러내는 이 음악 장면들은 영화에서 끄집어내서 따로 보아도 한 편의 독립적인 뮤직비디오처럼 보일 만큼 완결성을 갖추고 있다. 이처럼 음악은 틈날 때마다 클래식과 팝, 고전과 대중문화의 영역을 넘나들면서 영화의 매력을 더했다. 영화를 볼 때마다 베르디의 오페라가 떠오르고, 오페라를 들을 때마다 거꾸로 이 영화가 연상되는 이유이기도 하다.

베르디 〈운명의 힘〉

지휘 주빈 메타
연주 빈 국립오페라극장 오케스트라와 합창단
연출 데이비드 파운트니
출연 니나 스테메(소프라노)
　　　 살바토레 리치트라(테너)
　　　 카를로스 알바레즈(바리톤)
출시 형태 DVD(유니텔)

1859년 오페라 〈가면무도회〉 초연 이후 베르디는 은퇴 의사를 밝힌 뒤 한동안 펜을 잡지 않았다. 그해 여름에는 12년간 함께 살았던 소프라노 주세피나 스트레포니와 뒤늦게 결혼식을 올렸고, 가을에는 파르마 지역의회 의원으로 선출됐다. 2년 뒤에는 통일 이탈리아 왕국의 초대 총리였던 카부르의 권유로 초대 이탈리아 의회 의원을 지냈다. 40대 중반에 접어든 작곡가는 음악 외적 활동으로 여념이 없는 듯했다.

베르디의 마음을 되돌린 건 러시아 황실의 위촉이었다. 작품이나 대본 작가 선정에서 전폭적인 재량권을 보장하는 파격적인 제안에 설득당한 베르디가 쓰기 시작한 오페라가 〈운명의 힘〉이다.

2008년 빈 슈타츠오퍼 공연 실황으로, 운명의 주제를 담고 있는 서곡의 구슬픈 선율이 흐르는 동안 붉은 십자가가 운명의 바퀴에 매달린 채 회전하는 화면을 보여준다. 2011년 오토바이 사고로 유명을 달리한 테너 살바토레 리치트라의 생전 모습을 볼 수 있는 영상이다. 〈운명의 힘〉은 고인이 1999년 이탈리아 라 스칼라 극장에 데뷔할 당시 노래했던 출세작이기도 했다.

매혹적이지만 치명적인
멜랑콜리의 세계

Cᐧ Movie

멜랑콜리아(2011년 | 라스 폰 트리에 감독 |
커스틴 던스트, 샤를로트 갱스부르, 키퍼 서덜랜드 출연)

♪ Classic

트리스탄과 이졸데(리하르트 바그너 작곡)

도무지 거부할 수 없는 운명 같은 사건이 있다. 이를테면 바그너의
오페라 〈트리스탄과 이졸데〉에서 남녀 주인공의 사랑이 그렇다. 오
페라의 막이 오르면 콘월의 기사 트리스탄은 아일랜드의 공주 이졸
데를 숙부 마르케 왕에게 데리고 가기 위해 배에 타고 있다. 트리스
탄은 이졸데의 약혼자를 전장에서 죽였던 숙적이었다. 배에서 내리
는 순간, 이졸데는 마르케 왕의 왕비가 될 터다. 트리스탄에게는 숙
모가 되는 것이다.

하지만 이 오페라에서 트리스탄과 이졸데의 운명은 적에서 가족
으로, 다시 연인으로 뜨겁게 요동친다. 약혼자를 죽인 적에게 운명
을 내맡기게 된 이졸데는 분노와 수치심으로 괴로워하던 끝에 트리

스탄과 함께 극약을 마시고 죽기로 결심한다. 하지만 이를 보다 못한 시녀는 극약을 사랑의 묘약으로 몰래 바꿔치기한다. 극약이 아니라 미약媚藥을 함께 마신 둘은 죽는 대신 사랑에 빠지고 1막 말미에서 뜨겁게 포옹한다.

이들도 알고 있다. 숙모와 조카 사이가 된 자신들이 금지된 사랑에 빠졌다는 것을. 그렇기에 2막의 무대는 낮이 아니라 밤이다. 낮이 이성의 시간대라면 밤은 감성과 신비의 공간이다. 죄책감과 희열이 연신 교차하는 가운데 이들은 2막에서 이중창 「오 영원한 밤」을 부른다. "오, 영원한 밤, 달콤한 밤. 거룩하고 장엄한 사랑의 밤! 너의 포옹을 받은 자가 두려움 없이 밤에서 깨어날 수 있을까? 그 두려움을 쫓아다오. 거룩한 죽음이여, 그리워하던, 바라던, 사랑의 죽음이여!"라는 노래에서 사랑과 죽음은 서서히 똬리를 튼다.

이승에서 이뤄질 수 없는 사랑의 귀결은 사실상 죽음뿐이다. 그렇기에 트리스탄은 2막의 마지막 결투 장면에서 숙부 마르케 왕의 신하가 찌른 칼날을 피하지 않는다. 3막의 결말도 이졸데가 트리스탄의 시체 위에 쓰러져서 숨을 거두는 장면이다. 여기서 이졸데는 '사랑의 죽음'으로 유명한 아리아 「부드럽고 조용하게 미소 짓고」를 부른다. "이 큰 세상의 울림 속에 뛰어들어 가라앉는다면 너무나 행복할 것"이라는 노랫말에서 사랑과 죽음은 더 이상 둘이 아니다. 프로이트가 구분했던 '에로스(사랑의 본능)'와 '타나토스(죽음 충동)'는 바그너의 오페라에서 한데 뒤엉켜 있다.

〈트리스탄과 이졸데〉는 기본적으로 비극이다. 하지만 주인공들

이 자신의 운명과 정면충돌한 뒤 무참히 꺾이고 무너지는 여느 비극과는 정서가 사뭇 다르다. 거부할 수 없는 운명이라면 차라리 담담하게 받아들이는 나른한 무기력함이 오페라를 지배하는 것이다. 따라서 이 오페라의 눈물은 절절이 소리 내어 흘리는 통곡이 아니다. 가득 머금은 눈물이 이윽고 한 방울 떨어질 것만 같은 슬픔이다. 오페라 속 체념의 정서는 낭만주의 예술의 핵심적 정서인 '멜랑콜리'와 상통한다.

라스 폰 트리에의 영화 「멜랑콜리아」에서 전편에 휘감기듯 흐르는 선율이 바그너의 〈트리스탄과 이졸데〉 가운데 전주곡이다. 굴레와 속박, 몰락과 파국을 상징하는 장면들이 연이어 흐르는 인상적인 도입부에서 이 전주곡은 바그너 오페라의 유도동기처럼 영화를 감싼다. 8분여에 걸친 영화의 도입부는 16세기 플랑드르 화가 피터르 브뤼헐의 풍경화 「눈 속의 사냥꾼」과 19세기 영국 화가 존 에버렛 밀레이의 「오필리어」 등 다채로운 그림을 인용하거나 차용한다. 뒤이어 영화 속 자매의 이름인 저스틴(커스틴 던스트 분)과 클레어(샤를로트 갱스부르 분)를 각각 부제로 삼은 1,2부를 통해 영화는 서로 다른 두 개의 파국을 보여준다.

영화 전반부에서 파국의 대상은 저스틴의 결혼이다. 좁은 진입로 때문에 결혼식장인 저택으로 쉽게 진입하지 못하는 첫 장면의 대형 리무진처럼 결혼식은 시작부터 삐걱거린다. 부부는 결혼식에 두 시간이나 늦고, 신부의 부모는 언쟁으로 결혼식의 분위기를 망친다.

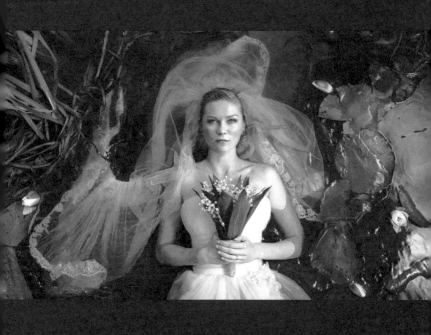

멜랑콜리의 세계는 그 자체로 폐쇄적이고 완결적이며,
외부와 결코 소통하지 않는다. 그렇기에 멜랑콜리는
매혹적인 동시에 치명적이다.

저스틴은 즐거운 척하고 있지만, 까닭 모를 우울함에 사로잡힌 채 간신히 버티고 있을 뿐이다. 신랑의 인내심에도 불구하고 저스틴은 그날 만난 남자와 의미 없는 사랑을 나누고 결국 파혼을 택한다. 저스틴의 '멜랑콜리'에는 시작과 끝이 없으며, 따라서 이유와 결말도 짐작할 도리가 없다.

영화 전반부가 '우울의 심리학'이라면, 멜랑콜리아라는 이름의 행성이 지구와 충돌하기까지의 과정을 보여주는 영화 후반부는 '파멸의 천체물리학'이다. 등장인물들은 지구와 행성의 충돌 여부를 놓고 한참이나 설왕설래하지만, 영화는 그 어떤 합리적 예측이나 기대도 배반하고 만다. 극한을 넘어 때때로 극단으로 자신의 문제의식을 몰고 가는 것으로 유명한, 혹은 악명 높은 감독은 지구의 종말을 선택한 것이다.

하지만 주인공들은 파국의 운명을 피하거나 거부하지 않는다. 하다못해 소란이라도 피우는 대신에 그저 나른하게 앉아서 멸망을 관조할 뿐이다. 자신의 결혼식을 망친 저스틴은 숲 속으로 달려가 나신으로 지구를 향해 날아오는 행성을 바라보면서 교감을 나눈다. 저스틴의 우울증은 이 장면에서 '우울증'이라는 의미의 행성(멜랑콜리아)과 하나가 된다. 마음속의 증세가 실체를 갖게 된 것이다.

전반부의 파혼과 후반부의 파국은 피하거나 거부할 수 없는 운명의 두 가지 얼굴이다. 인간 내면의 고통은 세상 전체만큼이나 크고, 세상의 그 어떤 고통도 내 마음과 공명共鳴하지 않으면 무의미할 뿐이다. 바그너의 오페라와 라스 폰 트리에의 영화는 모두 주관적

인식론의 극한을 보여준다. 다가오는 행성 앞에서 마주 앉은 자매의 모습은 죽음을 달게 받아들이는 이졸데의 모습과도 같다. 멜랑콜리의 세계는 그 자체로 폐쇄적이고 완결적이며, 외부와 결코 소통하지 않는다. 그렇기에 멜랑콜리는 매혹적인 동시에 치명적이다.

바그너 〈트리스탄과 이졸데〉

지휘 카를로스 클라이버
연주 드레스덴 국립 오페라 극장 오케스트라와
　　　 라이프치히 방송 합창단
출연 르네 콜로(테너)
　　　 마거릿 프라이스(소프라노)
　　　 브리기트 파스벤더(메조소프라노)
　　　 디트리히 피셔 디스카우(바리톤)
　　　 쿠르트 몰(베이스)
출시 형태 CD(도이치그라모폰)

"생전에 이런 '트리스탄'을 또다시 들을 수 없을 것 같다." 러시아의 피아니스트 스뱌토슬라브 리히테르는 1976년 바이로이트 페스티벌에서 〈트리스탄과 이졸데〉 공연을 들은 뒤 이렇게 적었다. 당시 지휘자가 카를로스 클라이버였다. 리히테르는 "클라이버는 비등점까지 음악을 끌고 간 뒤 저녁 내내 열기를 지속시켰고, 기립 박수는 끝나지 않을 것만 같았다. 그가 우리 시대 가장 위대한 지휘자라는 사실엔 의심의 여지가 없다"라고 회고했다. 1974년부터 3년 연속 이 축제에 서는 동안 클라이버가 지휘했던 단 하나의 오페라가 〈트리스탄과 이졸데〉였다.

축제 4년 뒤인 1980년 동독 드레스덴에서 녹음한 전곡 음반이다. 꼼꼼하고 치밀한 리허설로 정평이 나 있는 클라이버는 음반 녹음을 앞두고 열 차례의 오케스트라 리허설과 스무 차례의 녹음 세션을 요구했다. 클라이버는 세 단어로 된 소절만 한 시간씩 반복시키는 '채찍'으로 성악가들을 이끌고 갔다.

하지만 클라이버는 트리스탄 역의 테너 르네 콜로와 3막 녹음 도중 격렬한 다툼을 벌인 끝에 뛰쳐나가고 말았다. 클라이버는 이 녹음을 결렬된 것으로 여기고 돌아오지 않았다. 하지만 리허설 전체를 미리 녹음해둔 음반사의 기지 덕분에 음반은 무사히 발매됐다. 결과적으로 이 음반은 클라이버의 마지막 스튜디오 음반이 됐다. 그 이후 클라이버의 영상이나 음반은 모두 라이브 실황이다.

비극적인 결말을 강조하는
서정적인 선율

ⓒ◄ Movie

대부3(1990년 | 프랜시스 포드 코폴라 감독 |
알 파치노, 다이앤 키튼, 앤디 가르시아, 소피아 코폴라 출연)

♪ Classic

카발레리아 루스티카나(피에트로 마스카니 작곡)

틀니를 입안에 넣고 우물거리는 듯한 독특한 발성과 카리스마로 충격을 던졌던 말런 브랜도도, 젊은 날의 대부 역할을 맡았던 로버트 드니로도 없었다. 콜레오네 일가를 묵묵히 보좌했던 변호사 톰 헤이건 역의 로버트 듀발마저 출연료 문제에 대한 이견으로 일찌감치 하차했다. 영화 「대부」의 마지막 3편은 출발부터 조짐이 좋지 않았던 것이 사실이었다.

「대부」 3부작을 완성시키기 위해 고심했던 프랜시스 포드 코폴라 감독은 마이클 콜레오네(알 파치노 분)의 후계자인 조카 빈센트 역으로 배우 앤디 가르시아를 투입하며 승부수를 던졌다. 하지만 대부의 딸인 메리 역을 자신의 친딸인 소피아 코폴라에게 맡기

는 바람에 오히려 '정실 인사' 논란에 휩싸이고 말았다. 위노나 라이더의 막판 거절로 선택의 폭이 그리 넓지 않았다는 변명이 더욱 구차하게 들렸다.

소피아 코폴라는 이 작품과는 뗄 수 없는 인연이 있었다. 「대부」 1편의 마지막 장면에서 세례를 받는 마이클의 조카 역할로 나왔던 아기가 당시 한 살이었던 소피아였다. 물론 당시엔 변변한 대사는커녕 영화의 엔딩 자막에 언급조차 없었다. 마지막 3편에서 메리가 아버지 마이클 콜레오네의 죄악을 속죄하는 희생양을 상징한다는 점을 감안하면, 참으로 아이로니컬한 캐스팅이었다.

훗날 소피아 코폴라는 영화 「사랑도 통역이 되나요?Lost in Translation」로 아카데미상 각본상을, 영화 「섬웨어Somewhere」로는 베니스 영화제 황금사자상을 수상했다. 연기보다는 각본과 연출로 인정받았으니, 결과적으로는 '부전자전'이라는 말이 틀리지 않았다. 플루트 연주자였던 코폴라 감독의 아버지 카마인 코폴라는 「대부」 의 결혼식 장면에 사용된 음악을 작곡했고, 코폴라 감독의 여동생 탈리아 샤이어는 마이클 콜레오네의 여동생 코니 역할을 맡았다. 콜리오네 패밀리의 「대부」 시리즈는 코폴라 감독 자신에게도 '가업 (패밀리 비즈니스)'이었다.

3부작의 완결편에 해당하는 「대부 3」은 결말에 이를수록 점점 이야기의 시원始原으로 거슬러 올라간다. 3부의 첫 장면에서 대부 마이클 콜레오네는 로마 교황청에서 훈장을 받지만, 그의 머릿속은

작은형 프레도를 죽음에 빠뜨렸던 2부 마지막의 호숫가 장면만 맴돌고 있다.

로마 제국과도 같은 패밀리를 건설했지만 두 형은 세상을 떠났고, 아내 케이(다이앤 키튼 분)와는 이혼했으며, 아들 앤서니는 가업 물려받기를 거부한 채 성악에만 매달린다. 떠나간 아내 케이의 연민 어린 질책처럼 "험한 세상에서 가족을 지키려고 하다가 오히려 그 자신이 공포스러운 존재가 된 것"이다. 우리의 조직 폭력배들이 서로를 '식구'라고 부르는 것처럼, 가족이라는 뜻의 '패밀리'가 마피아 조직을 뜻하는 건 의미심장하다.

「대부」 1, 2편이 영화사의 걸작으로 오롯이 남은 데 비해, 「대부 3」은 좀처럼 범작 취급을 면하지 못했다. 「대부」 2편이 1편의 전사(프리퀄)와 후일담(시퀄)를 병치시키는 독특한 구조로 '영화사상 최고의 속편'이라는 격찬을 받았던 것을 감안하면 무척 쓸쓸한 전락이었다. 영화 3부 초반의 축하연부터 말미의 대량 살육 장면까지 지나치게 많은 전작의 그늘이 어른거린 것도 사실이었다.

하지만 이 마지막 편이 여전히 매력적인 것은 영화사적 의의 때문이 아니라, 종반으로 향할수록 전면으로 부각되는 음악 덕분이다. 가업을 물려받는 대신 성악가의 길을 택한 장남 앤서니가 부활절을 맞아 테너로 데뷔하는 무대가 이탈리아 시칠리아 섬의 팔레르모 극장이다.

시칠리아는 콜레오네 일가에게도 뿌리와 같은 곳이다. 콜레오네 패밀리의 수장인 비토 콜레오네가 태어난 고향이며, 젊은 날의 마

II. 영화의 주제를 암시하는 클래식

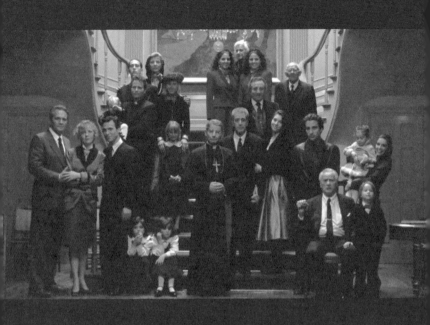

시칠리아 섬으로 돌아온 시칠리아 출신의 콜레오네 가문도
시칠리아를 배경으로 하는 오페라를 통해
거대한 3부작의 대단원을 맞이한다.

이클 콜레오네가 부친의 복수를 한 뒤 피신했던 곳이었다. 콜레오네라는 성姓 자체가 시칠리아의 마을 이름에서 유래한 것이다. 헤어진 아내 케이가 왜 아름다운 시칠리아에서 비극이 끊이지 않는지 묻자, 마이클은 "돈과 명예, 가족을 위해서 언제나 살육은 끊이지 않았다"라고 되뇐다. 이 말은 영화 3부의 말미에 그의 가족에게 비수처럼 되돌아와서 꽂힌다.

장남 앤서니가 이 극장에서 부르는 오페라가 피에트로 마스카니의 〈카발레리아 루스티카나〉다. '시골 기사'로 번역되는 이 작품의 무대도 부활절의 시칠리아 섬이다. 하지만 이탈리아계 미국인인 마이클은 '카발레리아'를 '카발라리아'로 잘못 발음했다가 "뉴욕에서 오래 살다 보니 표를 잘못 산 모양"이라면서 멋쩍게 웃고 만다.

불과 한 시간 남짓한 이 단막 오페라는 엇갈리는 애욕이 빚어내는 핏빛 드라마다. 주인공 투리두는 애인을 두고서도 지금은 남의 부인이 된 옛 연인 롤라를 여전히 잊지 못한다. 투리두 역을 맡은 테너 앤서니가 극장 무대 뒤에서 하프 반주에 맞춰 부르는 첫 아리아가 「우윳빛 흰 옷을 입은 롤라여」다.

롤라의 남편인 알피오는 둘의 불륜을 눈치 채고, 시비 끝에 투리두는 시칠리아의 전통대로 알피오의 귀를 깨물어 결투를 신청한다. 결투 직전에 오페라 무대 밑의 피트에서 잔잔하게 울려 퍼지는 곡이 간주곡이다. 눈부시게 서정적인 간주곡의 선율은 비극적 결말을 더욱 강조하는 역할을 한다. 오페라가 파국으로 치달을수록, 오페

라 극장을 배경으로 하는 영화에도 죽음의 그림자가 짙게 드리운다. 시칠리아 섬으로 돌아온 시칠리아 출신의 콜레오네 가문도 시칠리아를 배경으로 하는 오페라를 통해서 거대한 3부작의 대단원을 맞이한다.

모든 갈등이 썰물처럼 빠져나간 뒤 마지막 장면에서 백발이 성성한 노인이 된 마이클 콜레오네는 퇴락한 정원 의자에 홀로 앉아 있다. 그가 앉은 의자는 영화에서도 그저 한구석을 차지할 뿐, 나머지 화면은 여백으로 비워둔다. 그토록 가족을 지키겠다고 다짐했건만, 지금 사내의 곁에는 누구도 남아 있지 않다는 암시다.

이 쓸쓸한 장면에서 다시 마스카니 오페라의 간주곡이 흐른다. 오페라의 파국을 앞두고 울려 퍼져서 가슴 시리게 했던 선율이「대부」3부작에서도 말미를 장식하는 것이다. 늙어버린 대부는 힘없이 손을 떨어뜨리고, 잠시 후 쓰러지고 만다. 길고 긴 드라마도, 일가를 지키고자 했던 남자의 꿈도 모두 아스라이 사라진다. 페이드아웃.

마스카니 〈카발레리아 루스티카나〉

지휘 조르주 프레트르
연주 라 스칼라 극장 오케스트라와 합창단
연출 프랑코 제피렐리
출연 엘레나 오브라초바(메조소프라노)
　　　플라시도 도밍고(테너)
　　　레나토 브루손(바리톤)
출시 형태 DVD(도이치그라모폰)

1889년 젊은 작곡가를 발굴하기 위해 이탈리아 악보 출판사가 주최한 '단막 오페라 공모제'에서 1등상을 차지한 작품이다. 마감 두 달 전에 공모제 소식을 접한 당시 26세의 작곡가는 시인이자 문학 교수였던 동갑내기 친구에게 부탁해 그야말로 '쪽 대본'을 받아가며 하루 18시간씩 작곡에 매달렸다. 마감일에 맞춰서 부랴부랴 제출한 이 작품으로 시골 음악 교사이자 동네 악단 지휘자였던 마스카니는 일약 유명세를 얻었다. 하지만 평생 작곡한 오페라 15편 가운데 어떤 작품도 데뷔작의 인기를 능가하지는 못했다.

오페라가 신화적 소재나 낭만적 연애담에서 벗어나 서민의 일상으로 들어가 질투와 애욕 같은 생생한 소재를 포착해야 한다고 주창한 '베리스모(사실주의) 오페라'의 효시가 된 작품으로, 프랑코 제피렐리가 1981년 영상으로 담아낸 '오페라 영화'다. 실제 무대에서도 짝지어 공연하는 레온카발로의 오페라 〈팔리아치〉와 함께 촬영했다. 작품의 실제 배경인 시칠리아에서 야외 장면을 촬영해서 오페라로 보는 「대부」, 영화로 보는 오페라 같은 묘미가 있다.

III.
결정적 장면에
흐르던 클래식

- 음악이 묘사한 지배층과 피지배층의 세계 「설국열차」 〈골드베르크 변주곡〉
- 클래식 음악의 종합선물세트 「시계태엽 오렌지」 〈윌리엄 텔〉 서곡
- 처절한 현실을 견디는 상상의 힘 「인생은 아름다워」 〈호프만의 이야기〉
- 소녀들이 사랑한 '오페라의 엘비스 프레슬리' 「천상의 피조물」 「내 사랑이 되어주오」
- 이념보다 기나긴 것은 우리의 삶 「허공에의 질주」 모차르트 환상곡 K.475
- 고통스런 삶의 진실을 온전히 전달하는 예술 「아무르」 슈베르트 '4개의 즉흥곡' D.899
- 치정극을 연주하는 피아노 3중주 「해피엔드」 슈베르트 피아노 3중주 2번
- 차가운 겨울 선율에 담아낸 폭력의 장면 「올드 보이」 〈사계〉
- 바그너의 음악으로 들여다보는 어둠의 심연 「지옥의 묵시록」 「발퀴레의 비행」
- 내면의 악령을 직시하라 「배트맨 비긴스」 〈메피스토펠레〉
- 성(聖)과 속(俗)이 공존하는 세계 「세븐」 「G선상의 아리아」
- 우아한 선율에 감춰진 잔인함 「블랙 스완」 〈백조의 호수〉

음악이 묘사한 지배층과
피지배층의 세계

☐◁ Movie

설국열차(2013년 | 봉준호 감독 |
크리스 에반스, 송강호, 에드 해리스, 틸다 스윈튼 출연)

♪ Classic

골드베르크 변주곡(요한 제바스티안 바흐 작곡)

봉준호 감독의 영화에서 감독 자신과 가장 닮아 있을 법한 인물을
찾는다면, 아마도 「플란다스의 개」의 남자 주인공 고윤주(이성재 분)
일 것이다. 장편 데뷔작인 영화 첫 장면에서 대학 시간강사인 주인
공은 수화기 너머의 선배에게 "교수가 되고 못 되고 하는 게 인간
의 힘으로는 어쩔 수 없나 보죠"라는 푸념을 늘어놓는다. 코언 형제
의 초기작을 연상시키는 '강아지 실종 사건'이라는 코믹한 소재에
1990년대를 풍미했던 지식인 소설을 겹쳐 놓은 듯한 독특한 정서
로 이 영화는 주목을 받았다. 하지만 장르적 불분명함은 흥행에 장
애 요인으로 작용했고, 결과적으로 이 영화는 상업적으로 철저하게
외면당했다. 그는 다시는 지식인 영화로 돌아오지 않았다.

그 이후 봉준호는 상업영화의 장르 공식을 충분히 활용하는 길을 택했다. 화성 연쇄살인 사건을 소재로 한 「살인의 추억」은 두 남자 형사가 등장하는 '버디 무비'이자, 패배가 예정되어 있는 누아르 영화였다. 수도 서울의 한강에 정체불명의 괴생물체가 등장하는 「괴물」의 설정은 스티븐 스필버그의 「조스」와 같았고, 「마더」는 앨프리드 히치콕 이후의 반전反轉 영화 공식을 충실하게 따르고 있었다. 봉준호는 자신의 영화 이력을 통해서 '할리우드 키드'의 면모를 유감없이 보여줬다.

그런데도 그의 영화가 사회적 반향이나 폭발력을 지녔던 건 영화의 설정이나 문제의식이 지극히 현실적이었기 때문이다. 그의 2003년 출세작 「살인의 추억」이 대표적이다. 형사 박두만(송강호 분)이 두 번째 살인 사건 현장으로 향하는 초반 장면에서 사건 현장은 제대로 통제되지 않아서 동네 아이들이 마구 뛰어다니고, 마을 경운기는 유력한 단서였던 운동화 발자국을 뭉개버린다. 형사는 아무렇지도 않게 담배꽁초를 버리고, 뒤늦게 도착한 감식반은 논두렁에서 넘어지기 일쑤다. 이때 카메라는 박두만의 뒤를 따라가면서 2분간 아무런 편집 없이 롱테이크로 이 장면을 보여준다. 스크린에 비치는 사건 현장은 무질서로 가득하지만, 반대로 사건을 보여주는 방식은 지극히 치밀하게 통제된 것이었다.

할리우드적인 스타일과 현실적 주제의 결합은 봉준호의 영화에서 느낄 수 있는 짜릿한 묘미였다. 이를테면 '농촌 추적극'(「살인의 추억」)이나 '농촌 반전 드라마'(「마더」) 같은 역설적인 재미를 선사한 것

이다.

하지만 이런 결합은 때때로 오해나 논쟁을 촉발시켰다. '괴수 영화의 외피를 둘러쓴 반미反美 영화'라는 비판을 받았던 2006년 「괴물」이 대표적이다. 영화 첫 장면, 미8군 기지에서는 독극물 관리 규정을 무시한 채 포름알데히드를 한강으로 대량 방류한다. 이 독극물로 인해 돌연변이가 된 괴생물체는 서울 시민의 생활 터전인 한강을 파괴한다. '만악萬惡의 근원은 미국'이라는 점이 사실상 초반부터 명시되고 있는 것이다. 괴물과 사투를 벌이는 가족 구성원이 한강 매점 주인과 백수, 양궁 사수 등 다양하면서도 평범한 직업으로 구성되어 있다는 점도 의미심장했다. 이들이 온전하게 힘을 합쳐야만 괴물을 퇴치할 수 있다는 결말은 '반미 통일전선'의 상징으로 비칠 소지가 다분했다.

반면 그의 영화에서 공권력은 시민들의 삶에 부당하게 간섭하거나, 사건 해결을 가로막는 걸림돌로 묘사됐다. 「살인의 추억」에서 고문을 일삼던 형사가 술자리에서 대학생들과 시비 끝에 녹슨 못에 다리를 찔리는 사고를 당하는 장면이 대표적이다. 결국 이 형사는 파상풍으로 다리를 절단한다. 시민들을 짓밟았던 그 군화발이 처벌의 대상이 된다는 설정에는 1980년대의 그림자가 어른거리고 있었다.

'상업영화라는 당의정으로 포장한 정치적 프로파간다'는 꽤 오랫동안 봉준호의 영화를 따라다닌 혐의였다. 하지만 그는 애써 에두

르거나 해명하기보다는 정면 승부하는 쪽을 택했다. SF 만화의 원작에 계급투쟁이라는 주제를 결합시킨 「설국열차」도 지극히 봉준호다운 선택이었다.

멸망한 세상에서 살아남아 철로 위를 무한정 달리는 열차가 세상이라면, 수평적으로 구분된 객차는 수직적으로 분할된 계층의 은유였다. 메이슨 총리(틸다 스윈튼 분)의 말마따나 "기차에 탈 때부터 일등석과 일반석, 무임승차 같은 각자의 자리는 탑승권에 명시되어 있었던 것"이다. 열차의 꼬리 칸에서 맨 앞 칸으로 전진하는 과정이 반란이나 혁명이라면, 열차의 동력인 '성스러운 엔진'을 탈취하는 것은 권력 장악이다. 지배층의 적외선 감지기와 반란자들의 횃불이 맞부딪치는 어둠 속의 터널 장면이 보여주듯 그 대립은 지독할 만큼 강렬하다.

흡사 「스파르타쿠스」와 「블레이드 러너」의 결합을 연상시키는 영화의 구도는 복제 인간이 인간을 꿈꾸고, 피창조물이 창조주를 살해하는 SF 영화의 공식을 따른 것이기도 했다. 장르 영화의 관습을 최대한 활용하는 감독의 명민한 전략이 「설국열차」에서도 반복된 것이다. 열차 칸에서 벌어지는 집단 격투를 횡(橫)으로 길게 포착한 장면도 「올드 보이」의 장도리 격투를 '단체 경기'로 바꿔놓은 것만 같았다.

영화에서 반란자들이 피지배층의 객차를 벗어나 토마토를 재배하는 식물원에 들어설 때, 흘러나오는 음악이 바흐의 〈골드베르크 변주곡〉 가운데 첫 곡 「아리아」다. 피비린내 물씬한 격투에서 평화

「설국열차」에서 계급의 대립은
지독하리만치 강렬하다.

로운 정경으로 바뀌는 순간, 잠시 숨이라도 돌리듯 바로크 시대 건반악기 하프시코드의 고풍스러운 선율이 흐른다. 이렇듯 지배층과 피지배층의 세계를 묘사하는 방식은 음악에서도 차이가 난다.

세상이든 열차든 권력 장악이 목적일 경우, 지배자만 교체되는 '제로섬 게임'의 딜레마를 벗어날 길은 없다. 위대한 SF 영화들처럼 「설국열차」도 체제의 전복顚覆이 아니라 탈주脫走라는 복선을 깔아놓는다. 중요한 건, 기차 안에서 승리하는 것이 아니라 기차 자체를 벗어나는 것이다.

다른 모든 예술과 마찬가지로 영화의 완성도를 가르는 기준 역시 '무엇what'이 아니라 '어떻게how'다. 소재의 취사선택은 작품의 시작일 뿐, 마지막 순간에 작품을 결정짓는 건 표현 방식이다. 봉준호는 블록버스터 영화의 산업 논리 속에서도 현실적인 주제를 담아내는 줄타기를 멈추지 않는다. 이점에서 어쩌면 우리는 한국 영화 사상 가장 영악한 감독의 출현을 목도하고 있는 걸지도 모른다.

바흐 〈골드베르크 변주곡〉

연주 글렌 굴드(피아노)
출시 형태 CD(소니 클래시컬)

1955년 뉴욕의 스튜디오에 23세의 피아니스트가 나타났다. 초여름이었지만 겨울 코트 차림에 베레모를 눌러쓰고 목도리와 장갑까지 한 채였다. 연주하기 전에 따뜻한 물에 손을 담근 이 청년은 등받이 있는 사무용 걸상에 걸터앉더니 속사포처럼 바흐의 〈골드베르크 변주곡〉을 질주했다. 그를 발굴했던 음반사 경영진은 "약간 정신 나갔지만, 피아노 앞에서는 최면을 거는 듯했다"라고 회고했다. 뉴욕 언론들은 "피아노의 말런 브랜도" "클래식의 제임스 딘"이라고 환호했다. 이 음반은 지금까지 180만 장의 판매고를 올린 것으로 추산된다.

1741년 카이저링크 백작의 불면증을 달래기 위해 바흐가 작곡했던 건반 음악을 되살려낸 피아니스트가 글렌 굴드였다. 32세에 무대에서 은퇴한 뒤 방송과 녹음 활동만 하며 은둔하던 그는 1981년 같은 곡으로 되돌아왔다. 한결 여유 있는 박자감으로 반복구를 살리고 연주 중간에 낮은 허밍으로 멜로디까지 흥얼거렸다. 만년의 관조적 깊이를 더한 두 번째 〈골드베르크 변주곡〉 녹음은 굴드 자신에게도 유작이 됐다. 이듬해 그는 쉰의 나이로 타계했다. 그에게는 음악도, 삶도 '도돌이표'였다.

클래식 음악의 종합선물세트

⊙◄ Movie

시계태엽 오렌지(1971년 | 스탠리 큐브릭 감독 |
맬컴 맥도웰, 패트릭 마지, 마이클 베이츠 출연)

♪ Classic

윌리엄 텔 서곡(조아키노 로시니 작곡)

스탠리 큐브릭(1928~99)은 한 번 붙잡은 주제는 무엇이든 극한까지
밀어붙여서 어두운 심연을 드러내고야 말았던 영화감독이다. 스티
븐 킹의 소설을 각색한 「샤이닝」에서는 공포가 그 주제였고, 「배리
린든」에서는 남자의 야망과 파멸이었으며, 「2001년 스페이스 오디세
이」에서는 인류의 기원과 미래였다. 요컨대 큐브릭은 영화의 지평을
심리학과 인류학, 역사와 공상과학의 영역으로 확장한 거장이었다.

　그에게 한 가지 더 장기가 있었다면 바로 음악이었다. 인류의 탄
생을 보여주는 「2001년 스페이스 오디세이」의 첫 장면에서 리하르
트 슈트라우스의 〈차라투스트라는 이렇게 말했다〉를 호기롭게 사
용하리라고는 그 누구도 쉽사리 짐작할 수 없었다. 남자 주인공의

홍망성쇠를 대하드라마처럼 그렸던 「배리 린든」에서는 슈베르트의 피아노 3중주 2번 2악장의 음울한 선율이 운명처럼 주인공을 줄곧 따라다녔다. 감독의 유작인 「아이즈 와이드셧」에서 흘렀던 쇼스타코비치의 「왈츠」까지 큐브릭은 어떤 장면에서 무슨 음악이 흘러야 최대한의 효과를 거둘 수 있는지 치밀하고 영민하게 계산했던 감독이었다.

그가 클래식 음악을 종합선물세트처럼 아낌없이 버무렸던 영화가 1971년의 「시계태엽 오렌지」다. 알렉스(맬컴 맥도웰 분)가 이끄는 4인조 일당은 주정뱅이 노인을 집단구타하고, 다른 패거리와 싸움질을 일삼는가 하면, 교외의 집을 습격해서 나이 든 작가 부부를 폭행하고 강간한다. 한쪽 눈에만 속눈썹을 붙이고 과장된 성기 보호대를 찬 알렉스는 영화에서 '순수한 악의 화신'으로 묘사된다. 기성세대와는 철저하게 단절된 채 밤마다 약물 섞인 우유 음료를 들이켜고 반사회적 행동을 일삼는 알렉스 일당의 모습에는 전후 영국 청년 문화의 그림자가 어른거리고 있다.

교외 주택에 난입한 알렉스는 집주인인 작가의 배를 걷어차고 부인의 옷을 벗기면서도 태연하게 뮤지컬 영화 「싱잉 인 더 레인」의 주제가를 부른다. 뮤지컬에서 사랑에 빠진 남자 주인공(진 켈리 분)이 온몸으로 비를 맞으면서 노래했던 장면이 거꾸로 인간의 흉포함과 잔인성을 드러내는 장치로 쓰이는 것이다. 이처럼 영화가 충격적인 건 단지 폭력이나 노출의 수위가 높기 때문만은 아니다. 낭만적 뮤지컬과 집단 성폭행의 극단적인 대비를 통해서 관객의 정서적

「시계태엽 오렌지」는
'범죄자의 폭력을 바로잡기 위한 국가 권력의 폭력은
정당한가'라는 묵직한 질문을 던진다.

몰입을 방해하고 거꾸로 불쾌감을 자극하기 때문이다. 이 장면에는 원작 소설의 작가인 앤서니 버지스의 아내가 제2차 세계대전 당시 영국에 주둔했던 미군 병사들에게 구타와 성폭행을 당해서 유산했던 끔찍한 기억이 스며 있었다.

영화에서 알렉스 일당이 다른 패거리와 싸움을 벌이는 동안에는 로시니의 〈도둑 까치〉 서곡이 배경음악처럼 흐르고, 교도소에 간힌 알렉스가 구약성서를 읽으며 여인들과 뒹구는 음란한 상상에 빠질 때에는 술탄의 궁전을 상징하듯이 림스키코르사코프의 〈셰헤라자드〉가 흘러나왔다. 온갖 악행을 저지른 알렉스가 집으로 돌아와 침대에 누워 잠을 청하며 듣는 곡은 베토벤의 교향곡 9번 〈합창〉이다.

클래식 음악의 '위악적' 사용이 절정에 이르렀던 장면이 알렉스와 두 명의 여자가 벌이는 난교 장면이다. 감독은 알렉스가 여자들의 옷을 벗기고 성행위를 하는 이 장면을 평소 화면의 2배 이상의 빠르기로 보여주면서 희화화했다. 이때 '경기 시작'이라도 알리듯 힘차게 울려 퍼졌던 음악이 로시니의 〈윌리엄 텔〉의 서곡이다.

시종 강도 높은 노출과 일탈이 이어지는데도 웃음을 참기 힘든 건, 영화가 주인공과 일정한 거리를 두고 냉소적 시선으로 야유하거나 관조하듯이 바라보기 때문이다. 원작 소설의 작가 앤서니 버지스가 '교향곡symphony'과 '웃겨 보이는seem funny', '내무interior 부처'와 '열등한inferior 부처'와 같은 언어유희를 사용했다면, 감독에게는 음악이 유희의 도구이자 무기였다.

하지만 여기까지였다면, 영화는 전후 청년 세대의 반反문화를 보여주는 '임상 보고서'에 불과했을지도 모른다. 「시계태엽 오렌지」가 40년이 넘는 세월에도 여전히 불온성과 급진성을 유지하는 건, 알렉스가 동료의 배신으로 감옥에 갇힌 후에 벌어지는 일을 담은 작품의 후반부 덕분이다.

알렉스는 교도소 생활에서 벗어나기 위해서 약물 주사로 뿌리째 악행 의지를 제거하는 실험 요법의 대상자로 자원한다. 감독은 교도소 시찰을 나온 내무부 장관이 복도를 걸어가는 장면에서도 미스코리아 시상식에서 흐를 법한 엘가의 「위풍당당 행진곡」을 슬그머니 집어넣는 '블랙 유머'를 잊지 않았다.

폭행과 겁탈이라면 앞뒤 가리지 않았던 알렉스는 이 수술이 끝난 뒤에 폭력 장면을 담은 영화를 보면서 거꾸로 고통스러워한다. 실오라기 하나 걸치지 않은 여성 앞에서는 구역질을 해댄다. 범죄에 대한 거부 반응이 국가 권력에 의해 알렉스의 신체에 각인되고 만 것이다. 폭력의 '먹이 사슬'에서 위협적인 포식자였던 알렉스는 바닥으로 전락하고, 인과응보처럼 쏟아지는 희생자들의 앙갚음에 그저 무방비 상태로 노출된다. 이쯤 되면 국가 권력은 체제 같은 거대 영역만이 아니라, 개인의 신체와 시간표, 매일매일의 행동이나 규율 같은 일상적 차원에서도 작동한다는 프랑스 철학자 미셸 푸코의 '미시 권력'을 그대로 스크린에 옮겨 놓은 것만 같다. "선善은 우리가 선택해야 하는 것이며, 선택할 수 없을 때는 진정한 인간이 될 수 없는 것"이라는 교도소 신부의 말은 알렉스의 운명에 대한 예언이

되고 만다.

생명력 있는 자연 상태를 뜻하는 '오렌지'와 기계적인 통제와 속박을 상징하는 '시계태엽'을 맞물려 놓은 영화의 제목에 대한 궁금증도 자연스럽게 해소된다. '시계태엽 오렌지'는 인간 개조를 위해 머리에 기계 장치를 매달고 있는 알렉스를 상징하는 것이다. 영화는 자유의지가 거세된 알렉스의 모습을 통해서 관객들에게도 '인간 쓰레기'와 '착한 일만 가능한 로봇'이라는 양극단 사이에서 양자택일을 주문한다. '범죄자의 폭력을 바로잡기 위한 국가 권력의 폭력은 정당한가'라는 질문을 던지는 것이다. 진정한 걸작은 본래 시공간을 초월하는 힘을 지니고 있다지만, 큐브릭 감독의 묵시론적 예언이 속속들이 현실이 되고 있다는 점에서 이 작품의 현재성은 그리 달갑지 않은 현상일지도 모른다.

로시니 서곡 모음집

지휘 클라우디오 아바도
연주 유럽 체임버 오케스트라
출시 형태 CD(도이치그라모폰)

로시니는 모차르트나 베토벤 같은 음악의 장인이나 성인이 아니었다. 차라리 주문받은 작품은 최단 시일 내에 납품하는 오페라의 '주방장'에 가까웠다. 18세에 첫 오페라를 발표한 그는 19년간 39편의 오페라를 쏟아냈다. 매년 2편 꼴로 쉴 새 없이 작품을 써낸 로시니가 37세에 발표한 마지막 오페라가 〈윌리엄 텔〉이었다. 고별작답게 작곡가는 4시간이 넘는 이 대작에 대규모 합창과 화려한 볼거리까지 모든 기교를 쏟아부었다. 그 뒤에는 「스타바트 마테르(Stabat mater)」 같은 종교곡 외에는 작곡에 손대는 법 없이 아마추어 요리사 겸 식도락가로 40년 가까이 유유자적하며 살았다. 작곡가가 76세에 타계했을 때 남긴 유산만 250만 프랑에 이르렀다고 한다. 유럽연합 청소년 관현악단(EUYO)의 단원들이 주축이 되어 1981년 창단한 악단이 유럽 체임버 오케스트라다. EUYO 시절부터 음악감독으로 호흡을 맞췄던 지휘자 아바도와 1991년 녹음한 음반으로 시종 날렵하고 경쾌한 보폭으로 로시니의 유쾌한 서곡들을 사뿐하게 질주한다.

처절한 현실을 견디는 상상의 힘

◎◦ Movie

인생은 아름다워(1997년 | 로베르토 베니니 감독 |
로베르토 베니니, 니콜레타 브라스키 출연)

♪ Classic

호프만의 이야기(자크 오펜바흐 작곡)

한여름의 군대 훈련소 생활은 그리 호락호락하지 않았다. 철모는 따가운 직사광선을 차단해주기보다는 열기를 고스란히 간직한 적이 더 많았다. 통풍이 여의치 않은 군복은 온통 땀으로 뒤범벅됐고, 뻑뻑한 군화 때문에 발뒤꿈치는 편안할 날이 없었다. 가장 힘든 건, 완전 군장으로 수십 킬로미터를 걷는 행군이었다. 하염없이 이어지는 오르막길에 정신이 아득할 때는 차라리 고개를 처박고 앞사람의 발뒤꿈치만 바라보며 걷는 것이 편했다. 그마저 여의치 않으면 잡념으로 머리를 채우는 도리밖에 없었다. 요컨대 고통받는 몸과 마음속의 상상을 분리하는 것이 중요했다. 그해 여름에는 톡톡히 체중이 줄었다. 그 뒤로 '피할 수 없는 고통이라면 즐겨라'라는

말 따위는 믿지 않았다.

　극한의 절망 속에서도 희망을 떠올릴 수 있을까. "아우슈비츠 수용소 이후에 시를 쓰는 건 죄악"이라는 독일 철학자 아도르노의 명제를 뒤집은 듯한 이 질문은 영화 「인생은 아름다워」를 관통하는 주제다. 이탈리아의 코미디언이자 영화감독인 로베르토 베니니가 주연과 연출을 맡은 이 영화는 대사처럼 "동화처럼 슬프고 놀라우면서도 행복이 담긴 이야기"를 제2차 세계대전을 배경으로 빚어낸다.

　영화의 전반부는 전형적인 장밋빛 러브스토리다. 이탈리아 소도시 아레초의 식당 웨이터인 귀도(로베르토 베니니 분)는 초등학교 교사인 도라(니콜레타 브라스키 분)에게 첫눈에 반해 온몸으로 구애를 펼친다. 좌충우돌사건을 일으키며 슬랩스틱 코미디를 빚어내는 귀도의 인물상은 감독의 고백처럼 찰리 채플린의 무성영화에서 깊이 영향받은 것이다. 자신이 꿈꾸는 대로 세상사가 이루어질 것이라고 믿는다는 점에서 그는 돈키호테적인 인물이기도 하다.

　영화는 초반부터 파시즘에 대한 풍자와 비판으로 가득하다. 고장 난 차량을 타고 비탈길을 내려오는 귀도가 파시스트 관리를 환영하러 나온 주민들에게 비켜나라고 손짓하는 첫 장면이 대표적이다. 귀도의 다급한 손짓을 파시즘식 경례로 착각한 주민들은 달아나기는커녕 답례를 보내기 바쁘다. "정치적으로 어느 편이냐"라고 묻는 귀도의 질문에 동네 아저씨는 대답도 하지 않고 베니토와 아돌프라는 두 아들만 연신 혼낸다(베니토는 무솔리니, 아돌프는 히틀러

의 이름이다). 귀도가 속옷 차림으로 초등학생들 앞에서 배꼽을 내보이면서 이탈리아 민족의 우월성을 설명하는 장면은 파시즘에 대한 야유와도 같다.

부유한 공무원과 결혼을 앞두고 있던 도라는 티 없이 순수하고 유머 감각으로 가득한 귀도에게 호감을 갖는다. 결국 그녀는 귀도의 조랑말을 타고 약혼식장에서 달아난다. 도라 역을 맡은 브라스키는 베니니의 실제 아내다. 1983년부터 남편의 영화에서 여성 주인공을 맡고 있는 예술적 동반자이기도 하다.

영화에는 두 개의 우화寓話가 얽혀 있다. 앞의 우화가 사랑 이야기라면, 뒤의 우화는 암울한 시대상이 빚어낸 것이다. 유대인인 귀도와 아들 조수아가 나치 수용소에 끌려가자, 아내 도라는 가족과 이별하는 대신 수용소행 기차에 동승한다. 강제 수용소를 이해하기 힘든 아들에게 귀도는 "1,000점을 먼저 획득한 우승자가 탱크를 선물로 받는 게임"이라고 '선의의 거짓말'을 한다. 수용소에서 사라지는 아이들은 죽는 것이 아니라 실은 점수를 더 받기 위해 숨어있는 것이다. 유대인을 학살하는 병사들은 선뜻 탱크를 내주기 싫어서 심술궂게 구는 것일 뿐이다.

현실과 맞대면할 수 없을 때, 그 간극을 메우는 것이 환상이다. 에밀 쿠스트리차 감독의 「언더그라운드」부터 박광현 감독의 「웰컴 투 동막골」까지 전쟁 영화에 세상에서 격리된 폐쇄적 공간이 자주 등장하는 것도 이 때문이다. 「인생은 아름다워」에서 고달픈 수용소의 현실을 잊기 위해 아버지가 꾸며낸 거짓말도 마찬가지다. 온종일

꿈과 희망, 공상과 낙관마저 없다면
비정한 현실을 버텨나갈 힘도 사라지고 만다.

고된 노동에 시달리고, 그마저 견뎌낼 힘이 없으면 가스실로 끌려가 학살을 당해야 하는 운명을 납득할 방법이란 존재하지 않는다. 그렇기에 아버지는 아들을 위해 유희와 상상의 공간을 창조한다.

파시즘의 공포를 아름다운 동화로 대체하려는 영화 후반부의 정서에는 분명 퇴행의 위험성이 있다. 하지만 잔혹한 세상에서 어린 아들을 지키려는 부정父情이 그 밑에 깔려 있기에 오히려 처연하고 눈물겹다. 실제 목수이자 벽돌공이었던 베니니의 아버지도 제2차 세계대전 당시 독일 베르겐벨젠 수용소에 억류되어 3년간 강제 노역에 동원됐다고 한다. 성인이 된 아들 조수아의 내레이션으로 진행되는 영화는 사실상 베니니 자신의 이야기이기도 했다.

도라의 마음을 사로잡기 위해 귀도가 오페라극장까지 따라오는 장면에서 흘렀던 노래가 자크 오펜바흐의 오페라 〈호프만의 이야기〉 가운데 2중창인 「호프만의 뱃노래」다. 이 노래가 흐르는 내내 1층 객석 한복판의 귀도는 2층 박스석에 앉아 있는 도라를 향해서 주문을 외우고 손짓을 보낸다. 아름다운 2중창이 절정에 이를 즈음, 이윽고 도라는 귀도를 바라보며 살포시 미소를 짓는다.

영화에서 둘을 이어주는 사랑의 테마로 쓰였던 「호프만의 뱃노래」는 강제 수용소 장면에서 다시 한 번 등장한다. 나치 간부들의 파티에서 서빙을 하던 귀도는 연회장에서 이 음반을 발견하고는 여자 수용소 방향으로 이 노래를 틀어준다. 격리된 여자 수용소에서 이 노래를 들은 도라는 잠시나마 웃음을 짓는다.

영화에서 귀도는 수용소를 빠져나가지 못할 운명이었지만, 연합군의 진주 덕분에 아들 조수아는 미군 탱크에 올라타는 소원을 이룬다. 아도르노는 감당할 수 없는 비극적 현실 앞에서 서정시는 무기력할 뿐이라고 했지만 꿈과 희망, 공상과 낙관마저 없다면 비정한 현실을 버텨나갈 힘도 사라지고 만다. 어쩌면 희망은 본래부터 존재하는 것이 아니라, 마땅히 존재해야 하는 당위 같은 것일지 모른다. 영화에서 아버지가 아들에게 들려주었던 거짓 약속처럼 말이다. 「인생은 아름다워」는 1998년 프랑스 칸 영화제 그랑프리와 이듬해 아카데미 영화제 3개 부문을 수상했다. 베니니 자신도 배우와 감독으로 아카데미 남우주연상과 최우수 외국어 영화상을 받았다.

오펜바흐 〈호프만의 이야기〉

지휘 스테판 드네브
연주 스페인 리세우 극장 오케스트라와 합창단
연출 로랑 펠리
출연 나탈리 드세이(소프라노)
　　　캐슬린 김(소프라노)
출시 형태 DVD(에라토)

독일 환상 문학의 대가 E.T.A 호프만의 단편소설 3편을 묶은 이 오페라는 주인공 호프만이 들려주는 사랑의 실패담이 그 내용이다. 호프만은 세 명의 여인을 만나지만, 불행하게도 이 여인들은 하나같이 인형이거나 폐병으로 죽어가는 가수거나 고급 창녀다. 이 가운데 고급 창녀 줄리에타가 호프만의 친구 니클라우스와 부르는 2중창이 「뱃노래」다. 호프만은 세 여인에게 모두 버림받지만, 그의 곁을 지켜주던 니클라우스가 마지막 장면에서 예술의 여신 뮤즈로 변해서 호프만을 이렇게 위로한다. "사랑은 당신을 강하게 만들고, 눈물은 당신을 더욱 위대하게 만들 것이다. 낙심 마라. 당신에게는 예술이 있지 않은가."

2013년 스페인 바르셀로나의 리세우 극장 실황이다. 프랑스의 간판 소프라노 나탈리 드세이가 올랭피아 역이 아니라 앙토니아 역을 맡았다는 사실만으로도 화제를 모았다. 드세이처럼 화려한 초절기교와 높은 음역을 자랑하는 콜로라투라 소프라노의 대표적 레퍼토리가 올랭피아이기 때문이다. 폐병으로 죽어가는 가수 앙토니아가 "더 이상 노래할 수 없다는 말인가"라고 탄식하는 장면에서 자연스럽게 드세이의 모습이 겹쳐온다. 이 공연에서 올랭피아 역은 한국계 소프라노 캐슬린 김이 물려받았다. 그해 드세이는 오페라 무대 은퇴를 선언했다. 세월의 무상함이란 이런 것이다.

소녀들이 사랑한
'오페라의 엘비스 프레슬리'

◉ Movie

천상의 피조물(1994년 | 피터 잭슨 감독 |
케이트 윈슬렛, 멜라니 린스키 출연)

♫ Classic

내 사랑이 되어주오(마리오 란차 노래)

혈기왕성한 10~20대 남자 아이들이 제 또래에 불과한 소녀 그룹의
이름을 연호하는 모습은 아무리 보아도 낯설었다. 아드레날린 넘치
는 로큰롤이나 반항적인 힙합과 어울릴 법한 남성성이나 야성미는
도대체 어디로 사라진 걸까. 예쁘게 재단한 댄스 음악이나 발라드
를 얌전하게 따라 부르는 사내아이들의 모습은 '소리 없는 아우성'
만큼이나 초현실적인 광경이었다. 적지 않은 아이돌 그룹은 실제 노
래하는 분량이 절반도 되지 않고 대부분 립싱크로 대체한다고 잔
소리하고 싶은 마음이 굴뚝같았다. 하지만 행여 매를 벌지도 모른
다는 생각에 말을 꾹 참았다. '비슷한 나이를 지닌 집단 내부에서
향유되는 또래문화는 폐쇄적이고 은밀하게 공유되며, 또 어쩔 수

없이 조금은 한심한 속성이 있다'라고 너그럽게 이해하는 척하기로 했다. 지금도 그런 척하고 산다.

「반지의 제왕」 3부작의 감독 피터 잭슨의 1994년 영화 「천상의 피조물」을 이해하기 위한 키워드가 또래문화다. 교장 선생님이 교실에 들어오면 모든 학생이 자리에서 일어나 인사하고, 발표하기 전에는 반드시 손을 들어 선생님의 허락을 구해야 하는 1950년대 뉴질랜드의 보수적인 교실이 영화의 배경이다. 영국에서 갓 전학 온 대학 학장의 딸 줄리엣 흄(케이트 윈슬릿 분)은 프랑스어 선생님의 문법 실수를 대번에 잡아내는 영민한 학생이다. 수업 시간에 교실 뒷자리에서 낙서나 하고 있는 하숙집 주인의 딸 폴린 파커(멜라니 린스키 분)와는 별반 공통점이 없어 보인다.

하지만 두 소녀에게는 골수염과 폐결핵이라는 유년 시절의 병력病歷 외에도 한 가지 공통점이 더 있었다. 둘 다 당대 인기를 끌었던 미국 출신의 미남 테너 마리오 란차(1921~59)를 흠모했던 것이다. 영화배우이자 가수로 활동했던 마리오 란차는 엄격한 기준으로 보면 정통 오페라 성악가라기보다는 경음악을 즐겨 불렀던 대중적 스타에 가까웠다. 그의 '무대'는 오페라극장보다는 할리우드 영화의 스크린이었고, 그가 불렀던 노래 역시 오페라 전곡보다는 인기 스탠더드 넘버가 더 많았다.

하지만 이 영화에서 소녀들은 감미롭고 낭만적인 목소리의 란차를 성인의 반열로 올려놓고 숭배한다. 이들에게 란차는 '오페라의

엘비스 프레슬리'였던 것이다. 「내 사랑이 되어주오Be My Love」 등 영화에서 흐르는 란차의 히트곡들은 소녀들의 정서적 동질감을 보여주는 장치가 된다.

동화적 상상력에 넘치는 줄리엣은 미국에서 자신의 소설을 출판하겠다는 꿈에 불타고, 폴린은 그런 줄리엣을 동경한다. 이들이 함께 만들어가는 이야기는 유니콘이 등장하는 낭만적인 동화와 연애소설의 결합에 가깝다. 하지만 점토 찰흙으로 만든 인형으로 동화를 구연하는 재미에 빠진 소녀들은 점차 현실과 동화의 경계를 혼동하기 시작한다.

폐결핵 투병과 부모님의 장기 여행 등 현실이 견디기 힘들수록, 이들은 동화의 세계로 도피하고자 한다. 폐결핵을 앓는 줄리엣을 지배하는 감정이 자기 연민이라면, 폴린은 그런 줄리엣을 향한 계층적 동경에 사로잡혀 있다. 현실의 가족은 동화의 하찮은 평민이고, 집안 설거지는 동화 속의 '국가 업무'로 바뀐다. 소녀들의 마음속에만 존재하던 동화와 현실이 서서히 뒤바뀌는 것이다. 소녀들은 본명 대신 데버러 왕비와 집시 소녀 지나라는 동화 속 이름으로 서로를 부르기에 이른다.

「천상의 피조물」은 데뷔 초기에 잔인하고 괴상망측한 소수 취향의 공포와 코믹물을 만들었던 피터 잭슨이 주류 영화에 본격적으로 진입하던 시기의 작품이다. 이 작품은 저예산 독립영화의 감수성을 온전하게 유지하면서도 주류 영화의 세련미를 결합시키고 있어 독특한 아름다움을 간직하고 있다. 훗날 「타이타닉」으로 스타

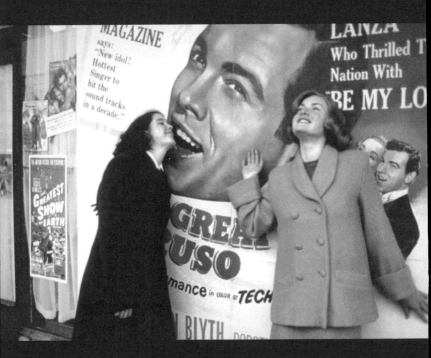

영화에서 흐르는 란차의 히트곡들은
소녀들의 정서적 동질감을 보여주는 장치가 된다.

의 반열에 오르는 윈슬릿의 영화 데뷔작이기도 했다. 소녀들의 동화에서 존재했던 찰흙 인형이 영화 속 세계로 튀어나오는 장면에서 보여주는 피터 잭슨 제작팀의 특수효과 솜씨는 이미 「반지의 제왕」을 예고하고 있었다. 잭슨의 고국 뉴질랜드에서 촬영한 영화의 아름다운 자연 풍광도 「반지의 제왕」의 촬영지를 미리 공개하는 것이나 다름없었다.

줄리엣의 아버지는 대학에서 해고될 처지에 놓이고, 어머니마저 불륜에 빠지자 줄리엣의 가족은 산산조각 날 위험에 처한다. 부모는 이혼하기로 하고, 줄리엣에게는 남아프리카공화국으로 가서 요양하라고 통보한다. 급기야 소녀들의 우정을 동성애로 의심한 양가 부모들이 이들을 강제로 떼어놓으려 하자, 소녀들은 부모들에게 강한 적대감을 보인다. 소녀들은 가출을 꿈꾸지만 그마저 좌절되자, 상상 속의 세계에 스스로 유폐되기에 이른다. 동화가 현실을 지배하기에 이른 것이다.

어른이 된다는 건, 실은 현실에 존재하는 부조리나 비합리적 요소까지도 이해하고 껴안는다는 것을 의미한다. 동화의 세계에 남기로 한 소녀들의 선택은 어른들의 현실 세계에 대한 거부와도 같다. 하숙집 청년과의 성관계보다 줄리엣과의 우정을 소중하게 여기는 폴린의 태도가 이 점을 보여준다. 하지만 소녀들이 애써 가꿔왔던 환상의 세계마저 부모들이 깨려고 들자, 영화는 끔찍한 비극적 결말로 치닫는다.

영화는 사실상 소녀들의 시점에서 재구성한 악몽이다. 이 끔찍하

고 처절한 악몽이 현실로 드러나는 영화의 결말 장면에서 푸치니의 오페라 〈나비부인〉의 '허밍 코러스'가 천천히 흐른다. 허밍으로만 이뤄진 이 노래에 아무런 대사가 없듯이, 영화의 마지막 장면에도 별다른 대사는 없다.

오페라 〈나비 부인〉의 일본 여인 초초 상은 미 해군 핀커턴이 자신을 데리고 가줄 것이라고 굳게 믿지만 끝내 나가사키를 벗어나지 못한다. 마찬가지로 영화 속 소녀들이 뉴질랜드를 탈출해서 행복하게 살 수 있는 방법은 현실에 존재하지 않는다. 피투성이가 된 소녀들의 얼굴을 클로즈업하는 마지막 장면이 끝나고 영화 크레디트가 올라갈 즈음, 우리는 이 영화가 1954년 두 소녀의 살인 사건을 바탕으로 한 실화라는 사실을 깨닫게 된다. 현실에서 소녀들은 다시는 만나지 못할 운명이었다.

토스트 오브 할리우드(The Toast of Hollywood)

노래 마리오 란차(테너)
출시 형태 CD(소니뮤직)

26세의 테너 마리오 란차가 영화사 MGM과 전속 계약을 맺었을 때, 그가 오페라 전막 공연에 출연했던 경험은 두 차례가 전부였다. 영화사는 그를 전설적인 테너 엔리코 카루소(1873~1921)에 빗대어 '미국의 카루소'라고 선전했지만, 돌아보면 '오페라의 엘비스 프레슬리'에 가까웠던 것이다.

란차는 「위대한 카루소」 같은 영화에 출연하며 스타덤에 올랐고, 영화에서 부른 노래들로 수백만 장의 음반 판매고를 올렸다. 하지만 과식과 알코올의존증으로 인한 건강 악화 때문에 38세에 요절했다. 이렇듯 짧고도 슬픈 삶의 궤적은 1977년 42세에 약물남용으로 숨졌던 프레슬리와도 묘하게 닮아 있었다. 전통 오페라 가수가 아니라는 이유로 그의 성악을 평가절하하는 경우도 적지 않다. 하지만 호세 카레라스와 플라시도 도밍고, 조셉 칼레야 같은 테너들이 모두 어릴 적에 그의 영화를 보고 오페라 가수의 꿈을 키웠으니, 노래의 매력이란 그리 손쉽게 재단할 수 있는 일은 아니다.

마리오 란차가 불렀던 오페라 아리아와 영화 삽입곡을 두 장으로 묶은 베스트 음반이다. 지금 들어보면 오페라 아리아보다는 할리우드 영화를 위해 불렀던 감미로운 스탠더드 넘버들이 더욱 낭만적이고 매혹적으로 들린다. 영화 속 소녀들을 사로잡았던 왕자님의 매력은 여전하다.

이념보다 기나긴 것은 우리의 삶

▷ Movie

허공에의 질주(1988년 | 시드니 루멧 감독 |
주드 허시, 크리스틴 라티, 리버 피닉스 출연)

♪ Classic

모차르트 환상곡 K.475(볼프강 아마데우스 모차르트 작곡)

"이제 되돌아갈 곳은 없어."

베트남 전쟁이 한창이던 1971년, 아서(주드 허시 분)와 애니 포프
(크리스틴 라티 분) 부부는 네이팜탄 투하에 반대하기 위해 미 군사
실험실을 폭파하려다가 건물 경비원을 실명失明시키고 만다. 이들
부부는 자수하는 대신 6개월마다 한 번씩 이름과 신분, 머리색을
바꾸면서 15년간 도피 생활을 한다. 시드니 루멧 감독의 1988년 영
화 「허공에의 질주Running on Empty」에서 '질주running'는 이들이
지키고자 하는 군건한 신념이지만, 반대로 '허공empty'은 대가로 치
러야만 하는 불안정한 삶을 뜻한다. FBI의 수배를 받는 와중에도
이들 부부는 환경 운동이나 식품조합 운동에 참여한다.

부평초 같은 삶을 선택한 이들 부부에게도 고민거리는 있다. 어느덧 17세가 된 장남 대니(리버 피닉스 분)가 음악에 빼어난 재능을 보이는 것이다. 일정한 거주지가 없다 보니 피아노를 마련할 여유도 없다. 대니는 제대로 소리 나지 않는 건반 연습판으로 상상 속의 연습을 할 수밖에 없다. 하지만 그는 학교 음악실의 낡은 피아노로 베토벤의 피아노 소나타 「비창」 2악장을 차분하고 아름답게 연주한다. 고교 음악 교사 필립스는 갓 전학 온 제자의 음악적 재능을 간파한다.

"실내악은 자본가 계급에 물드는 거야."

교사 필립스는 토요일마다 자신의 집에서 여는 실내악 음악회에 제자 대니를 초대한다. 하지만 대니의 아버지는 "실내악이란 백인의 특권을 상징하는 것이고, 넥타이를 매고 번쩍거리는 의자에 앉아서 거드름이나 피우는 행위"에 불과하다고 불만을 쏟아낸다. 이 장면에서는 음악 같은 취향에도 계층과 교육의 차이가 반영된다는 프랑스 사회학자 피에르 부르디외의 '구별짓기'가 떠오른다. 아버지의 불만은 백인 지식인 계층의 치열한 자기 부정이지만, 거기엔 공개 음악회에서 아들의 신분이 노출되지 않을까 하는 걱정도 깔려 있다. 이들 가족은 무엇보다 '주목받아선 안 되는 삶'을 살아야 하는 것이다. 아버지는 "권위에 도전하라"라고 가르쳤지만, 정작 아들에게는 또 다른 권위와 억압이 생긴 것과 다름없다.

"우리 아이들에겐 뭘 시킬 거야, 대통령 암살?"

12년 만에 아서와 애니 부부를 찾아온 옛 동료가 은행을 털자고 제안하자, 아서는 참았던 분노를 터뜨린다. 동료는 "고작 식품 노조로 거대한 세상을 바꾸겠다는 거요?"라고 비아냥거리지만, 아서는 비폭력이라는 신념을 끝까지 지키고자 한다. 동료의 차 트렁크에는 권총이 한가득이다. 하지만 아서는 두 아이에게도 "우리는 절대로 총기를 가까이 해서는 안 된다"라고 가르친다.

하지만 "우린 죽었고, 세상은 우릴 잊었어. 우리가 뭘 해도 신문에 나지 않아"라는 동료의 자조 섞인 탄식이 일러주듯, 뜨거웠던 1960년대 반전反戰운동의 열기는 싸늘하게 식은 지 오래다. 베트남 전쟁은 끝났고 레이건과 대처의 1980년대로 세상이 바뀐 것이다. 아서 부부와 옛 동료는 "46세의 철부지"와 "중산층 부부의 거짓 인생"이라고 서로 격렬하게 비난하고 헤어진다. 이 영화가 1990년대 우리 소설과도 닮은 '후일담'이라는 것을 이 장면에서 깨닫게 된다. 「뜨거운 오후Dog Day Afternoon」와 「네트워크」 등 사회성 짙은 작품들을 연출했던 루멧 감독은 이 영화를 통해 이념이라는 거대한 밀물이 퇴조하고 난 이후의 삶에 대해 진지하게 묻는다.

"부모 곁에 있기 위해 네 인생을 망친다고?"

대니는 음악 선생님 필립스에게 줄리아드 음대 특별 전형을 추천받지만, "1년쯤 유럽에서 음악이나 들을까 해요"라면서 머뭇거린다. 반년마다 신분을 바꾸면서 옮겨 다니다 보니 학교 기록이나 성적이

'이념보다 기나긴 것은 우리의 삶'이라는
영화의 메시지가 깊은 여운을 남긴다.

없는 탓도 있지만, 실은 자신이 대학에 들어가면 수배 중인 부모의 신분이 들통 날까 두려운 것이다. 대니는 고민 끝에 필립스의 딸이자 자신의 여자 친구인 로나에게 이 사실을 털어놓는다.

내로라하는 음악 영재들이 응시한 줄리아드 음대 오디션에서도 대니는 빼어난 재능으로 합격 통보를 받는다. 이 장면에서 대니가 연주하는 곡이 모차르트의 환상곡 C단조 K.475이다. 하지만 대학 입학을 위해서는 예전 학교 기록이 필요하다는 사실이 계속 대니의 발목을 잡는다. 부모의 신념이 아이의 장래를 가로막게 된 것이다. 대니의 부모도 깊은 고민에 빠진다.

"마돈나와 베토벤 음악의 차이점은?"

영화 전반의 첫 음악 수업 장면에서 교사 필립스는 학생들에게 이런 질문을 던진다. "팝과 클래식" "좋은 음악과 나쁜 음악" 같은 다양한 답변이 나오지만 모두 선생님이 원하는 답은 아니다. 노래가 끝날 때까지 4분의 4박자를 고수하는 마돈나의 음악은 리듬과 박자에 변화가 없기 때문에 춤을 추기에 적당하다. 하지만 끊임없이 리듬과 박자가 변화하는 베토벤의 음악은 춤을 추기에 그다지 어울리는 음악이 아니다. 대니는 이 정답을 단번에 맞추고, 필립스의 뇌리에 깊은 인상을 남긴다.

부단하게 변하는 베토벤의 음악이 우리의 '삶'과 같다면, 변화를 거부하는 속성을 지닌 팝 음악은 '이념'과 닮은 구석이 있다. 아무리 가치 있다고 해도 현실과 긴장감을 잃는다면, 그 이념은 과거의

박제와 같은 것이다. 대니의 부모는 "아무런 죄도 없는 아이들이 쫓기면서 사는 것은 공평하지 않다"는 자문自問에 쉽게 대답하지 못한다. 젊은 시절 대니의 부모는 자신의 부모 세대를 "제국주의의 돼지이며, 전쟁과 빈곤과 인종차별의 책임자"라고 비판했다. 하지만 이들도 거꾸로 부모가 된 뒤에는 '독재자'로 전락할 상황에 처했다. 예전에 그들의 저항이 올바른 것이었다면, 실은 자신의 아들에게도 스스로 삶을 선택할 수 있는 권리를 주어야만 정당할 것이다.

이 갈등을 해결하기 위해서는 부모들이 다시 자신의 과거와 맞대면하고 화해하는 수밖에 없다. 영화는 말미에 절반의 희망을 보여준다. 하지만 결말보다 더 깊은 여운을 남기는 건 어쩌면 영화의 질문 자체일 것이다. '이념보다도 기나긴 건 우리의 삶'이라는 질문 말이다.

모차르트 앨범(A Mozart Album)

연주 스티븐 허프(피아노)
출시 형태 CD(하이페리온)

모차르트는 '언제나 밝은 표정으로 즐겁게 노래하는 작곡가'라는 선입견은, 작곡가가 고향 잘츠부르크를 떠나 빈에 정착했던 후반기에 선보였던 단조 곡에서 송두리째 흔들린다. 오페라 〈돈 조반니〉의 서곡 도입부나 피아노 협주곡 20번의 1악장처럼 그 즈음 모차르트의 작품에는 어두운 내면이나 성숙미가 흠씬 묻어나는 경우가 적지 않다. 영화의 줄리어드 오디션 장면에서 대니가 짧은 도입부를 연주했던 피아노 환상곡 K.475도 그 가운데 하나다. 단조로 출발한 곡은 순식간에 표정을 바꾸듯이 끊임없이 조바꿈을 하면서 다채로운 매력을 발산한다.

영국 피아니스트 스티븐 허프가 모차르트의 피아노 독주곡과 후대 작곡가들이 모차르트에게 영향을 받아서 쓰거나 편곡한 작품들을 묶어서 수북하게 담아 놓은 음반이다. 그중에는 허프 자신이 쓴 「세 개의 모차르트 변용들(Transformations)」도 포함되어 있다. 짓궂은 개구쟁이의 장난처럼 모차르트의 천진난만한 장조 선율이 현대적인 무조(無調) 위에서 미끄러지는 허프의 곡은 아슬아슬한 묘미를 선사한다. 이런 곡을 듣고 있으면 클래식 음반도 '과거와 현재의 대화'가 될 수 있겠다는 희망이 싹튼다.

고통스런 삶의 진실을 온전히
전달하는 예술

Ⓒ◄ Movie

아무르(2012년 | 미카엘 하네케 감독 |
장 루이 트랭티냥, 에마뉘엘 리바 출연)

♪ Classic

슈베르트 4개의 즉흥곡 D.899(프란츠 슈베르트 작곡)

가끔씩 영화는 색상으로도 말을 건넨다. 1966년 칸 영화제 황금종 려상 수상작인 영화 「남과 여」의 초반 20여 분이 그랬다. 이 영화에서 카레이서인 장 루이(장 루이 트랭티냥 분)는 프랑스 북부 해안 도시 도빌의 기숙학교에 다니는 아들 앙투안과 주말에만 만나서 시간을 보낸다. 장 루이가 아들을 학교에 들여보내고 파리로 올라가려는 찰나, 학교 정문 앞에서 영화 시나리오 작가 안(아누크 에메 분)을 우연히 만나 차에 태워준다. 안 역시 딸 프랑수아즈와 작별한 뒤 파리로 올라가려고 했지만, 마지막 기차를 놓치고 말았다. 둘은 모두 배우자를 사고와 자살로 잃은 뒤 홀로 살고 있다.

차 안에 나란히 앉은 남녀가 대화를 나누는 영화 화면은 흑백

으로 차분하고 담담하게 묘사된다. 반면 안이 세상을 떠난 스턴트 맨 남편을 회상하는 과거 장면은 삼바풍의 상송을 곁들여 화려한 컬러로 채색한다. 이처럼 실내 장면은 흑백, 야외 장면은 컬러로 각각 촬영한 것은 실은 이전 영화를 완성한 뒤에도 배급자를 찾지 못해 개봉조차 못하는 악몽을 겪었던 클로드 를루슈 감독이 예산 절감을 위해 궁여지책으로 짜낸 아이디어였다. 하지만 「남과 여」에서 컬러와 흑백의 대비는 미처 예기치 못했던 효과를 빚어냈다. 때로는 추억 속의 사랑이 현실보다 생생하게 남는다는 것을, 별다른 설명 없이도 보여준 것이었다.

이 영화에서 말수는 적지만 장난기 넘치는 미소를 잃지 않았던 남자 주인공 장 루이 역의 배우가 장 루이 트랭티냥이었다. 그는 1969년 코스타 가브라스 감독의 영화 「Z」로 칸 영화제 남우주연상을 수상하면서 전후戰後 프랑스 영화를 대표하는 배우로 떠올랐다. 베르나르도 베르톨루치, 프랑수아 트뤼포, 클로드 샤브롤 등 유럽 영화의 거장들과 호흡을 맞춰 칸과 베를린 영화제의 남우주연상을 모두 수상했던 상복 많은 배우이기도 했다.

하지만 현실에서 그는 딸자식을 둘이나 먼저 떠나보냈던 불행한 아버지였다. 그는 영화감독 나딘과 결혼해서 세 자녀를 뒀지만, 1970년 생후 9개월의 폴린이 질식으로 숨지는 사고가 일어났다. 2003년 7월에는 리투아니아에서 드라마를 촬영하던 딸 마리 트랭티냥이 의식 불명에 빠졌다. 딸의 남자 친구이자 프랑스의 록그룹

'누아르 데지르'의 리드 싱어였던 베르트랑 캉타가 호텔 방에서 폭력을 휘둘러 뇌사 상태에 빠뜨린 것이었다.

프랑스 의료진이 급파되어 응급 수술을 했지만, 딸은 엿새 뒤 세상을 떠났다. 캉타가 사고 일곱 시간이 지난 뒤에야 신고하는 바람에 초동 대응에 실패한 탓이 컸다. 경찰 조사 결과, 딸의 시신에서는 열아홉 차례 이상의 구타 흔적이 발견됐다. 캉타는 미필적 고의에 의한 살인으로 징역 8년을 선고받고, 4년을 복역했다.

딸의 죽음 이후 트랭티냥은 간간이 시 낭독회만 열었을 뿐, 10년간 장편영화에 출연하지 않았다. 2013년 9월에 캉타가 새로운 음반을 발표하자, 트랭티냥은 인터뷰에서 "아직도 죽지 않고 살아 있다니 그것이 그자의 문제"라고 불편한 심경을 고스란히 드러냈다.

2002년 출연작을 끝으로 영화계에서 은퇴한 듯이 보였던 트랭티냥을 10년 만에 스크린으로 불러낸 작품이 미카엘 하네케 감독의 영화 「아무르」였다. 영화가 시작하면 파리 샹젤리제 극장의 객석이 보인다. 극장에서 지켜야 할 주의사항에 대한 안내 방송이 끝나면 객석에서는 조명이 꺼진다. 무대에서는 슈베르트의 피아노 독주곡인 「4개의 즉흥곡 D.899」 가운데 1번 C단조의 도입부가 천천히 흐른다. 「아무르」는 현재 프랑스 음악계에서 가장 주목받는 피아니스트인 알렉상드르 타로를 캐스팅해서 사실감을 높였다.

카메라는 여전히 어두컴컴한 객석에 머물고 있다. 영화의 주인공은 무대에서 연주를 하는 피아니스트가 아니라, 객석에 앉아 있는

관객이라는 암시다. 객석에서 그의 연주를 듣고 있는 안(에마뉘엘 리바 분)은 알렉상드르에게 피아노를 가르친 옛 스승이다. 하지만 안은 서서히 기억을 잃어가고 있다. 처음엔 몸의 오른쪽 절반에 마비가 찾아오고, 다음엔 단어들이 파편처럼 해체되어 의미를 잃더니, 마지막에는 정신마저 온전치 않아 "삶이 너무 길다"라는 고통스러운 신음만 내뱉는다. 본래 독주회를 뜻하는 리사이틀이 '암송'을 뜻하는 단어를 어원으로 한다는 것을 상기하면, 피아니스트에게 기억을 잃는다는 것이 얼마나 잔인한 천형인지 짐작할 수 있다.

그런 안을 돌보는 남편 조르주 역을 맡았던 배우가 트랭티냥이었다. 사랑했던 사람과 이별하는 고통을 감내해야 하는 남편 역할에 트랭티냥보다 더 어울리는 배우가 있을까. 하네케 감독은 어릴 적 자신을 길러준 고모가 자살을 기도했던 실화에서 착안했다고 말했지만, 이 영화는 트랭티냥을 위한 해원解冤이기도 했다.

살의와 공포, 폭력성과 파시즘 등 인간의 내면에 도사린 어두운 감정을 극한까지 끄집어내는 것으로 유명한 감독 하네케는 이 영화를 통해서도 도발적인 질문을 던졌다. 사랑하는 이의 육신이 쇠잔해지는 모습을 지켜보는 일이 슬픈 일일까, 사랑했던 추억마저 사라지는 것이 더욱 견디기 힘든 고통일까. 하네케 감독은 역설적으로 이 영화의 주제를 '사랑의 발견'이라고 불렀다. 영화는 슈베르트의 피아노 독주곡 외에는 음악이나 음향을 극도로 절제하고 있어, 노부부의 일상만큼이나 무겁고 쓸쓸한 적막감이 감돌았다.

흔히 영화를 삶의 진실을 전하는 예술이라고 하지만, 관객들은

사랑하는 이의 육신이
쇠잔해지는 모습을 지켜보는 일이 슬픈 일일까.
사랑했던 추억마저 사라지는 것이
더욱 견디기 힘든 고통일까.

불편하거나 어두운 이야기를 그리 반기지 않는다. 스크린에서도 희로애락 같은 감정의 굴곡만이 두드러질 뿐 생로병사 가운데 늙고老 병들거나病 죽음에 이르는 과정死은 추방되기 일쑤다.

하지만 소방수들이 노부부의 집을 열고 들어와 꽃을 흩뿌려 놓은 침대 위에서 안느의 시신을 찾는 첫 장면부터 영화는 별다른 편집 없이 롱테이크로 모든 과정을 보여준다. 관객들이 현실을 외면하지 못하도록 하겠다는 듯이 말이다. 「아무르」는 2012년 칸 영화제 황금종려상을 수상했다. 「남과 여」 이후 46년 만의 일이었다. 아주 가끔씩 영화는 고통스러운 삶의 진실을 온전하게 전달하는 예술이 된다. 이 영화가 그랬다.

슈베르트 피아노 작품집

연주 알프레드 브렌델(피아노)
출시 형태 DVD(유로아츠)

"슈베르트가 베토벤만큼 피아니스트에게 요구하는 것이 많지 않았다는 관점은 여러모로 틀린 생각이다."

피아니스트 알프레드 브렌델이 1970년대 독일 브레멘 방송국에서 열세 차례에 걸쳐 직접 해설과 연주를 맡았던 영상물이다. 브렌델은 이 영상에서 가곡과 같은 성악 분야에 치우쳐 있던 작곡가의 피아노 독주곡을 재조명한다. 흔히 슈베르트를 감성적인 작곡가라고 단정하지만, 그는 "모든 위대한 작곡가를 특정 용어로 단정 짓는 건 불가능하다"라고 맞선다. "베토벤이 본질적으로 건축가처럼 작곡했다면, 슈베르트는 몽유병 환자처럼 작품에 즉흥성을 불어넣었다"라는 것이다.

이 영상에서 브렌델은 「경찰청 사람들」에 등장하는 형사처럼 어눌한 말투로 슈베르트의 작품 세계를 해설한다. 하지만 손가락을 보호하기 위해 밴드로 감싼 손끝을 건반으로 가져가는 순간, 88개의 건반은 88개의 오케스트라 악기처럼 다채로운 색채감을 발산한다. "고전은 평생을 바쳐도 부족할 만큼 의미가 크다. 시간이야말로 작품의 진정한 가치를 가늠하는 척도"라고 믿었던 연주자의 지론이 녹아 있기에 더욱 진솔하게 다가온다.

치정극을 연주하는 피아노 3중주

☉ Movie

해피엔드(1999년 | 정지우 감독 | 최민식, 전도연, 주진모 출연)

♪ Classic

슈베르트 피아노 3중주 2번(프란츠 슈베르트 작곡)

여기 두 남자와 한 여자가 있다. 이들은 자신의 운명이 어디로 흘러 갈지도 모른 채, 어리석은 사랑의 주제를 서로 뒤엉켜 연주한다. 아내 최보라(전도연 분)가 연신 '그만두자'고 되뇌며 감정을 추스르고자 하는 시점에, 남편 서민기(최민식 분)는 뒤늦게 아내의 불륜을 깨닫고 분노한다. 고열에 시달리는 딸을 부둥켜안은 남편의 오열은 서로 감정을 접지 못한 채 아파트 복도에서 껴안은 '불륜 남녀'의 모습과 겹친다. 영화에서 엇갈리는 남녀의 모습은 첼로의 테마를 피아노가 연주하고 다시 바이올린이 이어받는 실내악으로 인해 비극적 농도를 더한다. 피아노 3중주에 등장하는 세 악기는 영화 속에서 뒤엉키는 세 남녀와 닮아 있다.

남편과 아내, 아내의 연인 김일범(주진모 분)의 삼각관계를 보여준 영화 「해피엔드」의 주제곡이 슈베르트의 피아노 3중주 2번 2악장이다. 남편이 아내의 불륜을 확인한 직후 처음 등장했던 낮은 단조풍의 첼로 선율은 아내의 포옹을 지켜본 남편이 분노에 떠는 장면에서도, 그 분노가 살인으로 이어질 때에도 어김없이 흐른다. 영화가 사실상 남편의 시점에서 진행되는 것처럼, 슈베르트의 실내악은 남편의 감정이 절망과 분노, 살의로 증폭되는 장면마다 흘러나오면서 파국을 암시한다. 치정극과 어울리는 클래식 장르는 단연 실내악인 것이다.

 이 영화는 소리의 과잉으로 치닫기보다는 대체로 절제와 침묵을 선호한다. 실직한 은행원인 남편 민기가 아내의 열쇠로 밀회 장소인 아파트의 문을 열어서 불륜 사실을 확인하는 장면이 대표적이다. 이 장면에서 남편은 분노를 터뜨리거나 오열하는 대신, 애써 외면하듯 지그시 눈을 감는다. 이때 스크린에 가득한 정적은 남편의 고통을 증폭시키는 역할을 한다. 연속극 여주인공의 울음에 따라서 눈물짓고, "애절하고 가슴이 찢어질 정도로 고통스러워하는 진짜 연애소설"을 즐겨 읽던 남편은 그 뒤로 서서히 살의를 키운다.

 돌아보면 1990년대 한국의 영화음악은 '작곡'보다는 '선곡'의 시대였다. 사라 본의 「러버스 콘체르토」로 끝났던 영화 「접속」이나 제시카의 「굿바이」가 흘렀던 영화 「약속」이 대표적이었다. 한국 영화의 전반적인 제작 여건이 향상되고, 저작권에 대한 문제의식이 싹

텄으며, '비디오가 라디오 스타를 죽였던Video Killed the Radio Star' 뮤직비디오 전성시대의 풍경이었다. 「해피엔드」는 여기서 한걸음 더 나아갔다. 흘러간 옛 가요와 팝 음악, 클래식까지 다양한 기존 음악의 재활용으로도 얼마든지 영화 한 편을 채울 수 있다는 점을 입증한 것이다.

이 영화에서 음악들은 빈틈없는 장면 전환과 맞물려 그 자체로 아름다운 풍경을 빚어낸다. 기계적이고 단조로운 남편과의 정사에서 연인과의 달콤한 밀회로 넘어가는 장면에서 흘렀던 오티스 레딩의 소울 음악 「디즈 암스 오브 마인These Arms of Mine」이 대표적이다. 지극히 대조적인 두 정사 사이에 밀회 공간의 천장 위로 슬라이드 영상을 슬쩍 끼워 넣으면서, 무채색에 가까웠던 보라의 사랑도 총천연색으로 피어난다.

남편 민기가 허구한 날 틀어박히는 동네 헌책방에서 흘렀던 김해송과 콜럼비아 관현악단의 노래 「청춘 계급」은 IMF 직후를 배경으로 한 이 영화에서 복고적 정서를 환기시키는 장치로 활용됐다. 이 노래의 작곡가이자 가수인 김해송은 일제강점기에 빅밴드 재즈를 트로트에 가미해서 선풍적 인기를 끌었던 당대의 '모던 보이'였다. 트로트의 구슬픈 애수와 재즈의 흥겨움이 한 곡의 노래에 공존하는 점이야말로 김해송 음악의 매력이었다. '세기말 치정극'이라는 부제가 붙어 있는 이 영화에서 핏빛으로 얼룩진 치정을 잊으면, 뮤직비디오처럼 매끈한 음악 영화가 모습을 드러낸다.

곡의 내용보다는 분위기가 훨씬 중요하다는 점에서 이 영화에서

음악은 기의記意라기보다는 기표記標에 가깝다. 단조풍의 쓸쓸한 하모니카 연주가 인상적인 그레이엄 내시의 「프리즌 송Prison Song」으로 시작하는 영화 도입부 장면부터 그랬다. 미국의 포크 그룹 '크로스비, 스틸스, 내시 앤드 영'의 멤버였던 내시가 1960~70년대 미국 반전운동의 열기를 담아 유전무죄 무전유죄의 사회 현실을 비판한 곡이다. 하지만 원곡의 가사는 영화에서 큰 의미를 지니지 않았다. 치정극의 끈끈한 찰기를 지탱하는 하모니카의 끈적한 질감이 오히려 영화에서는 더욱 중요했다.

세련된 영화음악과 달리, 가정을 버린 여인에 대한 권선징악적 처벌이라는 영화의 이야기 구조는 지극히 관습적이고 전형적이었다. 이를테면 남편은 아내의 불륜 사실을 포착하고도 "아이에게 좋은 엄마가 되어줬으면 좋겠어"라고 애써 부탁한다. 이러한 남편의 너그러움은 애인을 만나러 가기 위해 수면제를 분유에 타서 아이를 잠재우는 아내의 행동과 극명하게 대비된다. 용서받을 기회를 분명 주었는데도, 그마저 내팽개치고 모성을 배반한 여인에 대한 분노는 남편의 살의에 정당성을 부여하는 역할을 한다. 강도 높은 폭력과 노출 때문에 현혹되기 쉽지만, 이 영화는 실은 보수적 속살을 감추고 있다.

심판대에 올라간 아내를 남편이 직접 판결하고 처벌하는 보수성을 영화가 모를 리 없다. 결국 마지막 장면에서 영화는 현실과 환상의 경계를 흐리고 환상의 영역으로 자꾸 후퇴하고자 한다. 한낮의

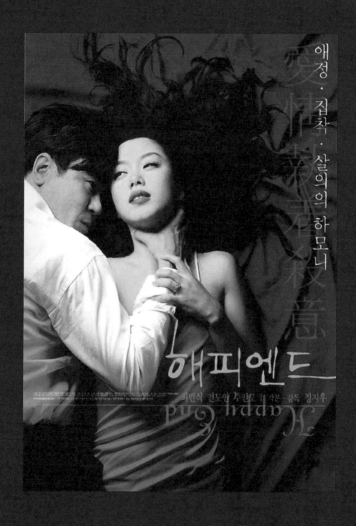

엇갈리는 남녀의 모습은 첼로의 테마를 피아노가 연주하고
다시 바이올린이 이어받는 실내악으로 인해
비극적 농도를 더한다.

마루에 누워 있는 현실 속의 남편과 밤하늘로 연등이 날아오르는 광경을 지켜보는 아내를 교차시키는 것이다. 하지만 이 장면은 파국 이후에 덧붙인 사족이라는 점에서 그다지 설득력 있는 결말도, 정치적으로 올바른 선택도 아니었다. 요컨대 「해피엔드」는 스타일의 참신함과 내러티브의 구태의연함이 뒤섞인 영화에 가까웠다.

슈베르트의 피아노 3중주 1·2번

연주 보자르 트리오
출시 형태 CD(필립스)

슈베르트의 피아노 3중주 2번은 31세의 이른 나이에 절명한 작곡가의 후기작이다. 평생 무명으로 살았던 작곡가는 자신의 수많은 작품을 들어볼 기회를 갖지 못했다. 하지만 이 작품은 타계 10개월 전인 1828년 1월 작곡가의 학창 시절 친구인 요제프 폰 브라운의 약혼 축하연에서 연주됐다. 스웨덴 민요에서 가져온 것으로 추정되는 2악장 선율은 스탠리 큐브릭의 영화 「배리 린든」과 미카엘 하네케의 「피아니스트」에서도 흘렀다. 슈만은 이 악장을 "마음의 고통으로 치닫는 듯한 한숨"이라고 불렀다.

1955년 창단한 보자르 트리오는 2008년 고별 연주회까지 반세기 이상 활동하며 피아노 트리오의 전범으로 자리 잡았다. 유명 독주자들의 일시적 협연이 아니라, 피아노 트리오의 간판을 내걸고 전문적으로 꾸준하게 활동한 경우는 사실상 이들이 처음이었다. 1985년에 출시된 이 음반에는 창단 멤버인 피아니스트 메나헴 프레슬러와 첼리스트 버나드 그린하우스, 트리오의 두 번째 바이올리니스트인 이시도어 코언이 참여했다. 다소 느린 템포로 서두르지 않고 작품이 지닌 풍부한 굴곡을 모두 드러내고 있다.

차가운 겨울 선율에 담아낸
폭력의 장면

ⓒ Movie

올드 보이(2003년 | 박찬욱 감독 |
최민식, 유지태, 강혜정, 오달수 출연)

♪ Classic

사계(안토니오 비발디 작곡)

이를테면 영화 「올드 보이」는 뒤집혀 있는 오이디푸스 신화다. 그리스 신화에서 오이디푸스는 아버지를 죽이고 어머니와 동침할 것이라는 끔찍한 계시를 듣는다. 그가 비극적 예언을 피해서 달아나려고 할수록 오히려 신탁神託의 사정권 안으로 빠져든다. 헤어나려고 해도 도무지 피할 수 없는 운명 앞에서 인간은 그저 벌거벗은 나약한 존재일 뿐이다. 여기에 신화의 비극성이 있다.

모자母子 관계가 부녀父女로 도치되어 있을 뿐, 영화 역시 정확히 같은 길을 밟는다. 15년간 오대수(최민식 분)를 감금했던 이우진(유지태 분)은 "내가 중요하진 않아요. 왜가 중요하지. 인생을 통째로 복습하는 거야"라는 알쏭달쏭한 계시를 남긴다. 그리스 신화에 등장하

는 신의 계시는 영화에서 최면이라는 현대적 장치로 변용되어 있다.

감금 자체가 아니라 감금 뒤편에 놓여 있는 덫이 파국을 부른다는 점에서 영화는 '이중의 비극'이다. 사냥감이 되어버린 오대수가 도망치려고 몸부림칠수록, 덫은 더욱 거세게 그를 옥죈다. "자꾸 틀린 질문만 하니까 맞는 대답이 나올 리가 없잖아. '왜 이우진은 오대수를 가뒀을까'가 아니라 '왜 풀어줬을까'란 말이야"라는 이우진의 대사는 동정을 가장한 빈정거림이자, 영화의 비극적 결말을 암시하는 힌트다.

오대수의 일거수일투족을 감시하고 그의 운명에 전권을 행사하는 이우진은 신의 현재적 변주다. 오대수가 아내를 살인한 혐의를 조작한 것도, 15년의 살인 공소시효가 끝났다는 사실을 가장 먼저 축하하는 것도 이우진이다. 반면 "오늘만 대충 수습하면서 살자"라고 끊임없이 되뇌는 주인공 오대수는 자신에게 주어진 신탁을 미처 깨닫지 못한 불쌍한 주인공 오이디푸스일 것이다. 단 한 번의 말실수로 혀가 뽑히는 고통을 겪는 오대수는 어머니와 통정한 괴로움으로 눈을 뽑는 오이디푸스와 운명을 공유한다. 반면 이우진이 신화 속의 고전적 신과 다른 건, 스스로 파멸을 선택하는 나르시시즘의 면모를 지녔다는 점이다. 전작인 「복수는 나의 것」 결말 장면의 허망한 죽음처럼, 박찬욱은 모든 것을 지닌 기득권자의 승리를 손쉽게 인정하지 않는 얄궂은 상상력을 지니고 있다.

빼어난 미장센 외에도, 영화에서 그의 취향이 강하게 드러나는

헤어나려고 해도 도무지 피할 수 없는 운명 앞에서
인간은 그저 벌거벗은 나약한 존재일 뿐이다.

장치가 바로 음악이다. "영화라는 매체가 묘한 것은, 촬영이든 음악이든 영화를 구성하는 여러 요소 가운데 어느 하나라도 특출하면 그것만으로 그 영화 전체가 특출해지기 때문"이라는 박찬욱 감독의 글은 그의 영화에도 그대로 적용된다. 쇼스타코비치의 「왈츠」를 빼닮은 주제곡 「마지막 왈츠The Last Waltz」처럼, 「올드 보이」에 흐르는 실내악이나 현악 오케스트라 편성의 음악들은 다분히 의고擬古적인 분위기를 지니고 있다. 하지만 이 영화에서 실제로 흐르는 클래식은 단 한 곡, 비발디의 「사계」뿐이다. 사계절의 변화를 각 3악장의 구성으로 담아낸 이 작품 가운데 영화는 '겨울'의 1악장을 선택했다. 오대수가 이우진의 지시를 받고 자신을 감금했던 철웅(오달수 분)을 찾아가 장도리로 이를 하나씩 뽑아내며 고문하는 장면에서 흘렀던 선율이다.

비발디는 「사계」를 작곡하면서 각 악장의 서두에 짧은 시를 인용했다. '겨울'의 1악장에 붙어 있는 시는 이런 구절이다. "얼어붙을 듯이 차가운 겨울. 산과 들은 눈으로 덮이고 삭풍은 나뭇가지를 잡아 흔든다. 이가 딱딱 부딪힐 정도로 추위가 극심하다." 시 구절에 등장하는 삭풍과 나뭇가지처럼, 영화에서도 인간의 신체 가운데 나약하기 그지없는 이의 이미지와 망치의 폭력성이 맞부딪치며 극명한 대비를 빚는다.

흥미로운 건, 이 영화가 수많은 「사계」의 녹음 중에서도 바이올리니스트 정경화와 세인트 루크 체임버 앙상블의 음반EMI을 사용했다는 점이다. 정경화의 녹음은 빼어난 독주자와 현악 앙상블의

협연이라는 「사계」 음반의 고전적 전통을 이어받고 있다. 예의 매무새 단정하면서도 반듯한 정경화의 현絃은 깨끗하고 차가운 겨울의 이미지를 고스란히 전한다.

빼어난 음악 애호가인 박 감독은 바로크 당대의 옛 악기와 연주법으로 「사계」를 녹음한 시대 연주를 잘 알고 있으면서도, 현대 악기로 연주한 정경화의 녹음을 의도적으로 사용했다. 어쩌면 영화는 이무지치 합주단 시절부터 우리의 뇌리에 깊이 박혀 있는 비발디의 「사계」에 대한 고정관념을 굳이 깨거나 흔들기보다는, 적극적으로 활용하는 편을 택한 것일지도 모른다. 영화 부가 영상에서 박찬욱은 "고문 장면이 주는 잔인함으로 인한 괴로움은 줄어드는 대신, 이 장면이 지니고 있는 유머가 훨씬 커졌다"라고 말했다.

영화와 드라마, 만화와 게임까지 지금도 수많은 이야기들이 쏟아지지만, 하늘 아래 새로운 이야기는 더 이상 없다. 모든 이야기는 과거의 반복과 변용, 결합과 조합이다. 박찬욱은 이러한 이야기의 태생적 한계를 거꾸로 자신의 작업에서 출발점으로 삼는다. 새롭고 파격적 외양을 띠고 있는 그의 영화들은 사실 복고적이고 전통적인 풍모를 속살에 감추고 있다.

그의 할리우드 진출작으로 화제를 모았던 최근작 「스토커」 역시 아버지의 부재 상황이 빚어내는 갈등이 드라마의 기점起點이다. 「올드 보이」가 오이디푸스 콤플렉스를 차용했다면, 반대로 「스토커」는 아버지에 대한 딸의 집착을 의미하는 엘렉트라 콤플렉스를 적극적

으로 활용했다. 하지만 「스토커」는 신화적 금기를 일종의 함정이나 속임수로만 사용할 뿐, 연쇄 살인마의 탄생이라는 별도의 결말로 향한다는 점에서 이야기 내부에 균열의 조짐을 내포하고 있다. 일본 동명 만화의 원작에 신화적 금기를 가미해서 원작의 한계를 넘어선 「올드 보이」와 외양은 닮았지만, 실은 정반대 방향으로 치닫는 것이다. 영화든 음악 선택이든 박찬욱은 고전의 현재적 의미를 극대화할 줄 아는 감독이다. 고전은 그가 간절히 찾아 헤매는 성배_{聖杯}와도 같지만, 자칫 잘못 들이켤 경우에는 치명적인 독배_{毒杯}가 될 위험성도 상존한다.

비발디 「사계」

연주 미도리 자일러(바이올린)
베를린 고음악 아카데미
출시 형태 DVD(아르모니아 문디)

독일 베를린의 옛 하수 펌프장을 개조한 라디알시스템V. 지난 2008년 이 공연장에서 비발디의 「사계」를 연주한 독일 바로크 연주 단체 '베를린 고음악 아카데미'의 단원들은 저마다 입에 푸른 잎사귀를 물고 있었다. 첫 곡 '봄'의 1악장부터 무용수가 바이올린 독주자를 자신의 어깨 위에 태우거나 번쩍 들어 안는가 하면, 서로 짧은 입맞춤을 통해서 천천히 붉은 실을 늘어뜨리기도 했다.

수확의 기쁨을 표현한 '가을'에서는 단원들의 머리 위에 사과를 하나씩 올려놓았고, '겨울'에 이르면 무대 위에 켜놓은 붉은 램프 곁에 악보와 악기를 불쏘시개처럼 쌓아서 모닥불을 피운 듯이 아늑한 정경을 연출했다. 사계절의 변화를 표제음악으로 담았던 작곡가의 의도를 연주와 연기를 통해서 입체적으로 구현한 이날 공연에는 '안무 콘서트'라는 이름이 붙었다. 무용과 클래식이라는 이종(異種) 장르의 결합을 통해 '훈고학적인 주석'에 그치기 쉬운 클래식 연주회의 틀을 뒤흔든 파격적 발상이 돋보인다.

바그너의 음악으로 들여다보는
어둠의 심연

ⓒ Movie

지옥의 묵시록(1979년 | 프랜시스 포드 코폴라 감독 | 말런 브랜도, 마틴 신,
로버트 듀발, 로렌스 피시번, 데니스 호퍼, 해리슨 포드 출연)

♪ Classic

발퀴레의 비행(리하르트 바그너 작곡)

"해 뜰 무렵 낮게 다가간 다음, 1.6킬로미터 앞에서 음악을 틀겠다.
바그너를 틀면 베트콩들이 기절초풍해서 부하들이 좋아해."

동틀 무렵 진격 나팔이 울리자 미군 공수부대의 헬기들이 베트
남 창공으로 이륙한다. 헬기에서 부대장은 부하들을 돌아보면서 바
그너의 음악을 틀라고 지시한다. 그의 헬기에는 '창공으로부터의 죽
음Death from Above'라는 섬뜩한 문구가 적혀 있다. 프랜시스 포드
코폴라 감독의 영화 「지옥의 묵시록」의 한 장면이다.

베트남 마을은 미군 헬기 부대의 공습에 쑥대밭으로 변한다. 공
습은 마을 인근의 숲에 네이팜탄을 투하하면서 절정에 이른다. 아
수라도를 연상시키는 이 장면에서 흘렀던 음악이 바그너의 오페라

〈발퀴레〉 3막에 흐르는 「발퀴레의 기행」이라는 점은 여러모로 의미 심장했다.

　발퀴레는 북유럽 신화에서 주신主神 오딘을 따르는 여전사들이다. 오딘의 독일식 이름이 보탄이다. 바그너의 오페라에서 발퀴레는 보탄과 대지의 여신 에르다 사이에서 난 아홉 명의 여전사로 묘사된다. 발퀴레의 역할은 전장에서 목숨을 잃은 영웅들의 주검을 신들의 궁전인 '발할라'로 데려가는 것이다. 오페라 〈발퀴레〉의 여주인공 브륀힐데가 이 여전사의 하나다. 영화에서는 베트남 주민들에게 죽음을 안기는 미군 헬기 부대가 북유럽 신화 속 죽음의 전령사로 설정된 셈이었다.

　영화 「대부」의 1,2부를 마친 코폴라는 아프리카의 벨기에령領 콩고를 무대로 한 조지프 콘래드의 자전적 소설 『암흑의 핵심』을 읽은 뒤 영화화를 결심했다. 19세기의 아프리카 콩고라는 원작의 배경은 1960년대 베트남전으로 옮겨왔다.

　작가 콘래드는 1890년 아프리카의 콩고 강에서 증기선 선장으로 근무할 당시 "원주민 흑인들에 대한 무자비하고 조직적인 잔혹 행위"를 목격했다. 당시 유럽 열강은 아프리카에 문명을 전파한다는 구실로 무력을 앞세워 원주민들을 노예 노동에 동원하고 상아와 야생 고무를 착취했다. 할당량을 채우지 못하면 손발을 자르거나 대량 학살도 서슴지 않았다. 저자는 당시 체험을 바탕으로 강 상류의 오지로 배를 몰고 가서 우여곡절 끝에 주재원 커츠를 데리고

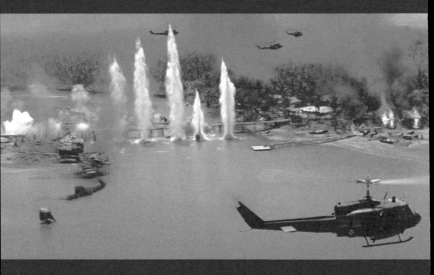

「발퀴레의 비행」을 통해 베트남 주민들에게
죽음을 안기는 미군 헬기 부대는 북유럽 신화 속
죽음의 전령사가 된다.

나오는 이야기를 소설에 담았다. "연민과 과학과 진보의 사자"를 자처했던 상아 수집상 커츠가 수탈에 집착하면서 도덕적 혼돈에 빠져드는 이 작품을 통해 콘래드는 '암흑의 핵심'이 아프리카의 야만성이 아니라 제국주의의 탐욕에 있다는 것을 고발했다.

영화의 제작 과정은 순탄치 않았다. 당초 윌러드 대위 역으로 점찍었던 하비 카이텔은 촬영 초반에 해고됐고, 후임으로 이 역을 맡은 마틴 신은 촬영 도중에 심장마비를 일으켰다. 필리핀 밀림에서 시작된 현지 촬영은 폭우로 한없이 지연됐고, 플레이보이 모델의 공연 장면을 촬영하기 위해 지었던 야외 세트마저 무너졌다. 촬영 기간은 238일까지 늘었고, 당초 1,200만~1,400만 달러로 책정했던 제작비는 3,150만 달러까지 훌쩍 치솟았다. 베트남전이 미국의 악몽이었다면, 코폴라 감독에게는 「지옥의 묵시록」이 헤어날 수 없는 늪이었다.

하지만 악전고투 끝에 1979년 개봉된 이 영화는 '순진한 신병이 전쟁의 참상 속에서 혼돈을 겪으며 성장한다'라는 이전 반전反戰 영화의 공식들을 송두리째 무너뜨렸다. 커츠 대령(말런 브랜도 분)을 암살하라는 지시를 받은 윌러드 대위는 영화 초반부터 술에 절어서 "교통 딱지를 떼듯이 사람을 죽이는 전쟁"을 의심했다. 가치관의 혼돈은 영화의 주제가 아니라 이미 출발점이자 기정사실인 것이다. 이 장면에서 "낭만의 상실, 고통의 절규, 아이들은 미쳤어"라는 가사가 들어 있는 도어스의 노래 「디 엔드The End」가 흘렀다.

윌러드 대위가 커츠 대령을 암살하기 위해 실재하지 않는 허구의 지명인 넝 강을 거슬러 올라가는 장면은 베트남전이라는 현실에서 신화의 영역으로 영화의 무대를 옮겨가는 과정이기도 했다. 커츠 대령은 미국 육사를 수석 졸업하고 한국전 참전을 비롯해 눈부신 경력을 자랑하는 미국 최고의 장교였다. 하지만 그는 베트남 정보원들을 살해한 죄로 체포되기 직전에 공수부대를 이끌고 캄보디아 접경에서 홀연히 종적을 감춘 뒤 자신만의 제국을 건설했다.

커츠 대령의 제국은 점령자와 원주민, 문명과 야만, 선과 악, 적과 아군이라는 구분이 사라진 신화의 세계다. 전쟁이 이유가 된 방랑이라는 점에서는 그리스 신화의 오디세우스와 닮았지만, 고향 이타카에서 아내 페넬로페가 기다리는 오디세우스와는 달리 이들 병사에게는 귀환할 집이 존재하지 않는다. 거기서 신적인 존재가 된 커츠 대령은 자신을 살해하라는 임무를 띠고 찾아온 윌러드 대위를 경계하거나 의심하기는커녕 오히려 따뜻하게 맞아준다.

영웅으로 남기 위해 자신을 죽이라고 암암리에 당부하는 커츠 대령은 나이 든 군주의 표상이다. 그를 살해해야 하는 운명의 윌러드 대위는 늙은 왕을 살해하고 그 자리를 대신하는 후계자의 상징이다. 커츠 대령의 침상에 영국 인류학자 제임스 조지 프레이저의 『황금가지』가 놓여 있는 것은 우연이 아니었다. 영화 카메라는 닫혀 있는 책의 표지를 클로즈업하지만, 책장을 넘겼더라면 아마도 이런 구절이 나왔을 것이다.

신의 위치에 있는 인간은 그 능력이 쇠약해지는 징후가 보이는 즉시 살해되어야 한다. 그의 영혼은 사체의 부패로 심각한 손상을 입기 전에 원기 왕성한 후계자에게 이전되어야 한다.

_제임스 조지 프레이저, 『황금가지』(이용대 옮김, 한겨레출판, 2003)

바그너의 오페라든, 코폴라의 영화든 예술은 때로 광기에 가까운 집착의 산물이다. 바그너는 작품 구상부터 작곡까지 26년을 쏟아부은 끝에 필생의 대작인 〈니벨룽의 반지〉 4부작을 완성했다. 사랑과 죽음, 파괴와 재건의 메시지가 교차하는 이 작품을 통해서 오페라는 진부한 통속극이나 멜로드라마에서 벗어나 신화의 세계로 격상됐다. 숱한 개작을 거쳐서 2001년 3시간 20분 분량의 리덕스 Redux 버전으로 재탄생한 코폴라의 「지옥의 묵시록」도 전쟁 영화 사상 가장 처절한 악몽이자, 나른한 백일몽일 것이다. 예술가의 집착 덕분에 우리는 예전에는 미처 상상하지 못했던 어둠의 심연을 들여다볼 수 있다.

바그너『무언의 반지』

지휘 로린 마젤
연주 베를린 필하모닉 오케스트라
출시 형태 CD(텔락), DVD(유로아츠)

영화 「스타워즈」에서 다스베이더가 이끄는 악의 제국 병사들이 등장할 때마다 흘렀던 기분 나쁜 팡파르가 「제국의 행진곡」이다. 이처럼 등장인물이나 사물, 배경마다 주제 음악인 유도동기(라이트모티프)를 붙여서 그 선율만 나와도 사건의 흐름이나 분위기를 파악할 수 있도록 했던 원조 작곡가가 바그너다. 바그너의 오페라 작법은 할리우드 영화음악에도 지대한 영향을 미쳤다.

전체 공연 시간만 나흘간 최소 14시간에 이르는 그의 4부작 오페라 〈니벨룽의 반지〉는 유도동기로 촘촘하게 짜낸 거대한 직조물이다. 바그너의 4부작에서 성악이라는 '살'을 발라내고 유도동기라는 '뼈대'만 별도로 추려서 연주한 관현악 음반이 『무언(無言)의 반지』다. 속성으로 바그너의 대작에 접근할 수 있는 '지름길'이자 '길잡이'인 셈이다. 바그너의 작품에서 이 유도동기들을 직접 고르고 지휘한 마젤은 "〈니벨룽의 반지〉에서 관현악 악보는 사운드로 암호화한 오페라 그 자체다. 이 암호를 풀어내면 무수한 우주적 함축과 인간적 함의를 품고 있는 이야기와 전설, 노래와 철학이 된다"라고 말했다.

내면의 악령을 직시하라

🎬 **Movie**

배트맨 비긴스(2005년 | 크리스토퍼 놀란 감독 |
크리스천 베일, 마이클 케인, 리엄 니슨, 게리 올드먼, 케이티 홈스 출연)

🎵 **Classic**

메피스토펠레(아리고 보이토 작곡)

경찰관은 범죄 자체를 막을 수는 없고, 소방관은 화재가 일어나야
출동할 수 있다. 대도시를 지키는 영웅들의 행위는 언제나 사건보
다 한발 늦을 수밖에 없다는 점에서 그 자체에 비극성을 내포하고
있다. 영화 「메멘토」와 「인썸니아」의 감독 크리스토퍼 놀란이 배트
맨 시리즈의 메가폰을 잡으면서 주목했던 것은 슈퍼히어로의 가면
속에 감춰진 고독한 민낯이었다.

　배트맨 시리즈는 기괴한 동화적 상상력과 화려한 원색으로 영화
를 버무려놓은 감독 팀 버튼의 1,2편으로 화제를 모았지만, 조엘 슈
마허의 3,4편을 거치면서 다소 평범한 할리우드 블록버스터로 전락
하고 있었다. 탈출구 없는 교착상태에 빠진 듯 보였던 이 시리즈는

놀란에 의해 한층 어둡고 고독한 슈퍼히어로물로 되살아났다. 탐욕과 부패의 도시 고담 시를 지키는 '어둠의 기사The Dark Knight'로.

놀란이 연출한 세 편의 배트맨 시리즈 가운데 가장 완성도가 높은 작품이 두 번째 영화인 「다크 나이트」다. 고담 시민들은 정체를 감춘 채 범죄와 싸우는 배트맨을 범죄자로 오인하고, 경찰은 불의와 맞서기 위해 불가피하게 수반되는 희생을 견디지 못한 채 배트맨을 원망한다. 조커는 오토바이로 악당을 들이받지도 못하는 배트맨을 비웃는다. 영화는 더 이상 정의의 사도가 신나게 악당을 무찌르는 희극이 되지 못한다. "영웅으로 죽거나 끝까지 살아남아 악당이 되는 거지. 배트맨이 누구든 영원할 수는 없다"라는 검사 하비 덴트의 말은 슈퍼히어로의 비극적인 운명을 압축 요약한다.

선악의 대결 구도 역시 단순하고 명쾌한 이분법에서 탈피해 한층 복잡하고 모호한 복식 경기로 변모했다. 고담 시의 암흑세계를 장악했던 갱단이 조직폭력배라면, 조커는 무정부주의적 광기를 상징한다. 검사 하비 덴트는 합법적 공권력을 지향하지만, 배트맨은 '가면 쓴 무법자'라는 별명처럼 법망의 바깥에 있다. 하비 덴트가 고담 시의 '백기사white knight'라면 배트맨은 '흑기사dark knight'인 것이다. 선과 악은 그 내부에서도 갈등을 빚고, 반대편에서도 묘한 동질감을 발견한다. 영화 「제리 맥과이어」에서 차용해서 조커가 배트맨에게 내뱉는 대사 "네가 나를 완성시킨다You complete me"는 영웅과 악당 사이에 미묘하게 흐르는 교감의 징표다.

결국 배트맨이 경찰을 죽인 누명을 뒤집어쓴 채 어둠 속으로 사

라지는 「다크 나이트」의 결말은 영웅의 추방이라는 점에서 고전적 비극성을 띠고 있다. 뒤이은 「다크 나이트 라이즈Dark Knight Rises」에서 추방됐던 영웅은 귀환하고, 무정부 상태의 고담 시는 평온한 일상으로 힘겹게 복귀한다.

놀란의 배트맨 3부작 가운데 마지막에 해당하는 「다크 나이트 라이즈」에서 "아직 다 바치지 않은 것이 있다"라며 끊임없이 자기희생을 암시하는 배트맨은 흡사 구세주를 연상시킨다. 핵폭탄을 짊어지고 날아가는 배트맨을 멀리서 바라보는 고담 시민은 인류가 된다. 「다크 나이트」와 「다크 나이트 라이즈」는 그리스도의 수난과 부활처럼 완벽하게 한 쌍을 이룬다. 수난극과 부활극을 모두 연출한 놀란이 배트맨 시리즈에 더 이상 미련을 두지 않은 것도 어쩌면 당연했다. 평가에서는 언제나 비극이 희극을 앞서는 것처럼, 두 편 중에서 「다크 나이트」가 걸작이라면 「다크 나이트 라이즈」는 수작에 가깝다는 평이 많았다.

이 두 편의 전사前史이자 영웅 탄생 설화에 해당하는 작품이 「배트맨 비긴스Batman Begins」다. 초자연적 능력이 모든 이야기의 출발점인 다른 슈퍼히어로와 달리, 배트맨은 막강한 재력과 첨단 무기로 무장하고 있을 뿐 그 속은 평범한 인간이다. 따라서 그가 정의 구현을 위해 나서려면 강력한 동기가 필요하다. 웨인 기업의 상속자이자 철없는 부호였던 브루스 웨인이 어둠의 기사 배트맨으로 거듭나기 위해 필요한 조건이 부모님의 죽음이다.

유년 시절 브루스는 소꿉친구 레이철과 뛰어놀던 중에 폐허가 된 우물에 빠지고, 홀로 남겨진 채 박쥐 떼의 공격을 받는다. 박쥐에 대한 공포는 악몽과 무의식으로 침잠해서 브루스를 괴롭힌다. 급기야 극장에서 부모님과 오페라를 관람하던 소년은 악마로 분장한 무대 위 배우들의 모습에서 박쥐를 떠올린다. 극장을 나가자고 조르는 브루스의 채근에 고담 시의 뒷골목으로 나온 부모는 결국 강도의 총탄에 맞아서 숨을 거둔다. 공포와 죄의식은 소년의 무의식에서 연쇄작용을 일으키고, 씻을 수 없는 상처로 남는다.

청년이 된 브루스 웨인이 배트맨이 되기 위해서는 자신의 내면에 도사리고 있는 두려움을 껴안아야 한다. 배트맨이 초능력을 선천적으로 타고난 슈퍼맨보다 복합적이고, 내적 갈등을 표출하지 않는 아이언맨보다 암울한 이유다. 그가 박쥐를 자신의 상징으로 삼고, 동굴을 출격 기지로 만든 것은 도시를 구하기 이전에 먼저 자신의 두려움과 싸우기 위한 몸부림을 뜻한다.

영화에서 소년 브루스의 두려움을 자극하는 계기가 됐던 오페라극장의 상연 작품이 이탈리아의 작곡가이자 대본 작가, 시인이었던 아리고 보이토(1842~1918)의 오페라 〈메피스토펠레〉다. 오페라의 제목이 보여주듯 괴테의 『파우스트』에서 작곡가가 주목했던 것은 주인공 파우스트보다는 악령 메피스토펠레의 존재였다. 파우스트의 영혼을 놓고 신과 내기를 벌였던 메피스토펠레는 오페라 2막 2장에서 파우스트를 마녀들의 축제로 데리고 간다. 여기서 권좌처

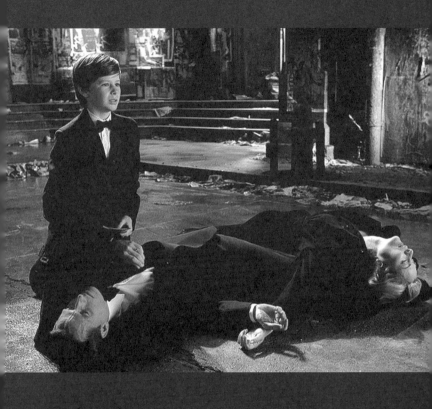

공포와 죄의식은 소년의 무의식에서 연쇄작용을 일으키고,
씻을 수 없는 상처로 남는다.

럼 생긴 바위에 올라간 악령 메피스토펠레는 인간을 향한 경멸을 거침없이 표현한다. 영화에서 소년 브루스가 두려움을 느꼈던 대목도 이 오페라에서 음악적으로나 극적으로 가장 광기 어린 악령들의 축제 장면이었다.

오페라의 악령이든, 우물 속의 박쥐든 결국 공포심이란 외부에 존재하는 실체가 아니라 내면에 도사린 감정이다. 메피스토펠레는 세상의 지식에 대한 우울함과 환멸에 시달렸던 파우스트가 불러낸 악령이며, 박쥐는 부모의 죽음에 대해 소년 브루스가 품고 있던 죄의식과 자책감의 표상이다. 내면의 감정을 정면으로 응시하는 순간에야 파우스트는 구원받고, 브루스는 비로소 배트맨으로 거듭난다. 우리가 세상에서 힘겹게 한걸음씩 전진하는 것처럼 말이다.

보이토 〈메피스토펠레〉

지휘 줄리어스 루델

연주 런던 심포니 오케스트라

암브로시언 오페라 합창단

출연 플라시도 도밍고(테너)

몽세라 카바에(소프라노)

노먼 트리글(베이스바리톤)

출시 형태 CD(EMI)

지식에 대한 극심한 회의와 타락하고 싶은 욕망, 흘러간 세월에 대한 회한과 젊음에 대한 동경, 때늦은 방황과 구원까지 괴테의 『파우스트』는 극단적으로 대비되는 주제들이 맞물려 있는 문제작이다. 아리고 보이토는 26세에 첫 오페라 상연 기회를 잡았을 때 주저 없이 『파우스트』를 대본으로 골랐다. 이 작품 이후에도 보이토는 오페라 작곡에 심혈을 기울였지만 〈헤로와 레안드로스〉는 완성 직후 스스로 파기했고, 〈네로〉는 타계할 때까지 미완성 작품으로 남았다. 베르디의 후기 오페라 〈오텔로〉와 〈팔스타프〉의 대본을 썼던 그는 지금도 오페라 작곡가보다는 대본 작가로 더욱 친숙하다.

오페라 데뷔작이자 유일한 완성작이 된 〈메피스토펠레〉에서도 그는 대본 집필과 작곡을 도맡았다. 독일 작곡가 리하르트 바그너에 견줄 만한 '이탈리아의 바그너'가 되고자 했던 청년 시절의 야심 때문에, 〈메피스토펠레〉는 19세기 후반 이탈리아 오페라 중에서도 독일이나 프랑스의 색채가 짙게 배어 있는 독특한 걸작으로 남았다. 영화에서 박쥐 분장을 한 등장인물들이 소년 브루스에게 두려움을 안겼던 오페라 2막 2장 장면이 이 음반 녹음을 사용하고 있다.

성聖과 속俗이
공존하는 세계

◎ Movie

세븐(1995년 | 데이비드 핀처 감독 |
모건 프리먼, 브래드 피트, 케빈 스페이시 출연)

♪ Classic

G선상의 아리아
(요한 제바스티안 바흐 작곡 | 아우구스트 빌헬미 편곡)

"여러분, 이해가 안 되는군요. 이렇게 책들에 둘러싸인 지식의 세계에서 뭐 하는 겁니까. 밤새 카드만 하다니."

지명도 날짜도 표기되지 않은 익명의 대도시에서 연쇄살인 사건이 일어난다. 범죄 현장에는 범인이 적어놓은 탐식과 탐욕, 나태와 정욕, 오만과 시기, 분노라는 단어만이 단서처럼 남아 있다. 존 밀턴의 『실낙원』에 실려 있는 "악惡에서 선善으로 이르는 길은 멀고도 험하도다"라는 구절은 손수 정의를 구현하겠다는 범인의 의지 표명이다.

정년퇴직을 일주일 앞둔 고참 형사 윌리엄 서머싯(모건 프리먼 분)

은 범인이 남겨놓은 단어들이 단테의 『신곡』과 초서의 『캔터베리 이야기』에 등장하는 '일곱 가지 죄악'과 연관 있음을 직감하고 도서관으로 향한다.

도무지 멈출 줄 모르는 빗속에 그는 도서관에 도착하지만, 도서관에서 야간 경비를 서는 경찰들은 정작 카드 게임에 여념이 없다. 이때 동료 한 명이 "나름의 문화생활"이라면서 태연스럽게 휴대용 전축으로 틀어주는 음악이 바흐의 관현악 모음곡 3번 가운데 두 번째 곡인 「에르Air」, 즉 「G선상의 아리아」다.

대도시의 연쇄살인과 도서관의 서적들, 바흐의 클래식 음악과 카드놀이처럼 어울릴 것 같지 않은 성聖과 속俗의 세계가 하나의 화면 안에 나란히 공존하는 것이야말로 영화 「세븐」의 또 다른 매력이다. 장편영화 데뷔작인 「에어리언 3」의 참패로 적잖이 상심했던 감독 데이비드 핀처는 이 영화의 각본을 받은 뒤 1년 반 동안 읽지도 않았다. 하지만 이 각본을 읽은 뒤에는 심리적인 잔혹성에 적잖이 이끌렸다고 고백했다. 영화는 수사물의 외양 속에 누아르나 공포물의 속살을 감추고 있었던 것이다.

도서관 장면에서 바흐의 관현악이 배경음악처럼 흐르는 내내, 서머싯 형사는 초서와 단테의 주요 구절을 복사해서 갓 전입한 신참 형사 데이비드 밀스(브래드 피트 분)에게 건넨다. 하지만 밀스 형사는 마냥 귀찮은 듯 "망할 단테는 왜 이런 글을 써서 문제를 일으키는 거야"라며 얇은 요약본만 대충 훑어볼 뿐이다. 머리맡에 메트로놈을 켜야만 잠이 드는 철두철미한 형사 서머싯과 다려놓지 않은 후

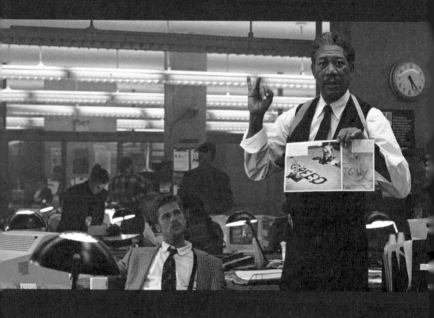

「세븐」에서는 끈적끈적한 재즈 음악 대신
고전음악을 사용해서 대조의 미학을 살린다.
바흐의 음악이 고상할수록 영화의 잔인함도 뚜렷해진다.

줄근한 양복 차림으로 출근하는 형사 밀스는 영화에서 또 하나의 대조를 이룬다.

대도시 범죄를 배경으로 하는 누아르 영화에는 본디 침울하면서도 끈적끈적한 재즈 음악이 제격이다. 하지만 핀처의 영화 「세븐」에서는 거꾸로 고전음악을 사용해서 대조의 미학을 살렸다. 바흐의 음악이 고상할수록 거꾸로 영화의 잔인함도 뚜렷해진다.

「G선상의 아리아」는 바흐의 관현악 모음곡 3번 가운데 두 번째 곡인 「에르」를 일컫는 말이다. 바흐의 관현악 모음곡은 본래 소편성 오케스트라를 위한 작품이지만, 19세기 독일의 바이올리니스트 아우구스트 빌헬미August Wilhelmj가 바이올린 네 개의 현 가운데 가장 낮은 음역인 G현을 위한 독주곡으로 편곡했다. 그 이후로 이 곡에는 「G선상의 아리아」라는 또 다른 이름이 붙었다. 프랑스어로 노래라는 뜻의 '에르'는 '아리아'와 의미가 같다.

영화에서는 칼 뮌힝거가 지휘한 슈투트가르트 체임버 오케스트라의 전통적 연주를 싣고 있다. 연쇄살인이 일어나는 대도시와 극적 대비를 살리기 위해서는 어쩌면 고색창연한 바흐가 필요했는지 모른다.

만 스물두 살의 뜨거운 여름에 입대한 직후 우연히 마주쳤던 영화가 「세븐」이었다. 4주간의 훈련소 생활을 끝내고 자대 배치를 기다리던 주말 이틀간, 사령부에서는 장병의 여가 선용을 위해서 영화를 상영해주고 있었다. '때려잡자 공산당'이나 '간첩 신고 113'이

어울릴 법한 병영 게시판에 붙어 있는 영화 상영 안내문은 자리를 잘못 찾은 승객처럼 낯설게 보였다.

MTV의 뮤직비디오처럼 현란하게 편집한 영화 초반 자막부터 「세븐」은 색채감으로 먼저 다가왔다. 인물이나 사건에 대한 뚜렷한 정보 전달 없이, 이미지의 파편들을 조각처럼 짜 맞춘 이 영화의 오프닝 장면은 "이후 17편의 영화와 800편의 광고에서도 보았다"라는 감독 핀처의 고백처럼 유행이 됐다. 어쩌면 앨프리드 히치콕 감독 이후 영화 오프닝의 패러다임을 바꾼 사건이었을지도 모른다.

오프닝이 끝나면 비가 내리는 대도시에서 형사들은 범죄의 단서를 쫓기 위해 우산도 없이 뛰어다닌다. 영화에서 비는 타락이고 정화이며 모든 가치가 불분명하고 모호한 현대 도시의 상징이다. 도무지 멈출 줄 모르는 소나기 속에서 영화는 전반적으로 어두운 톤을 유지하다가, 이따금 등장인물이 거리로 나올 때만 무채색에 가까운 밝은 회색으로 바뀐다. 필름 현상 과정에서 은 입자를 씻어내는 표백 단계를 건너뛰어서 화면의 채도를 떨어뜨리고 거친 느낌을 부각시키는 '블리치 바이패스bleach bypass' 기법의 효과다. 이 때문에 컬러 영화인데도 가끔씩 흑백 영화를 보는 듯한 기묘한 착시를 빚어낸다.

하지만 투명한 물 잔에 물감을 한 방울 떨어뜨리면 천천히 그 색깔이 번져 나가듯, 영화가 범인을 향해 다가갈수록 무채색의 잿빛 거리에도 점차 노란색의 색채감이 진하게 퍼진다. 마지막 범행 현장을 확인하기 위해 송전탑 외에는 무엇도 보이지 않는 황량한 사막

으로 경찰 차량이 줄지어 질주할 무렵, 모래 바람과 먼지가 빚어내는 황색도 화면 전체를 가득 뒤덮는다.

범행의 주체인 동시에 대상이며, 온몸으로 연쇄살인을 완성하고자 하는 범인의 구상이 마무리되는 순간, 영화에는 짙은 허무와 황량함 외에는 그 무엇도 남지 않는다. "범인을 꼭 잡아서 해피엔드로 만들어야죠"라는 밀스 형사의 다짐도 그저 파편이 되어 공중에 흩어진다. "나는 영화를 통해 항상 누군가에게 상처를 주기를 원한다. 내가 「조스」를 좋아하는 이유는 그 영화를 본 뒤에 다시는 바다에 들어가지 못하기 때문"이라는 핀처의 연출관도 이 영화의 말미에 현실이 된다.

영화가 끝났음을 알리는 마지막 자막이 올라갈 때 병영 안에 있다는 걸 미처 깨달을 틈도 없이 영화 속의 모래 먼지만이 한가득 가슴속으로 쏟아지는 듯했다. 남은 군 생활을 위해 이 영화는 좋은 징조였을까, 아니면 반대였을까.

요한 제바스티안 바흐 『관현악 모음곡』

지휘·하프시코드 트레버 피노크
연주 잉글리시 콘서트
출시 형태 CD(아르히브)

바흐가 남긴 네 곡의 관현악 모음곡은 작곡 시기가 명확하지 않지만, 대략 라히프치히 시절인 1724년 이후로 추정하고 있다. 장중하고 화려한 프랑스풍의 서곡에 이어 등장하는 가보트와 미뉴에트, 쿠랑트 같은 춤곡들이 모음곡의 뼈대를 이룬다. 훗날 탱고나 재즈가 그랬던 것처럼, 바로크 시대에도 춤추기 위한 무곡이 진지한 감상용 음악으로 진화한 경우가 적지 않았다.

한동안 고풍스럽고 낭만적인 바로크 연주들이 사랑받았지만, 20세기 후반에 이르러 작곡가 생존 당시의 개량되지 않은 악기와 비브라토가 적은 연주법을 되살린 고음악 단체의 녹음이 인기를 얻고 있다.

영국을 대표하는 바로크 전문 악단의 1978년 녹음이다. 기름을 일절 쓰지 않고 삶거나 데쳐서 조리한 음식처럼, 이들의 바로크 음악에도 간결하고 담백한 맛이 감돈다.

우아한 선율에 감춰진 잔인함

◎◄ Movie

블랙 스완(2010년 | 대런 아로노프스키 감독 |
내털리 포트먼, 뱅상 카셀, 밀라 쿠니스, 위노나 라이더 출연)

♪ Classic

백조의 호수(표트르 일리치 차이콥스키 작곡)

발레는 우아함 속에 극도의 잔인함을 감춘 예술이다. 러시아 낭만
주의 발레의 걸작인 차이콥스키의 〈백조의 호수〉만 보아도 그렇다.
발레 2막에서 어여쁜 처녀 오데트와 사랑에 빠진 지크프리트 왕자
는 사랑의 이인무二人舞를 춘다. 오데트는 사악한 마법사 로트바르트
의 저주에 걸려서 낮에는 백조가 되었다가 밤에만 인간으로 돌아
오는 '백조의 여왕'이다. 이 호수에 날아든 다른 백조들도 같은 마법
에 걸려 있다.

당초 사냥에 나선 왕자 지크프리트는 왕관을 쓴 백조를 호숫가
에서 발견하고 활시위를 당기려 했다. 하지만 인간으로 변한 오데트
에게 슬픈 사연을 들은 뒤 진실한 사랑을 약속한다. 차이콥스키 특

유의 애절하면서도 달콤한 바이올린 선율이 흐르는 2막 무대에서 빛나는 건 오로지 왕자와 오데트를 연기하는 남녀 무용수 둘뿐이다. 마법에 걸린 처녀 역을 맡은 여성 무용수들은 심하게 말해 배경 역할에 머물러야 한다.

오페라는 설령 조연이나 단역이라고 해도 코믹한 희극 연기부터 포악한 악역까지 개성을 드러낼 기회가 얼마든지 있다. 늙은 아버지나 악당을 연기하는 바리톤은 왕자 역할의 테너와 굳이 경쟁할 필요가 없고, 마녀 역할을 맡은 메조소프라노가 비련의 공주 역의 소프라노를 시샘해야 할 이유는 없다. 하지만 남녀 성별과 목소리의 높낮이에 따라 가수를 구분하는 오페라단과는 달리, 수석 무용수부터 단역까지 철저하게 수직적인 위계질서에 기초한 곳이 발레단이다.

발레의 우아함 속에 감춰진 잔인한 속성을 포착한 미국의 영화 감독이 대런 아로노프스키였다. 아로노프스키는 마약 중독을 소재로 세기말의 악몽을 그렸던 「레퀴엠」으로 충격을 던진 데 이어, 「더 레슬러」에서는 퇴락한 배우로만 여겼던 미키 루크를 주연으로 복권시켰다. 「더 레슬러」에 이어서 아로노프스키가 카메라에 담기로 결심한 주제가 발레였다. 세상 사람들의 눈에 "레슬링은 하급 문화로 인식되고 발레는 고급문화로 분류"되지만, 감독에게는 "신체를 표현 수단으로 삼는다는 점에서 놀라울 만큼 공통점이 많은 예술"이었다.

발레 〈백조의 호수〉에 등장하는 주요 여성 배역은 둘이다. 밤에

만 인간으로 되돌아와서 왕자 지크프리트와 사랑을 나누는 '백조'
오데트, 왕자의 사랑을 간계로 빼앗으려는 '흑조黑鳥' 오딜이다. 발레
3막에서 오딜을 오데트로 착각한 왕자가 오딜과 약혼을 발표하면
서, 발레는 비극으로 바뀐다. 오데트와 오딜은 '흑백'이라는 차이뿐
아니라, '백조'라는 동질성도 지니고 있는 것이다. 이 둘은 다른 만
큼이나 꼭 닮아 있다.

발레 공연에서는 대개 악역 오딜을 마법사 로트바르트의 딸로
설정한다. 안무나 연출에 따라서는 오딜을 오데트의 쌍둥이 자매나
이중적 자아로 해석하기도 한다. 아로노프스키가 낭만주의 발레
〈백조의 호수〉를 현대적인 심리 스릴러 영화로 재해석할 수 있었던
근거도 여기에 있었다. 감독은 영화에 영감을 준 작품 가운데 하나
로 도스토옙스키의 중편 「분신」을 꼽았다. 영화는 이 소설과 마찬
가지로 결국 분신에게 인생을 통째로 빼앗기는 이야기였던 것이다.

영화 「블랙 스완」에서 캐스팅의 전권을 쥐고 있는 뉴욕 시티 발
레단의 예술 감독 토마 르로이(뱅상 카셀 분)는 시즌 개막작으로 〈백
조의 호수〉를 올리겠다고 발표한다. 그는 자신의 연출로 〈백조의 호
수〉를 무대에 올리면서 새로운 여주인공을 공개 모집한다. 그가 원
하는 조건은 단 하나. 백조 오데트와 흑조 오딜을 동시에 소화할 수
있어야 한다는 것이다.

발레단의 무용수 니나(내털리 포트먼 분)는 쉼 없이 연습하는 성
실성으로 백조 역할을 맡을 유력한 후보로 부상한다. 하지만 감독

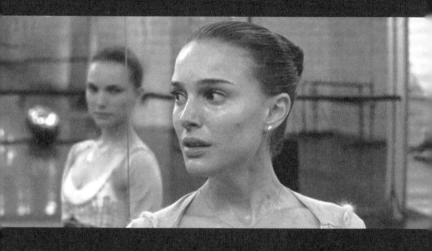

어떠한 출구나 대안도 봉쇄된 채 처절한 생존경쟁으로 내몰릴 때,
잠자코 웅크리고 있던 불안 심리와 강박증세가 싹튼다.

은 흑조까지 동시에 소화하기 위해서는 스스럼없이 욕망을 표출해야 한다고 나나를 연신 다그친다. 백조가 아름답지만 겁 많고 연약한 존재라면, 흑조는 관능적이고 반항적으로 표현해야 한다는 것이다. 나나는 감독의 지시에 따르고자 애쓰지만, 그럴수록 실수만 연발한다. '내가 쓰러지는 순간, 그 자리를 누군가 낚아채갈지 모른다'라는 무용수들의 강박관념이 서서히 고개를 쳐든다. 이 영화에서 감독은 세대교체로 인해 퇴출 위기에 내몰린 옛 스타 무용수 엘리자베스 역을 배우 위노나 라이더에게 맡겼다. 흡사 할리우드 영화계의 생리도 잔혹한 발레의 세계와 별반 다르지 않다고 말하는 것만 같다.

'백조'가 온화하고 지고지순^{至高至順}한 존재라면, '흑조'는 그 안에 도사리고 있는 비이성적인 광기다. 두 개의 자아가 실은 하나의 자아에 깃든 서로 다른 속성에 불과할 수도 있다는 전제에서 영화는 출발한다. 흔들리는 대상을 끊임없이 근접 촬영하는 영화의 핸드헬드 카메라는 주인공의 불안한 심리 상태를 그대로 드러낸다. 발레리나의 연습 장면과 일상 습관 같은 디테일을 섬세하게 담아낸 영상은 고전 예술과 현대의 스릴러 영화를 효과적으로 이어주는 장치가 된다. 아로노프스키 감독은 러시아 볼쇼이 발레단의 뉴욕 공연 때도 객석이 아니라 무대 뒤편에서 배우들의 일거수일투족을 관찰했다고 한다.

아로노프스키 영화의 매력은 사뭇 이질적으로만 보였던 스릴러 영화의 구조와 발레 예술을 과감하게 접목시켰다는 점에 있다.

현대 스릴러 영화에서 냉전이나 공산권 같은 외부의 적은 자취를 감춘 지 오래다. 국경을 넘나들며 종횡무진으로 첩보전을 펼쳤던 007도 헛되이 흘려보낸 세월과 은퇴 압력을 한탄하는 신세가 됐다. 이제 적은 외부가 아니라 내부에 도사리고 있다. 「블랙 스완」도 마찬가지다. 백조가 왕자의 진실한 사랑을 얻어야만 인간으로 거듭나듯이, 무용수들은 감독의 눈에 띄어야만 주역을 쟁취할 수 있다. 하지만 백조는 인간이 되지 못한 채 쓰러지고, 니나는 발레의 첫날 공연을 마친 뒤 스스로 무너지고 만다.

어떠한 출구나 대안도 봉쇄된 채 처절한 생존경쟁으로 내몰릴 때, 잠자코 웅크리고 있던 불안 심리와 강박증세가 싹튼다. 핏빛으로 물든 니나의 발레복은 흑백의 대비를 주조主潮로 삼았던 영화에서 파국을 상징한다. 우리가 살고 있는 세상은 이런 불안감에서 과연 얼마나 자유롭다고 할 수 있을까.

차이콥스키 발레 〈백조의 호수〉

지휘 벨로 팬
연주 파리 오페라 오케스트라
출연 아녜스 르테스튀(오데트/오딜)
　　　호세 마르티네스(지크프리트 왕자)
안무 루돌프 누레예프
출시 형태 DVD(오푸스 아르테)

차이콥스키의 첫 발레 완성작인 〈백조의 호수〉는 〈잠자는 숲 속의 미녀〉나 〈호두까기 인형〉과 더불어 러시아 낭만주의를 대표하는 걸작 발레다. 하지만 바이올린 협주곡이나 교향곡 「비창」 같은 작곡가의 주요 작품들과 마찬가지로 1877년 모스크바 초연 당시에는 이 발레도 혹평을 면하지 못했다. "지나치게 시끄럽고 바그너풍이며 교향곡 같다"라는 것이 비평가들의 주된 불만이었다.

사실 그럴 만했다. 차이콥스키는 발레 작곡가들이 이전까지 쏟아낸 작품의 빈약한 선율에 실망을 금치 못했다. 이 작품에선 무대 밑의 관현악이 무대 위의 무용 못지않은 중요성을 갖게 됐고, 백조를 상징하는 주제 선율이 뚜렷하게 부각됐다. 〈백조의 호수〉는 작곡가가 타계한 지 2년 뒤인 1895년에야 뒤늦게 성공을 거뒀다.

러시아 출신의 전설적 무용수이자 안무가 루돌프 누레예프(1938~93)가 파리 오페라 발레를 위해 안무를 짰던 실황 영상이다. 19세부터 지크프리트 역을 즐겨 맡았던 발레리노답게 누레예프는 백조 못지않게 왕자의 역할에도 비중을 실었다. 비극적 결말을 예시하는 왕자의 꿈으로 막을 여는 설정을 통해 현대적이고 심리적인 색채를 가미한 무대로 평가받는다.

시네마 클래식

32편 영화 속에서 만나는 클래식 선율

ⓒ김성현 2015

초판 인쇄 ㅣ 2015년 1월 14일
초판 발행 ㅣ 2015년 1월 21일

지은이 ㅣ 김성현
펴낸이 ㅣ 정민영
책임편집 ㅣ 손희경
편집 ㅣ 박주희
디자인 ㅣ 이보람
마케팅 ㅣ 이숙재
제작처 ㅣ 한영문화사

펴낸곳 ㅣ (주)아트북스
출판등록 ㅣ 2001년 5월 18일 제406-2003-057호
주소 ㅣ 413-120 경기도 파주시 회동길 216 2층
대표전화 ㅣ 031-955-8888
문의전화 ㅣ 031-955-7977(편집부) 031-955-3578(마케팅)
팩스 ㅣ 031-955-8855
전자우편 ㅣ artbooks21@naver.com
트위터 ㅣ @artbooks21
페이스북 ㅣ www.facebook.com/artbooks.pub

ISBN　978-89-6196-231-5 03600

이 도서의 국립중앙도서관 출판예정도서목록(CIP)은 서지정보유통지원시스템 홈페이지(http://seoji.nl.go.kr)와 국가자료공동목록시스템(http://www.nl.go.kr/kolisnet)에서 이용하실 수 있습니다. (CIP제어번호: CIP2014038545)